U0114190

Michael Freeman
PERFECT EXPOSURE

超完美曝光

數位攝影的採光、測光、曝光

攝影師之眼

Perfect Exposure
The Professional Guide to
Capturing Perfect Digital Photographs

麥可‧弗里曼 (Michael Freeman) 著

ILEX

感謝您購買旗標書，記得到旗標網站

www.flag.com.tw

更多的加值內容等著您…

1. 建議您訂閱「旗標電子報」：精選書摘、實用電腦知識搶鮮讀；第一手新書資訊、優惠情報自動報到。

2. 「補充下載」與「更正啟事」專區：提供您本書補充資料的下載服務，以及最新的勘誤資訊。

3. 「線上購書」專區：提供優惠購書服務，您不用出門就可選購旗標書!

買書也可以擁有售後服務，您不用道聽塗說，可以直接和我們連絡喔!

我們所提供的售後服務範圍僅限於書籍本身或內容表達不清楚的地方，至於軟硬體的問題，請直接連絡廠商。

● 如您對本書內容有不明瞭或建議改進之處，請連上旗標網站 www.flag.com.tw，點選首頁的 讀者服務，然後再按左側 讀者留言版，依格式留言，我們得到您的資料後，將由專家為您解答。註明書名 (或書號) 及頁次的讀者，我們將優先為您解答。

旗標網站：www.flag.com.tw

學生團體 訂購專線：(02)2396 3257 轉 361, 362
傳真專線：(02)2321-1205

經銷商服務專線：(02)2396-3257 轉 314, 331
將派專人拜訪
傳真專線：(02)2321-2545

國家圖書館出版品預行編目資料

攝影師之眼:超完美曝光─數位攝影的採光、測光、曝光 / Michael Freeman 著;蔡暉瑜譯. -- 臺北市:旗標, 2010.05
面; 公分

譯自 : Perfect Exposure: The Professional Guide to Capturing Perfect Digital Photographs
ISBN 978-957-442-809-0 (平裝)

1. 攝影技術 2. 攝影光學 3. 數位攝影

952.12 99001255

作　　者／麥可・弗里曼 (Michael Freeman)
翻譯著作權人／旗標出版股份有限公司
發 行 人／施威銘
發 行 所／旗標出版股份有限公司
　　　　　台北市杭州南路一段15-1號19樓
電　　話／(02)2396-3257(代表號)
傳　　真／(02)2321-2545
劃撥帳號／1332727-9
帳　　戶／旗標出版股份有限公司
總 監 製／施威銘
行銷企劃／張慧卿
監　　督／孫立德
執行企劃／陳怡先
執行編輯／陳怡先
美術編輯／張容慈
封面設計／古鴻杰
校　　對／陳怡先
校對次數／7 次

新台幣售價：450 元
西元 2011 年 05 月出版
行政院新聞局核准登記-局版台業字第 4512 號
ISBN 978-957-442-809-0
版權所有・翻印必究

麥可・弗里曼 (Michael Freeman) 暢銷書系列

攝影師之眼：超完美曝光

完美的曝光是攝影成功的
首要條件,這絕對是值得
你花時間一探究竟的主
題。

不管您是喜歡拍照、攝影玩家、或
是專業攝影工作者,都絕對要擁有
一套麥可・弗里曼的攝影書系列!

突破傳統!戰勝極限的數位攝影專家技法

光線充足下,拍好照片一
點都不難;但現場光線
不足時,能獲得一張完美
影像才是真功夫!

Michael Freeman 的私家攝技 一 絕活 101

攝影其實就是拍下照片的過
程 —— 只有你、相機、和你
所面對的拍攝主題,就這麼
簡單!

數位攝影徹底研究 一 光影之部

要拍出比別人更有水準
的影像,關鍵永遠在於更
細膩地掌握『光影的技
巧』。

攝影者必備的數位攝影實務

DSLR 帶來了全新的攝影方
式,完全自由的影像創作,可
實現您心目中的作品,是所
有傳統攝影者的必備寶典。

數位攝影徹底研究 一 彩色之部

色彩是影像中最重要的
元素,且毫無疑問的,如
果它能打動觀賞者的
心,那麼它就會成為整
幅影像的重心。

數位攝影徹底研究 一 黑白之部

少了色彩的干擾,黑
白攝影更有利於影
像層次、反差、與
構圖的呈現,也是晉
身專業攝影人必備
的技術。

CONTENTS

序 ... X

CHAPTER 1
速效、一定會!全圖解法則

基本法則 1-2
關鍵決策 1-4
決策流程 1-7
亮度與曝光 1-9
個案研究 1 1-11
個案研究 2 1-13
個案研究 3 1-16

CHAPTER 2
曝光技術

光線 vs. 感光元件 2-2
曝光術語 2-4
曝光與雜訊 2-6
感光元件的動態範圍 2-8
高光剪裁與重現 2-10
相機性能 2-12
場景的動態範圍 2-14
高對比與低對比 2-18
測光模式:基本和加權 2-20
測光模式:智能及預測 2-22
測光調整 2-24
客觀的正確性 2-26
手持式測光表 2-28
灰卡 ... 2-30
關鍵階調:關鍵的概念 2-32
場景中的優先順序 2-34
曝光和色彩 2-36
對色彩曝光 2-38
包圍曝光 2-40

CHAPTER 3
曝光 12 法門

第 1 組　動態範圍適中 3-2
1 動態範圍適中:中間調　關鍵階調均勻 3-4
2 動態範圍適中:亮調　關鍵階調偏亮 3-8

3 動態範圍適中：暗調　關鍵階調偏暗・・・・・・・・・・・・・3-12
第 2 組　動態範圍過小・・・・・・・・・・・・・・・・・・・・・・・3-14
4 動態範圍過小：中間調　均勻・・・・・・・・・・・・・・・・・3-16
5 動態範圍過小：亮調　偏亮・・・・・・・・・・・・・・・・・・・3-20
6 動態範圍過小：暗調　偏暗・・・・・・・・・・・・・・・・・・・3-22
第 3 組　動態範圍過大・・・・・・・・・・・・・・・・・・・・・・・3-24
7 動態範圍過大：中間調　關鍵階調均勻・・・・・・・・・・・3-26
8 動態範圍過大：大範圍亮部 vs. 深色背景・・・・・・・3-30
9 動態範圍過大：小範圍亮部 vs. 深色背景・・・・・・・・3-32
10 動態範圍過大：邊光　邊光主體・・・・・・・・・・・・・・・3-34
11 動態範圍過大：大範圍暗部 vs. 明亮背景・・・・・・・3-40
12 動態範圍過大：小範圍暗部 vs. 明亮背景・・・・・・・ 3-44

CHAPTER 4
創作風格

營造氛圍・・・・・・・・・・・・・・・・・・・・・・・・・・・・・・・4-2
個性化曝光・・・・・・・・・・・・・・・・・・・・・・・・・・・・・ 4-4
印象色調・・・・・・・・・・・・・・・・・・・・・・・・・・・・・・・ 4-6
構想・・・・・・・・・・・・・・・・・・・・・・・・・・・・・・・・・ 4-8
分區系統・・・・・・・・・・・・・・・・・・・・・・・・・・・・・・4-12
分區的意涵・・・・・・・・・・・・・・・・・・・・・・・・・・・・・4-16
分區的正確思維・・・・・・・・・・・・・・・・・・・・・・・・・・4-20
黑白影像的曝光・・・・・・・・・・・・・・・・・・・・・・・・・・4-22
明調・・・・・・・・・・・・・・・・・・・・・・・・・・・・・・・・・4-24
光線與亮度・・・・・・・・・・・・・・・・・・・・・・・・・・・・・4-26
耀光・・・・・・・・・・・・・・・・・・・・・・・・・・・・・・・・・4-28
明亮輝光・・・・・・・・・・・・・・・・・・・・・・・・・・・・・・4-30
暗調・・・・・・・・・・・・・・・・・・・・・・・・・・・・・・・・・4-32
陰翳禮讚・・・・・・・・・・・・・・・・・・・・・・・・・・・・・・4-34
暗影的選擇・・・・・・・・・・・・・・・・・・・・・・・・・・・・・4-36
另一種暗調・・・・・・・・・・・・・・・・・・・・・・・・・・・・・4-38
剪影・・・・・・・・・・・・・・・・・・・・・・・・・・・・・・・・・4-40
無關緊要的亮 (暗) 部・・・・・・・・・・・・・・・・・・・・・・4-42
亮度與焦點・・・・・・・・・・・・・・・・・・・・・・・・・・・・・4-44

CHAPTER 5
影像後製

決定曝光之後....・・・・・・・・・・・・・・・・・・・・・・・・ 5-2
曝光度、亮度、與明亮值・・・・・・・・・・・・・・・・・・・・ 5-4
選擇性曝光・・・・・・・・・・・・・・・・・・・・・・・・・・・・・ 5-8
數位曝光控制・・・・・・・・・・・・・・・・・・・・・・・・・・・5-10
高動態範圍成像技術・・・・・・・・・・・・・・・・・・・・・・・5-14
曝光混合・・・・・・・・・・・・・・・・・・・・・・・・・・・・・・5-20
手動曝光混合・・・・・・・・・・・・・・・・・・・・・・・・・・・5-24

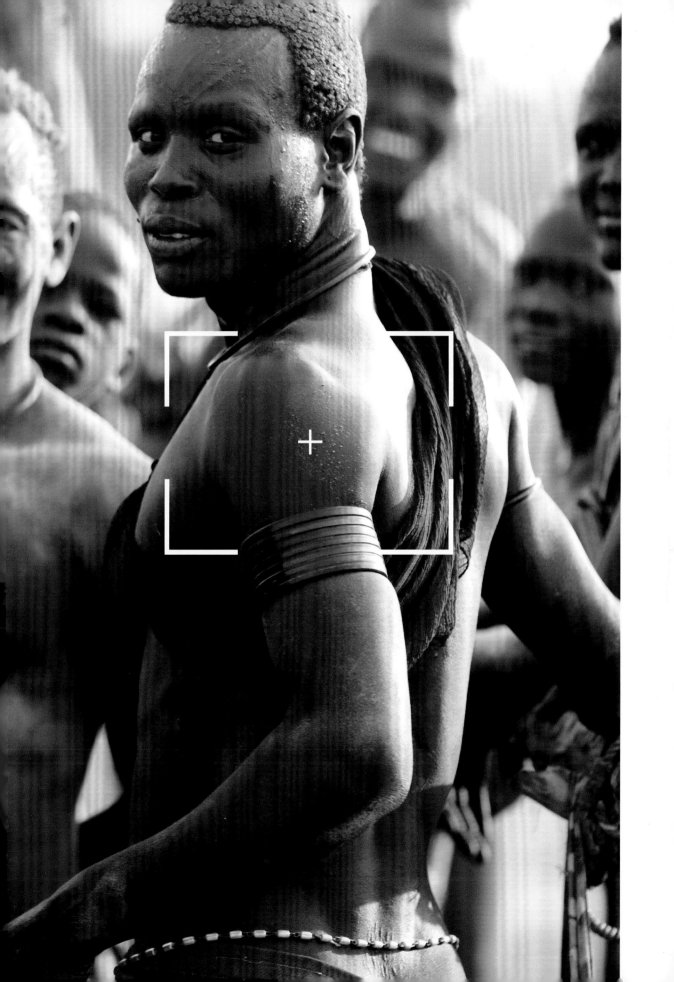

序 | INTRODUCTION

曝光控制的技巧，可以說是既簡單又複雜 —— 事實上，曝光的控制是否得宜，一直是攝影者最想探究的話題！

說它簡單，是因為曝光不外乎就是控制光量的多寡。世界上第一部照相機並沒有複雜的功能和配件，只有一組可控制的快門、光圈、及 ISO 感光度。然而對陷入各種迷思而苦惱的人而言，其實只要將曝光的控制回歸到最簡單、最基本的原則，所有的問題就可以迎刃而解了。

說它複雜，是因為曝光控制了整體影像的呈現，攝影者可藉此表達更深層的意象；因此曝光控制的重要性是無庸置疑的，在拍照時，曝光的控制永遠為首要考量。而不同的攝影者、不同的曝光組合所呈現的影像，都可以從照片中讀取不同的光影、意境、或情緒。

完美的曝光是攝影成功的首要條件，只要能掌握曝光的基本法則，不僅可幫助你在按下快門的當下做出正確的決定，更可讓你更有自信、更隨心所欲的拍照，這絕對是值得你花時間一探究竟的主題。

網站連結

本書某些照片的電子檔解析度及動態範圍比印刷的品質更佳，您可以上網連結至下列網址欣賞照片。

http://www.web-linked.com/mfexuk/index.html

CHAPTER 1
速效、一定會！
全圖解法則

FAST-TRACK AND FOOLPROOF

提起攝影，我不得不先提醒你，有些人宣稱自創了一套攝影的『獨門秘技』，或許這些技法對自創者是妙方，但對其他人而言，尤其是缺乏攝影基礎和拍照經驗的人未必適用。我知道很多人對這種說法抱持著懷疑的態度，但我有我的道理，因為我要介紹的這套曝光控制方法並非我個人獨創，而是集結許多專業攝影者的寶貴經驗所濃縮出來的精華 —— 當然，大部分的專業攝影者不會將它稱之為**獨門秘技**；若你是一位以攝影賴以為生，日以繼夜與相機為伍的專業攝影者，就會了解我的意思，這些專業人士拍照久了，自然而然就會發展出一套作業模式。

本書所描述的，正是專業攝影者所依循的作業模式。請注意！所謂的「專業人士」是指靠拍照吃飯的人，而非那些照片拍得不錯的業餘人士；其實每個人都有與生俱來的潛能，只要勤加練習，就可以拍出具水準之上的照片。但為什麼還要將專業攝影者的作業模式奉為圭臬呢？理由很簡單！因為專業攝影者的經驗豐富、技巧純熟，即使在重重壓力下，依然能呈現優質的影像。

本書在第 1 章中，特別強調曝光決策過程的重要性，並簡單地說明各步驟的流程和注意事項，後續章節會再逐一詳述曝光決策過程中所會面臨的各種情境、要素、以及面向。在現實環境中，你往往沒太多時間可以兼顧每個面向、好好做研判，而是必需靠臨場反射動作來決定曝光值；這時若能依循這一套曝光設定的決策模式，拍到好照片的機率就大得多了！

基本法則 | THE BASIC METHOD

在本書一開始，我會先將曝光的**基本法則**解釋清楚，好幫大家建立正確的觀念 —— 因為，曝光的**控制技巧**可以說是既簡單又複雜，想馬上就能將這一切都解釋清處實在不太容易；不過，一旦正確的觀念建立之後，透過循序漸進的方式，慢慢消化吸收其中的精華，你的攝影技巧一定會大躍進。

▼ 曝光決策流程 (簡化版)

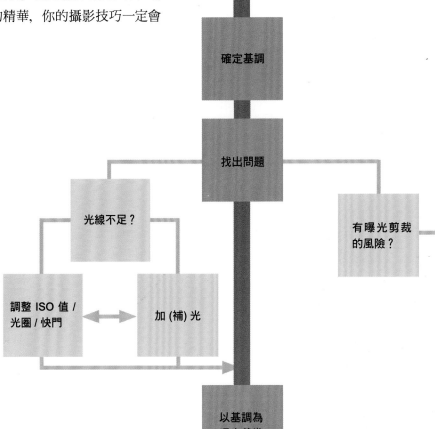

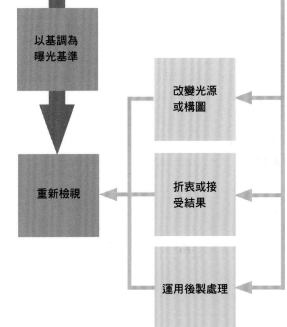

在此的曝光決策過程都是專業攝影者常用的思考模式，雖然我會盡可能以最簡單的方式來解釋，但我必需承認，即使是專業攝影者的作品，有時也未必比一些業餘者來的好 —— **想要拍好照片的必要條件，是有賴於專注的態度和持續的練習！**攝影對專業攝影者是家常便飯，藉此累積了豐富的經驗和扎實的功夫，這些專業人士通常都沒什麼耐性鑽研複雜的技巧，他們拍照時多半都是靠直覺反應 —— 事實上，我所認識的這些專業攝影者，並不會將曝光決策時的各個步驟逐一拆解，那是因為他們已經自然而然的依循這套模式來拍照了。

▲ 影像處理晶片

相機電路板上的電子元件, 可在拍攝設定時協助你做出決定, 但這也僅是符合大多數人對所見場景的 "通用值"。

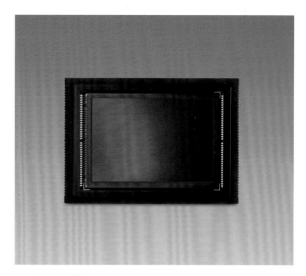

▲ 感光元件

這是 Canon 35mm CMOS 感光元件晶片, 它是相機中與曝光相關最重要的組件。

攝影是種捕捉瞬間的藝術!我了解大部分的人都是利用閒暇之餘來學攝影, 所以往往都不太有耐性, 常常相機抓起來就拍, 這時就需要一套簡單好用的法則, 才能達到事半功倍的效果。請您花一點時間, 耐心地仔細研讀每一個重點及步驟, 經過徹底的消化吸收後, 你會發現這套方法真是受用無窮 —— 因為拍照當下往往只有 1 秒鐘, 透過這種方式, 你的取景、構圖及研判曝光的技巧一定會有長足的進步。

曝光設定的方法有很多種, 市面上也有很多攝影輔助器材, 相機大廠已注意到攝影者對曝光功能有迫切的需求, 而且有愈來愈重視的趨勢; 因此廠商都各自發展出一套自己的系統, 並且不斷的推陳出新, 競相推出各種功能的相機, 來滿足消費者攝影者的需求 —— 好處是, 大家多了很多種選擇, 但也多了很多奇奇怪怪、用也用不到的功能, 還有些艱深難懂的術語也常常不知所云; 但事實上, 各家的功能其實都大同小異。

所以, 本章將先從基本流程開始, 接著再於各主題中陸續詳述每一個重點、步驟和曝光設定的細節。我想要強調的是, **攝影的重點不在於你用那一種方法, 而在於你的熟練度** —— 你相信嗎?大部分的專業攝影者, 多只是用手動設定曝光值和中央重點測光, 就能拍到好照片。

> 麥可・弗里曼 大師開講
>
> 在下一節的流程圖中, 我將會詳細說明曝光的決策過程和步驟, 只要依序操作, 都能得到最佳的曝光值; 但其中除了**相機設定、重新檢視、必要時重拍**等屬於單純的功能性操作外, 其它都得靠臨場的判斷、反覆的練習、和經驗的累積, 才能日益精進。

關鍵決策 | THE KEY DECISIONS

在此的曝光決策流程, 是由前頁『簡化版』為基礎所展開的。

▶ 曝光決策流程

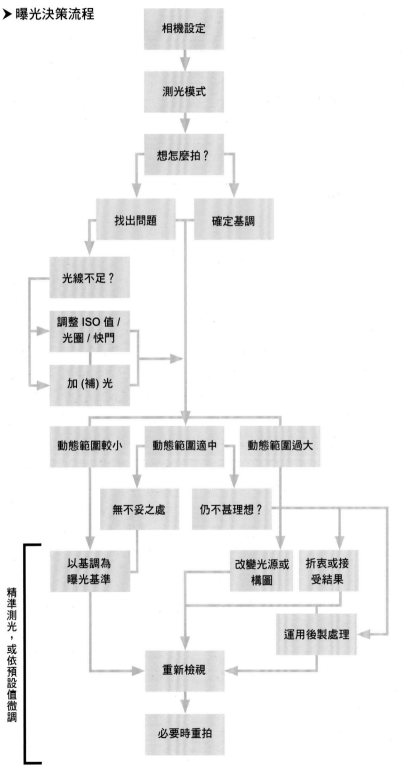

1. 相機設定

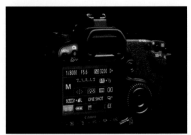

在拍攝前, 請確認相機上的所有設定都完全按照 (符合) 你的需要:

- **測光模式**:可選擇**自動**或**手動**模式, 這完全取決於個人的偏好。

- **檔案格式**:可選擇 RAW、TIFF、JPEG, 或 RAW + JPEG 的組合。

- **立即檢視**:每次拍攝後可立即查看影像, 建議開啟 (但僅為參考)。

- **高光裁剪警告**:有些人認為這會分散注意力, 但它最大的價值, 是協助我們快速判斷出照片中的曝光問題。

- **影像的色階分佈**:部分相機的色階分佈圖 (Histogram, 或稱 "直方圖") 會疊加在檢視的影像上, 這雖然會分散注意力、但它確實是有幫助的 —— 且只要按個鍵, 就可開啟或關閉這項功能。

2. 測光模式

請確實了解你所選擇的測光模式與功能！大部分相機都具備如平均中央重點測光、智能預測、或點測光等模式，部分機型還使用更為聰明的方法，譬如，將先前拍攝取得的龐大影像資料庫來做階調分佈比較。如果你選擇相信這種先進的測光系統，請確保你知道該如何發揮它的功能 —— 特別像是些你所偏好的過曝或微光場合，會簡單而有把握地去做調整；若果你使用的是簡單的測光方法，也請了解它在不同情況下會有哪些 "表現"，因為你可能需要隨時機動進行調整 (這部分請見**步驟** 7)。

3. 想怎麼拍？

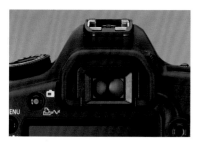

拍照前，請先思考以下問題：攝影的目的是什麼？什麼影像最吸引你的目光？你想表達的是什麼？明暗要怎麼表現？光影的分布為何？... 這些都是值得深思的問題 —— 因攝影不只是記錄，而是意象的表達和呈現。

4. 找出問題

在拍照及測光之前，先觀察現場的光線來源和狀況，例如：現場有沒有特別的亮點或光源？如果有，會影響到影像品質嗎？攝影時常會因這些意料之外的因素而誤判，進而影響到曝光，因為實景影像的動態範圍往往大於感光元件所能捕捉到的。

5. 確定基調

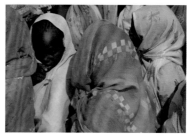

拍攝的主體為何？主體的調性該怎麼表現？是要呈現明暗對比強烈的「硬調光」，還是柔和的「軟調光」？以拍攝人像而言，曝光的重點會放在臉部，但這是一定的嗎？是否亞洲人得調成比中間調稍亮一點，而黑人就得比中間調再暗一點？焦點是要定在主體的某一部分？亦或是定在影像中某一個場景還是背景呢？

6. 有曝光裁剪的風險嗎？

如果**步驟** 4 和**步驟** 5 有衝突或牴觸，請想看看該怎麼解決？是改變光源或構圖的位置，還是在接受曝光現況和透過後製處理之間挑選其一 (或兩者兼而有之)？舉例來說，若想讓一個逆光肖像照的人臉曝光正常，則背景肯定完全過曝、死白，你要嘛就是用反光板等對著前景補光，或是接受背景遭剪裁的命運，不然就乾脆改變取景位置。另一個例子是，萬一取景的畫面中有個小又顯眼 (但沒任何 "加分" 幫助的) 的光點，那最好想辦法避開、並重新構圖；如果是接受曝光現況，則意味著你得承受畫面中會出現深黑陰影或過曝的亮部，除非這正是你所想表達的效果 (即**步驟** 3)，那就另當別論。

第 3 種方法則是透過數位後製 (有時亦可與『接受曝光現況』結合處理)，如曝光混合 (Exposure Blending)，或甚至使用 HDR (High Dynamic Range, 高動態範圍) 技術 —— 但這可能得搭配多重曝光包圍的拍攝手法來進行後製 (詳見第 5 章)。

7. 調整測光方法

在此取決於拍攝當下你所選擇的測光模式(**步驟** 2) 與相機設定。一種方法是改用更精確的量測技術 (如點測光) 來對關鍵基調或指定區域進行測光;另一個方法則是依照拍攝經驗,用相機上的曝光補償鍵來判斷該增減多少的曝光量 (EV 值)。

8. 重新檢視, 或重拍

最後一個步驟,是在相機的螢幕上重新檢視影像,如果時間允許的話, 再決定是否要重拍 —— 若拍攝的是連續動作或是瞬間的影像,就沒有機會馬上檢視影像;而像陽光緩慢移動變化的風景照, 你就應該有足夠的時間仔細檢查和重拍。

總結

1. **相機設定**:請確實了解相機的曝光功能及相關設定。

2. **測光模式**:設定常用的測光模式, 並徹底了解在不同的光線條件下, 不同測光模式對影像呈現的效果如何。

3. **想怎麼拍?**:照片中光影的分佈、調性等該如何來呈現。

4. **找出問題**:迅速的找出問題所在和原因, 尤其是在光線不足的場景中, 影像及感光元件的動態範圍 (Dynamic Range) 是否在可感光的範圍內。

5. **確定基調**:定出拍攝主體的調性、明暗的表現、光影層次的分佈、曝光的優先順序等。

6. **曝光裁剪風險**:評估影像的動態範圍是否已超出相機可感光的範圍, 並適時做調整;若已超出可感光範圍, 那就得冒著曝光被裁剪的危險, 而後在後製過程中用軟體做修正。

7. **調整測光方法**:採用最佳的測光模式, 並適時做調整。

8. **重新檢視**和**必要時重拍**:修正完成後再重新檢視照片, 如果有機會就重拍。

決策流程 | DECISIONS FLOW

在前述說明中，我們已將曝光設定最重要的關鍵步驟逐一列出，有些步驟可以好整以暇慢慢來，有些則在當下就要做出立即的反應 —— 但別被這看似複雜的流程嚇到了！我只是把每個步驟拆解、細分後再舉例說明，事實上在拍照時很多都是連續動作。

首先，先從**相機設定**和**測光模式**開始說起，所有的設定都需依現場的實際狀況而定，比方說：如果現場的光線不足，又是用手持相機，我會建議啟用 **ISO AUTO** (自動 ISO) 功能，並搭配安全快門拍攝 —— 但如果有三腳架，就不需考慮這些設定了。

下一步的決策關鍵，就是思考**想怎麼拍**？要呈現的影像為何？該如何去佈局、設計一幅畫面？這牽涉到個人風格、意識型態、甚至美學素養。

接下來，有 2 個相當關鍵的步驟：**找出問題**和**確定基調**，在決策流程圖中，這 2 個步驟是並列的，因為它們同等重要，甚至在思考的時間序上也是彼此相關的；其中一項在決定場景中最重要的階調範圍 —— 如應該在一定的亮度值，另一項則屬『損害控制』，即針對現場可能遇到的問題快速掃

描、並做出評估。這兩者雖是分開的問題，但對曝光而言，其實都是指**光量**，實際處理上則分成動態範圍和曝光剪裁等兩大議題。

在下一章 (第 2 章)，我們會完整探討到動態範圍的 3 種情況，以確定這是否只是 1 個問題。像**動態範圍較小**就絕不是一個問題，而當場景和感光元件的動態範圍正好相符，那可能也沒啥問題 —— 主要是取決於你所設定的關鍵基調；但如果現場的動態範圍過大，那肯定會發生曝光剪裁的問題！

所以囉，如果選定的基調和剪裁之間沒有衝突到，那就可簡單地以基調進行曝光；萬一有衝突，就只好 "兩害相權取其輕"，這時有 3 種解決方案：一是接受當時的曝光條件，並以最佳的設定組合為考量；二是改變光源、重新構圖、或變更拍攝地點；最後，則是留待後製處理時，再修正曝光不良的問題。

這些都做完了之後，如果時間允許的話，最好可再次重新檢視影像細節，或嘗試微調 (改變) 曝光設定後再重拍一次。

▲ 相機上的控制鍵鈕

曝光主要由**快門、光圈**及 **ISO** 等 3 核心項目所決定，
目前的 DSLR 數位相機上都有控制鍵鈕可快速設定
──就如右頁這台 Canon EOS 5D Mark II 一樣。

亮度與曝光 | THINK BRIGHTNESS, EXPOSURE

在與多位讀者詳談之後，最後我決定加上本節——因為我發現太多人搞不清楚**亮度**、**曝光**和**光圈級數** (f-stops) 之間的關係，或許有些人會以曝光值 (EV, Exposure Value) 或分區曝光 (Zone) 等方式來做解釋，但我還是覺得太複雜了些。大部分的攝影者 (特別是那些所謂的『攝影人』) 都有自己的攝影風格，對光影的表現和曝光方式也有一套自己的想法，他們都是透過經驗不斷的累積，自然而然發展出一套速成的方法——不論你在拍照的決策過程中，運用什麼樣的思考邏輯，結果都會因為使用哪一種曝光組合設定而有所不同。

然而，我個人認為，最淺顯易懂的方式應屬**級數** (Stops)，因為它真的太簡單了——你只需往上 (或往下) 調動 1 級的光圈或快門值即可！下文框中的示意圖是個簡單的對照表，雖然比例關係不見得完全精準，但卻也足以應付大部分的拍攝狀況。在此，我們用 '%' (百分比) 來表示影像的亮度，0% 表示全黑、100% 表示全白、而 50% 則是中間值 (平均值，也稱 "中間調")——雖

然後面我們會用黑卡來解釋何謂『18% 灰』反射率，但如果你有時間稍做思考，就會發現一個很有趣的事：50% 比起 18% 還更直覺得多，且這和在電腦以 Photoshop 等軟體的色相 (H)、飽和度 (S)、亮度 (B) 來調整中間調的觀念也是相同的。

> 雖說級數與亮度間的關聯性並不複雜，但在這裡我們探討的是曝光，而不是要用 Photoshop 來修片，故大部分情況下，精不精準並不需太過錙銖必較。

若用極其粗略的講法，你可能會說：那不就是想稍亮一點就提高半級，想再亮一些就提高 1 級，想更明亮就提高 2 級...?看起來就像我在書中盡是提供一些毫無用處的方法——而這正是我要在此提出、並說明其重要性的地方——如果你有的是時間，相機也放在三角架上，你大可好整以暇、巨細靡遺地以級數的最小單位 (1/3 級) 精準地找到最佳設定，但大多數照片都不是這樣拍攝的：像在街頭獵景時，你頂多只有 "秒速" (譯註：即得快速反應) 的時間拍下畫面，顯然這時你需要的是一套快速而簡單的正確決定！

亮度量測對照表

在這整本書中，我都會用亮度來作為光量 (常見名詞解釋請見 2-2 節) 的基本測量工具，量測方式則同 Photoshop 在 HSB 中的 B (亮度) 一樣，以 0% 表示全黑、50% 為中間調、100% 則代表全白。從

下表中可看到光圈級數與亮度的對應關係，雖然在實際的狀況下是很難做到百分之百精準的判斷，但這會幫助你在拍照時簡單的判斷影像明暗度，並依此調整光圈等設定，讓你拍照能更輕鬆。

光圈增減級數				-3	-2	-1		+1	+2	+3		
亮度 (%)	0	10	20	25	30 33	40	50	60	66 70 75	80	90	100
色階 (0-255)	0	25	50	75	100		128	150	175	200	225	255

首先，嘗試從所見的場景中，將亮度大致相近的區域 "當" 作同一色塊，並直覺地判斷出它的亮度百分比，以及該如何對應到級數上做調整 ——

這方法我無法強迫 "推銷"，但它真的很簡單（只需做個練習），說不定你早就這樣做了！如果不是，那現在就開始吧！

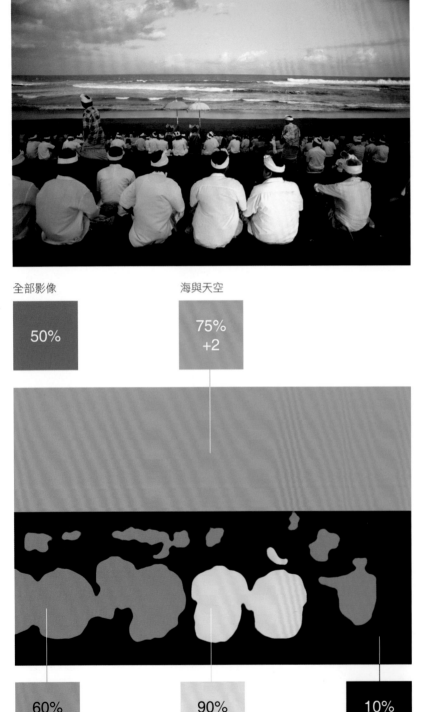

全部影像

50%

海與天空

75%
+2

陰影中的白襯衫

60%
+1

陽光照射下的白襯衫

90%
+3½

黑影中的沙灘

10%
-4

◀▲ 迅速做出決定

這裡我隨機挑一張照片來做講解，請記住我是如何看的，如何簡單地思考曝光依據。首先，我將畫面分為不同的亮度區域：海與天是同一區塊，在陰影下的白襯衫是另一區塊，兩件在陽光照射下的白襯衫又是另一區塊，最後則是黑灰色的沙地 —— 以這樣的方式，大概就只需幾秒鐘的時間找出正確的曝光值；左下方的示意圖顯示了這 4 個階調區塊的亮度（百分比），與相對於中間值 (50%) 的光圈級數差距。

快速決策的過程如下：

1. 注意白襯衫的亮部是否遭到裁剪，亮部的細節是否保留，襯衫顏色要愈白愈好

2. 海和天空保持一定的亮度和層次即可

3. 陰影下的白襯衫不是重點，只要維持在亮部的色階範圍內即可

4. 黑灰色的沙地也不是重點，顏色要愈暗愈好

由於現場一眼望去的整體階調接近中間調，所以我使用智能測光模式，並將陽光照射下的白襯衫盡量靠近畫面的中央，如此就可避免過曝剪裁 —— 當然，這點是因為我夠熟悉這台相機的測光模式表現（如前一節的**步驟 2**）。

個案研究 1 | CASE STUDY 1

接下來，我將分別舉 3 個範例來說明曝光的決策過程是如何運作的。第 1 張挑選的影像非常簡單 —— 這張場景的動態範圍完全涵蓋 (或說 "符合") 在相機感光元件的能力範圍內，同時有個明確、可當作關鍵基調的主體範圍；由於畫面單純、目標明確，只要時間足夠，你將可以仔細構圖、等待最佳時機，並可考慮所有的細節 —— 包括曝光在內。

首先，只要仔細推敲有關於曝光的一些細節，就會發現其中的樂趣。就如本個案中在泰國大城 (Ayutthaya) 的某處，一個傾頹在草地上的佛頭吸引了我的目光，當時我覺得若有黃昏灑落的光束，將可能構成一幅更有 fu 的景象。

於是，我利用構圖與鏡頭視角的特性獲得最大景深，好讓前景的草地到背景的浮屠石雕都清晰可見 —— 也就是利用廣角鏡 (焦距 20mm) 加上小光圈 (光圈 f32)，來提供足夠的景深。

▼ 曝光決策流程

拍攝這種類型的照片時，曝光設定的決策過程通常是最簡單、也最直接的，不需要煩惱光線不足或細節遺失的問題。

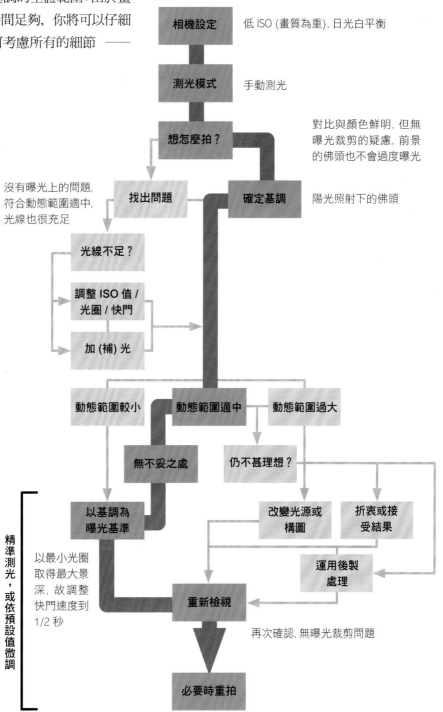

相機設定 — 低 ISO (畫質為重)，日光白平衡

測光模式 — 手動測光

想怎麼拍？

確定基調 — 陽光照射下的佛頭

對比與顏色鮮明，但無曝光裁剪的疑慮，前景的佛頭也不會過度曝光

找出問題 — 沒有曝光上的問題，符合動態範圍適中，光線也很充足

光線不足？

調整 ISO 值 / 光圈 / 快門

加 (補) 光

動態範圍較小　動態範圍適中　動態範圍過大

無不妥之處　　仍不甚理想？

以基調為曝光基準

改變光源或構圖　折衷或接受結果

運用後製處理

重新檢視

精準測光，或依預設值微調 — 以最小光圈取得最大景深，故調整快門速度到 1/2 秒

再次確認，無曝光裁剪問題

必要時重拍

在接近傍晚時分，場景的對比是比較鮮明、搶眼的，但動態範圍仍可完全掌控（但我仍有用手持式測光表再次確認），所以，我只需挑選一個合適的中間調作為基調，並使用平均曝光模式，一切就會水到渠成！

但，最主要的問題是**時間**！傍晚時分的光影變化非常快速，像背景中的樹木、廢墟與灑落於草地上的影子，就不那麼容易預測。因此，當影子從佛頭移到旁邊的草地上（大概只有 1 分鐘左右的空檔），這時一道光線恰好照在佛頭上，設定的快門時間為 1/2 秒，則讓一部分的曝光略為不足（約 1/4 級）。

在書中我會用一種方法來佐證我的論點，亦即將影像轉換成**灰階像素矩陣圖**（Grayscale Pixilated Matrix）── 它可將畫面中重要的階調突顯出來，但沒有真正意義上的內容，如此卻也更容易地看出曝光的問題所在！從這張拍攝後的結果來看，可發現佛頭的階調和其它區域大抵相似 ── 令人放心的是，畫面中四周圍角落（如天空或右下方的磚角）也沒發生俗稱 "暗角" 的暈映（Vignetting）現象。

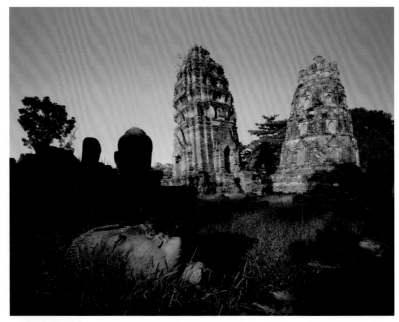

▲ **完成作品**

上圖是最後拍攝的結果，從下方的示意圖可清楚得知，一旦佛像的頭部被選指定為基調重點（焦點），則其它中間調區域就都能正確曝光

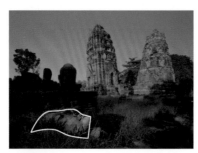

▲ **焦點**

以白線框出的部分為照片的焦點所在

▲ **網格分析**

圖中顯示為各區域間的亮度

▲ **其它中間調**

標示出擁有相同中間調的其它區域

▲ **焦點的階調**

焦點所在部分為中間調

個案研究 2 | CASE STUDY 2

<big>第</big> 2 張範例是張即時攝影的作品, 為抓住短短幾秒鐘的最佳快門時機, 所有的動作必需靠當下立即反應。這時, 就必需仰賴相機的預設功能, 還有你對相機功能的熟悉度 —— 這種即興式的攝影方式, 幾乎沒有什麼時間做判斷, 然而, 我會傳授大家獵取即時攝影的訣竅, 讓大家能從容的按下快門。

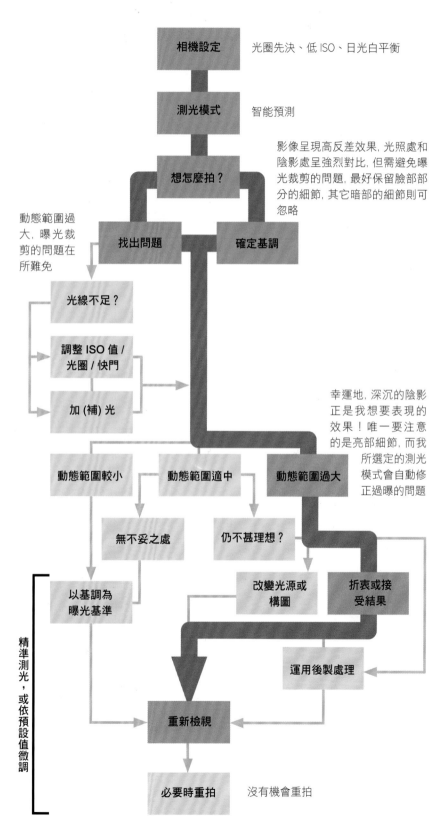

相機設定 — 光圈先決、低 ISO、日光白平衡

測光模式 — 智能預測

想怎麼拍?

影像呈現高反差效果, 光照處和陰影處呈強烈對比, 但需避免曝光裁剪的問題, 最好保留臉部部分的細節, 其它暗部的細節則可忽略

動態範圍過大, 曝光裁剪的問題在所難免

找出問題　確定基調

光線不足?

調整 ISO 值 / 光圈 / 快門

加 (補) 光

幸運地, 深沉的陰影正是我想要表現的效果! 唯一要注意的是亮部細節, 而我所選定的測光模式會自動修正過曝的問題

▶曝光決策流程

在現場動態範圍過大的情況下, 這時必須採用『妥協或接受結果』的解決方案, 但由於整體光線是充足的, 故沒有必要進入『光線不足』程序。

動態範圍較小　動態範圍適中　動態範圍過大

無不妥之處　仍不甚理想?

改變光源或構圖　折衷或接受結果

以基調為曝光基準

精準測光, 或依預設值微調

運用後製處理

重新檢視

必要時重拍 — 沒有機會重拍

在一條灑滿金黃色陽光的街道上，光影呈現出強烈的明暗對比 (Chiaroscuro, 譯註)，有一位老婦剛好從街頭走過，我用 300mm 長鏡頭追蹤行走中的老婦人，由於我所設定的焦距較短，所以不需要更換鏡頭。約莫等待了一分鐘，這位老婦人剛好走過了一扇門前，我只有 5 秒鐘的時間捕捉這個絕佳影像；在等待的過程中，我已先將曝光相關設定快速的掃瞄一遍，此刻的景象屬於高動態範圍，換句話說影像呈高度反差，而這正是我想要的效果！我將 Nikon 相機的測光模式設為『3D 彩色矩陣測光』(我稱之為 "智能預測") ── 根據經驗，這種測光模式會降低曝光被裁剪的危險；因為婦人的臉部剛好在陰影之下，所以有曝光不足 1/2 到 2/3 級的現象，不過因為照片是以 RAW 檔格式儲存，所以我可以在稍後用影像軟體做修正。

譯註：「明暗對照法 (Chiaroscuro)」是文藝復興時期所盛行的一種明暗對比的繪畫風格，藉著強烈光線的明暗對比，營造出的衝突感與戲劇效果；此種表現方式對現今的攝影、繪畫、電影等視覺影像藝術的呈現，

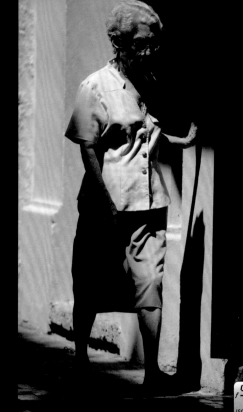

▲ ▶ 高反差影像

在這裡, 我利用 ACR (Adobe Camera Raw) 中的曝光度滑桿, 調整出上圖 2 種不同明暗對比的影像。左邊的照片可以看到有部分的主體籠罩在陰影中, 但因光影的強烈對比也讓上衣看起來更亮, 衣服的質感和布料上的纖維清晰可見, 但卻犧牲了臉部的表情, 形成更黑的陰影；右邊的照片則將曝光度調高了 2/3 級, 提升了主體臉部的亮度, 但也造成亮部被裁剪, 喪失了上衣的細節。

個案研究 3 | CASE STUDY 3

➤ 曝光決策流程

夜間攝影常常會同時面臨光線不足和高動態範圍的問題。

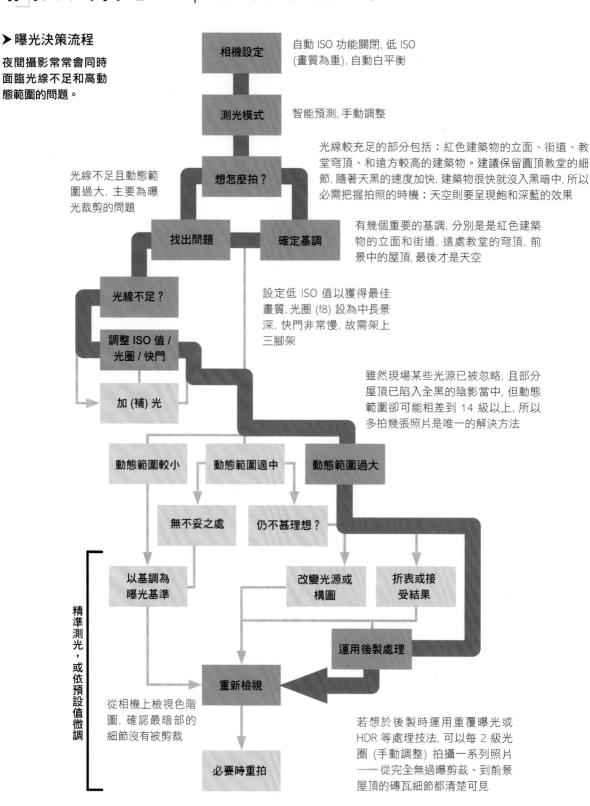

相機設定
自動 ISO 功能關閉, 低 ISO (畫質為重), 自動白平衡

測光模式
智能預測, 手動調整

想怎麼拍?
光線較充足的部分包括：紅色建築物的立面、街道、教堂穹頂、和遠方較高的建築物。建議保留圓頂教堂的細節, 隨著天黑的速度加快, 建築物很快就沒入黑暗中, 所以必需把握拍照的時機；天空則要呈現飽和深藍的效果

找出問題 / 確定基調
光線不足且動態範圍過大, 主要為曝光裁剪的問題

有幾個重要的基調, 分別是是紅色建築物的立面和街道, 遠處教堂的穹頂, 前景中的屋頂, 最後才是天空

光線不足?

調整 ISO 值 / 光圈 / 快門
設定低 ISO 值以獲得最佳畫質, 光圈 (f8) 設為中長景深, 快門非常慢, 故需架上三腳架

加 (補) 光

雖然現場某些光源已被忽略, 且部分屋頂已陷入全黑的陰影當中, 但動態範圍卻可能相差到 14 級以上, 所以多拍幾張照片是唯一的解決方法

動態範圍較小 / 動態範圍適中 / 動態範圍過大

無不妥之處 / 仍不甚理想?

以基調為曝光基準 / 改變光源或構圖 / 折衷或接受結果

運用後製處理

重新檢視

精準測光, 或依預設值微調

從相機上檢視色階圖, 確認最暗部的細節沒有被剪裁

必要時重拍

若想於後製時運用重覆曝光或 HDR 等處理技法, 可以每 2 級光圈 (手動調整) 拍攝一系列照片——從完全無過曝剪裁、到前景屋頂的磚瓦細節都清楚可見

不同於前面 2 個例子, 當你想拍攝夜景時, 最好事先勘景, 並且早早就定位。我在日落前就已經將相機先固定在三腳架上, 所以我有足夠的時間做相關的檢查和設定。

當日暮低垂時, 卡達漢娜市的街燈才剛剛亮起, 天空還殘留著最後一道藍色的天光。經驗告訴我, 場景的動態範圍會隨著天光的消失而拉大; 所以我決定多拍幾張照片捕捉街燈曝光充足的景象, 同時也要擁有深藍色的天空, 同時推估了一下天黑的速度, 可能要等約 15 分鐘天才會全黑。

在前頁的流程圖中說明了這張照片曝光時的決策過程, 請注意這裡有 4 個要考慮到的基調區域, 所以唯有多拍幾張照片, 用重覆曝光的方式才能達到目地。現場的曝光條件, 是屬於動態範圍過大的場景, 而且無主要光源。

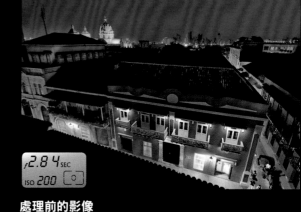

處理前的影像

▶ 基調區域

我將 4 個關鍵的基調範圍, 分別用不同的亮度百分比標示出來, 而最主要的基調則是紅色建築物的立面和旁邊的街道 —— 我希望它能維持在中間調 (即 50% 亮度值) 範圍, 以表現出適當的局部對比和反差; 至於街燈 (亮部細節) 是否會遭到剪裁, 則無關緊要了。

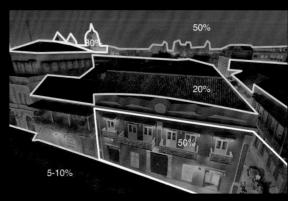

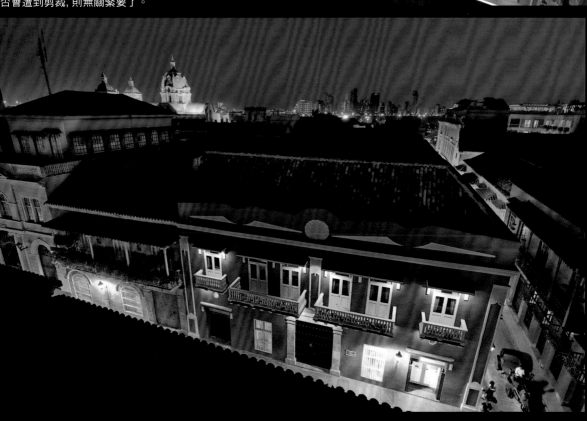

CHAPTER 2
曝光技術

該如何獲得正確的曝光，永遠是絕大多數攝影者最關心的話題，這在數位時代下更是如此——原因不單僅是感光元件會如實地回應曝光過度或曝光不足，數位後製技術更提供了讓曝光益形完美的機會；雖說其中仍會有部分限制，但這兩者的結合，卻帶給數位攝影的曝光技術更豐富而有意義的主題。

前一章中我曾提到，『完美曝光』在攝影裡可區分為 3 大面向：**技術**、**風格**與**後製**，而本章將從基本的曝光技術談起，譬如，感光元件的曝光原理，與動態範圍 (如感光元件或場景) 有關的重要問題，以及光量和曝光該如何量測的操作細節... 等——所有這一切的背後，都是假定每張照片都存在著某一種理想曝光的設定方法。

即使你真的做到了完美曝光這樣的 "層次"，但如果想晉級成為一名攝影師，你仍須不斷練習、突破自我，找出屬於自己的風格之路 (可參閱本書第 4 章)。

促使我提筆寫下這本書的原因之一，是數位攝影在曝光上所需考量的因素，遠比傳統底片機來得複雜多了，數位相機的設定和功能也比底片更難預測，因其潛在的複雜性，所以在按下快門前，有很多需仔細考量的地方——坦白說，在網路上有很多宣稱曝光秘技的東西，看起來既難懂又令人費解，而且大多都來自 "非" 專業攝影人士的說法。

再者，現在也愈來愈多精於影像軟體的 "專家"，可編修出以假亂真的效果，但是這種過度鑽研技法的影像創作，在我看來完全是矯枉過正——攝影應當從哪裡開始？拍照之前不是該先學會看？學會先有想法、有目的，學會找尋值得拍攝的主題，並捕捉那瞬間的感動...，應該是像這樣的東西才對吧！

從本書的角度 (或是說從我的觀點) 來看，**曝光**絕不僅是撥動轉盤、按個按鍵而已——關鍵在於你該如何掌控光影，並了解該如何表達你所想要的那個畫面！

光線 vs. 感光元件 | LIGHT ON THE SENSOR

所有與曝光有關的事情,幾乎都和感光元件脫離不了干係,所以一開始,你得先對感光元件有個充分的了解 —— 但問題是:我們需要知道多深入?畢竟我們是攝影者、而非技術人員 (當然,有少數人兩者兼具),況且感光元件的設計、製造亦屬各家廠商的最高機密,所以想完全洞悉其中的奧秘是不太可能的。在這裡,我會試著將後續章節中所需要、或相關的說明解釋清楚,但仍要先把 "醜話" 說在前頭:數位化之後,不管是攝影或後製,都極端仰賴各種軟、硬體,但卻可能基於廠商的技術機密或專利保護,而疏忽了部分的缺陷。

感光元件是由許多的**感光單元** (Photosite) 所組成,其中每個感光單元就對應 1 個**像素點** (Pixel),像目前 DSLR 都具備了 1,000 ～ 2,000 萬以上像素 (有些甚至更高),也就代表該台相機的感光元件上有這麼多的感光單元;至於感光單元排列的密度,則視**像素間距** (Pixel Pitch) 而定,它意指比鄰兩像素中心點之間的直線距離 —— 像素間距愈大、感光單元就愈大,影像的解析度就愈高;反之,間距愈小、感光單元就愈小,不僅畫質會變差,影像產生雜訊 (Noise,參見後文) 的機率也愈高。

這也就是為何小台 DC 的解像力通常都比同像素等級的 DSLR 差,因為感光元件太小了。

當感光單元接收到光線,就會將感測到的光數量以電荷方式儲存 —— 每 1 個光子 (Photon) 會激發出 1 個電子 (亦即電壓);接下來,相機上的類比/數位轉換器 (ADC, Analog-To-Digital Converter) 會將其電壓值轉成數位資料。但到這裡為止,仍全是 "灰階" (光數量的多寡) 資訊,為了擷取色彩資訊,感光元件前面都會再加上 1 片 "馬賽克彩色濾光片" (Mosaic Color Filter);它是由 RGB 三原色排列成如磁磚般的陣列所組成 —— 每個陣列單元 (Array Unit) 有 4 格,其中紅、藍色各佔 1 格,綠色佔 2 格 (之所以用 2 倍數量的綠色,是因為人眼對綠色較為敏感)。

但這樣一來,場景中的實際色彩資訊有 2/3 會在感光過程中流失 (其它 2 個顏色都被濾掉了),所以得再由相機的影像處理器進行插補運算 —— 這個過程就稱為**去馬賽克處理** (Demosaicing)。當每個像素都有不同的數值資料 (如 "R:158, G:235, B:36"),並將感光元件範圍的所有像素資料組合起來,就成了我們在螢幕上所看到的 "影像"。

➤ 陰影 / 高光剪裁

此處示範剪裁的影像,是用 Raw 檔轉換程式的處理畫面,當我們改變了曝光度滑桿,螢幕上就會立刻顯示出剪裁區域 —— 右邊這 4 張的曝光值依序只相差 1 級,藍色代表該區域成了全黑 (陰影剪裁),而紅色則代表亮部已完全死白 (高

在這裡，請務必牢記感光元件一個很重要的特性：**它對光線的感應曲線是線性的！**簡單來說，每個感光單元都是以等比數列、依接收光量的多寡來填加電荷量 —— 若畫成 x-y 二維圖表，你將會看到一條筆直的斜直線。

所以呢，這會有什麼問題？是的，由於我們人眼對光的反應有著更複雜、更寬容的能力，因此你看不到光亮或黝黑突然不見 (譯註：即超出感應範圍)，這種與生俱來的 "非線性壓縮" 能力，才讓我們得以看到如此繽紛的大千世界。

▲ 馬賽克感光系統

圖中擷取的是法國 3 色旗中極小的一塊，並模擬成一個個像素點 (也就是感光單元) 的顯示方式；這時記錄的影像是灰階的、而非彩色的，故在感光元件前會覆蓋一片 Bayer 三色彩色濾光片。至於影像處理器的工作，則是在解馬賽克過程中，以插補運算獲得紅、綠、藍三原色，並依場景中不同的亮度值，精確地還原出原本的顏色。

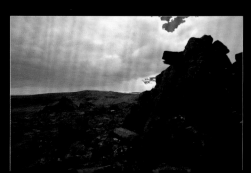

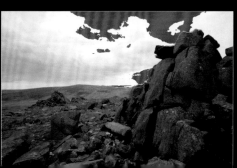

曝光術語 | EXPOSURE TERMS

接下來我要為大家介紹曝光常用的專有名詞, 大部分的名詞都是在形容光量的多寡, 雖然聽起來很類似, 然而意義卻大不相同。

事實上很多曝光的專有名詞, 常被誤用或做錯誤的解讀 (特別在現今的網際網路上), 而軟體廠商為了簡化複雜的功能, 找了一些看起來意思相近的專有名詞套用在軟體的操作上 —— 像**明度** (Lightness) 本來的意思, 是指人眼或大腦判斷物體表面的反射量 (譯註：也就是反射面的主觀亮度), 換言之, 一張白卡的『亮度』就比灰卡來得亮; 但對影像軟體而言, **明亮**選項通常是指讓影像調整得更 "白" 或更 "黑" —— 完全是不同的問題、不同的結果。

主觀上的認知

人眼或感光元件所 "捕獲" 的光線, 從意義上是很基本的『數量』概念, 但所感受 (測) 到的光量, 則是牽涉到心理上的主觀認知 —— 因為人眼和大腦對光資訊的處理非常不同, 也比感光元件來得更 "靈巧"。譬如, **輝度** (Luminance) 是感光元件所忠實記錄的光數量, 亦即物理上『峰值』的概念。

可量測的物理量	主觀的感知量
• 輝度 (Luminance)	• 亮度 (Brightness)
• 反射 (Reflectance)	• 明度 (Lightness)

輝度 (Luminance)

輝度是指從物體表面 (或光源) 到達人眼或感光元件的光數量 —— 嚴格來說應稱為 "光強度" (Luminous Intensity), 本質上與亮度 (Brightness) 一詞相似, 單位為『燭光』(Candelas, cd/m^2)。

照度 (Illuminance)

照度是指被照物體單位面積上所接受的光通量 (Lumen, 或稱 "流明值"), 單位為『勒克斯』(lux 或 lx)。

反射 (Reflectance)

反射是種可量測的物理量, 意指光線照在物體表面後, 有少比例的光會由該表面發出, 或看成是照在上面的光有多少被 "吸收" 掉。

在同樣的照明下, 全白與全黑之間的反射量差異並不會超過 30:1 (約 4 級曝光值) —— 我所要強調的是：如何從場景的不同區域中**判讀**出明亮的程度, 是更重要的事情！因為人眼所感知的是『非線性』曲線, 因此 18% 反射量在我們看來就像 50% 中間調, 這也就是為何灰卡都是 18% 灰的原因 (參見 2-14 節)。

亮度 (Brightness)

亮度是**輝度**的主觀認知, 故無法量測, 它也是我們最常用來形容光線強弱的名詞之一。

明度 (Lightness)

明度和**亮度**一樣，都屬於感知上的名詞，但亮度是指對光線 (或光源) 的主觀認知，而明度則是對物體反射面的主觀認知 —— 它完全取決於人眼或大腦對『反射量』的亮度感受。

亮度 (Value)

在談及光的量測時，該定義等同於**亮度** (Brightness)。

曝光 (Exposure)

對相機來說，曝光代表感光元件可接收到的光數量。

曝光過度或不足 (Over- and Under-exposure)

該詞彙為主觀用語，意指人們對曝光預期結果太過 (過度)、或太少 (不足) 的情況。

亮部 (Highlights)

意指色階圖中靠右側、直到底邊的區域，但至今並沒有一個明確的劃分點 —— 有些人認為亮部是在整個階調的前 1/4，但也有人主張應該是最右邊的幾個百分比；至於**高光剪裁**的定義，則表示階調最右邊 (最亮) 的影像資訊已經完全喪失了！

暗部 (Shadows)

與亮部相似、但階調位置恰好反過來 (位於左側)，故該詞彙常與亮部做相反的解釋。

最暗點 (Black Point)

在數位影像中，該點被定義為整個階調中全黑、數值最低的那個點 —— 亦即 0~255 階中的 '0'，你也可在影像後製時，自行選定最暗點的位置。

最亮點 (White Point)

在數位影像中，該點被定義為整個階調中全白、數值最高的那個點 —— 亦即 0~255 階中的 '255'，你也可在影像後製時，自行選定最亮點的位置。

動態範圍 (Dynamic Range)

意指在影像或場景中，從最大 (Max.) 到最小 (Min.) 亮度值的比例。

對比和反差 (Contrast and Contrasty)

該詞彙常與動態範圍相提並論，雖然這中間並不盡相同，但由於底片時代就這樣用了，所以常會造成混淆。**對比**是指高低**輝度**值間的比例，但不見得一定涵蓋整個階調範圍 —— 一般來說，它指的 "比例" 通常並不包括最亮的亮部和最暗的陰影區域。

基調 (Key)

基調有 2 種涵意，一種是指影像中所表現的是哪部分亮度，如明調 (High Key) 或暗調 (Low Key)；另一種則意在階調範圍 (或區域) 中特別重要的部分。

曝光與雜訊 | EXPOSURE AND NOISE

數位攝影所提到的雜訊 (Noise) 相當於底片中的顆粒 (Grain), 但兩者對畫質卻有著不同的影響 —— 傳統底片上的銀鹽顆粒, 會讓影像更顯色, 更具生命力和粗獷感, 而數位雜訊則往往會減損影像的品質, 因此在拍照前得先釐清這兩種效果的差異。

就如字面 (Noise, "噪音") 上的意思, 影像雜訊這個詞指的是『取樣上的誤差』 —— 感光元件是負責蒐集光子, 但光子並非平均地 "落" 於感光元件表面, 所以當光子數量愈少、取樣誤差就會愈多, 這也就是為什麼在暗色調的雜訊特別多, 甚至嚴重到蓋過原本的影像細節 —— 只要以 100% 放大率來檢視這張充滿雜訊的照片, 你將很難分辨出哪個是實景、哪些是雜訊。在這一點上, 你大可結合你自己的經驗和想像力, 並相信自己的看法! 然而, 如果你檢視的是很少 (或幾乎沒有) 細節的地方, 像是一碧如洗的天空、一塊素面平布、或畫面中明顯失焦的散景區域... 等, 只要有任何一點點雜訊, 都會變得格外明顯 (因為沒有細節可做比較); 相反的, 如果部分影像區域充滿了幾乎跟像素一般大小的紋理細節, 如茂密的植被、孔雀的羽毛等, 就可能很難看出隱藏在細節中的雜訊。

綜上所述, 我們得知雜訊最容易出現在**暗部**和**階調平順**的地方。如果能保持陰影區域的暗色調, 雜訊就會隱藏在接近全黑的暗部而不容易被發現, 但只要你想調亮暗部區域, 它就會是個問題! 若增加曝光時間, 的確可以收集到更多的光子, 這個想法不錯、卻非完美無暇: 在長時間曝光下, 感光元件會產生所謂的**暗電流雜訊** (Dark Current Noise) —— 它與光線無關、但會與溫度成正比。

如今的數位相機都可去除暗電流雜訊 (稱為『減低長時間曝光雜訊』功能), 做法上是於拍攝後再以相同曝光時間 "產生" 另一張『暗電流』影像, 接著將兩圖疊加比對、就可藉此去除暗電流雜訊 —— 但要注意, 你花了多少時間曝光, 就需花相等時間去除雜訊, 故相機電池的電量必須充足才行。

◄ 未做降噪處理

左圖是在 Camera Raw 視窗中, 以 100% 檢視所看到嚴重的**暗雜訊** (Dark Noise), 這是用一台舊款的 Nikon D100 於夜間曝光 6 秒所獲得的局部細節; 由於**減低長時間曝光雜訊**功能未開啟, 意味著相機並未進行降噪處理。

所以，直接拉高 ISO 值設定 (即增加感光元件對光量的敏感度)，才是最立竿見影的方法！新一代的感光元件設計和**去馬賽克處理**演算法等，都特別注重這方面的處理，部分高階 DSLR 機款在光線不足的低光 (Low Light) 場景中，影像細節表現依舊相當出色。

另外還有一種改善雜訊的方式，那就是擴大相機的動態範圍，下節中我們將一同來探討。

主流程

光線不足程序

無曝光剪裁

曝光剪裁程序

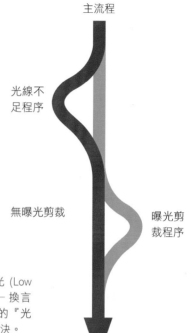

➤ 光線不足的解決流程

幾乎所有的雜訊問題，都是在低光 (Low Light) 場景下拍攝所導致的 —— 換言之，也就是需以**曝光決策流程**中的『光線不足』程序 (參見 1-2 節) 來解決。

▲ 未使用『雜訊減少』功能

▲ 使用『雜訊減少』功能

在此是用 Nikon D3、感光度設在超高的 ISO 25,600 所拍攝的局部影像，上圖是用 Raw 轉換程式分別呈現未使用**雜訊減少**、與設定較強的 70% **雜訊減少**效果。

感光元件的動態範圍 | SENSOR DYNAMIC RANGE

若純以技術面來看, 任何成像系統 (包括相機) 都應該要能發揮 100% 的能力, 來完整記錄眼前的景物 —— 但至今還沒有哪台相機或感光元件是可以和場景完全匹配的, 且多少都會喪失部分的畫質或細節; 雖然現在許多的後製技巧可修復、調整、改善、或彌補所拍攝的影像 (在**第 3 章**中將會充分利用它們), 但**天下沒有白吃的午餐**, 數位後製是可修復失去細節的高光邊緣、替暗部細節補光、或進行軟體插補運算, 但伴隨而來的, 是不可避免的畫質損失、甚至更嚴重的失真問題。

目前一台 DSLR 所涵蓋的動態範圍約為 10~11 級 (相當於 1,000:1 到 2,000:1 的對比值), 當場景的亮度級距小於 (或等於) 相機的動態範圍時, 都不會有階調剪裁的情況。

至於感光元件的動態範圍取決 (或受限) 於哪些條件呢? 主要有兩大因素, 一是每個感光單元可『容納』電子的儲存量, 稱之為**電荷滿載量** (FWC, Full Well Capacity, 或稱 "電位井容量"); 當感光單元的面積愈大、FWC 值就愈高、動態範圍自然愈廣 —— 目前高階 DSLR 的 FWC 值約為 7,000~10,000 個電子量。

另一個限制則是來自**雜訊**, 特別是在初始訊號還無法分辨是影像細節或雜訊的這個階段, 它稱之為**雜訊底 (基) 層** (NF, Noise Floor), 現今 DSLR 的 NF 值大約在 8~12 個電子量。因此, 只要將 FWC 除以 NF, 你就可以求出感光元件的**動態範圍**。

▶動態範圍

感光元件的動態範圍是**電荷滿載量** (感光單元最多可容納的電子量) 與**雜訊底層** (可從訊號中判別主體細節的臨界點) 之間的差距。其中**雜訊底層**可直接視為**讀出雜訊** (Read Noise, 又稱 "轉換雜訊", 為光子轉換成電子訊號時的統計錯誤), 而**散射雜訊** (Shot Noise) 則隨光子數量隨機發生, 與射入的光線性質相關, 故實務上不計入動態範圍的考慮因素。

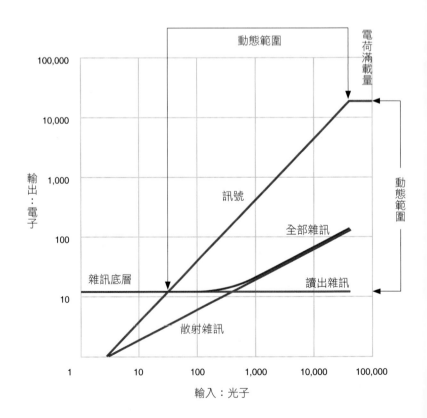

◀ 相機的動態範圍

這是在非洲一處鑽油平台上, 有著陽光閃耀的亮點、與部分黑沉陰影的照片, 現場的動態範圍已有部分超出這台 Nikon D100 的感光能力 (舊款相機通常只有約 9 級的動態範圍) —— 即使是用 Raw 檔拍攝, 並於 Raw 轉換程式中將**補光**滑桿拉到最高, 就可發現暗部細節完全充斥著雜訊; 而就算把**修復**滑桿拉到最高, 亮部細節仍舊有剪裁的現象 (代表該感光單元所接收的光子已完全 "滿載" 了)。

主流程

光線不足程序

▶ 剪裁流程

當現場的動態範圍超出了感光元件的可感光能力, 請採取**曝光決策流程**中的『曝光剪裁』程序 (參見 1-2 節)。

無曝光剪裁

曝光剪裁程序

麥可・弗里曼　大師開講

對那些堅持『原則』的底片擁護者而言, 的確, 底片的動態範圍寬容度是比較好一些, 這主要是因為銀鹽顆粒對暗部細節的演繹較佳 (遺失資訊較少), 此外, 在另 2 件事情上, 也能看出感光元件無法超越底片畫質的地方: 其一, 高光重現 (Roll-off, 參見下一節) 的效果較為討喜, 其二, 銀鹽的顆粒感可能是有必要的, 至少比數位雜訊更受到喜愛 —— 這雖然這很主觀, 但在一定的條件下, 前幾輩攝影者已將顆粒視為影像紋理的一部分 —— 但雜訊, 則絕不可能以相同的方式來看待的!

高光剪裁與重現

HIGHLIGHT CLIPPING AND ROLL-OFF

在探討到中間調的各個環節之前,先要解決一個曝光的大問題:**影像細節遺失**!從視覺上來看,失去亮度細節不僅比失去暗部細節來得明顯,也需冒著較高的剪裁風險,同時對大多數人來說也較無法接受;在數位攝影上,喪失亮部細節有個常見的名詞 —— **高光剪裁** (Highlight Clipping),這是一個很貼切的形容詞,因為數位相機一旦拍出過曝的照片,最糟糕的莫過於亮部區域瞬間一片 "死白" (宛如被挖剪、或裁切掉一般) —— 因此,**高光剪裁**是值得你我關注的話題。

數位影像在階調的最右端 (即亮部),其呈現方式和人眼所見到的並不完全相符,視覺感受上也不見得特別討喜 (這雖是主觀認知,但卻可能用來表現另一種截然不同的氛圍,請參見 3-14 節),一旦有過曝或剪裁等情況,該階調上就會看到一個相當尖銳而明顯的 "高峰" —— 由於和傳統底片所獲得的成像差異頗大,也是讓我們相當難以接受的一點。

『S 曲線』 (S-curve) 正可用來解釋本章一開頭所提到的,我們人眼或大腦、甚至是底片對光量的反應模式 (這對曾經熟悉底片拍攝的人來說,是個很好的圖解方式),這也是在相機 LCD 上顯示 Raw 格式影像時,必須先行套用的處理模式 —— 即 S 曲線最頂端的 "斜率" 會變得愈來愈平緩。

> S 曲線的上下兩端分別稱為曲肩 (Shoulder) 和曲趾 (Toe)。

在數位時代,前述的說法又稱為**高光重現** (Roll-off),但基本上講的都是同一件事:讓亮部的階調逐漸接近全白、而非瞬間死白!這在相機上的內建功能都會盡可能做到這一點,而若您是用 Raw 檔拍攝,還可留待後製時再做更精細的微調;但記住,數位後製絕非萬無一失的『萬靈丹』 —— 因為當像素所接受的光量已完全飽和 (即超出 FWC 值),就整個 "爆" 掉了,也就不復存在任何可辨識的資訊。

> 不僅如此,當光量過飽和時,部分光子還可能 "溢出"、影響到原本正常的相鄰像素,而產生虹紋 (Color Fringe) 或邊暈的現象。

▲ 原始影像

▲ 50% 復原

▲ 100% 復原

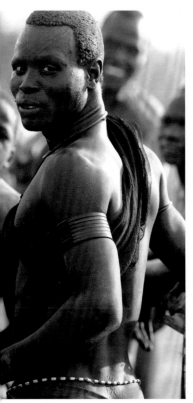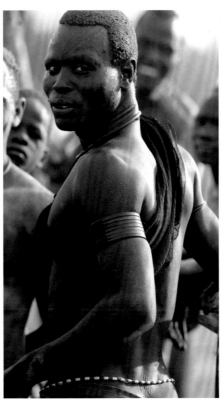

◀ 曝光復原功能

這張是在蘇丹所拍攝的曼達 (Mandari) 牧人，畫面右上角有個明顯過曝的亮部 —— 當我將 ACR (Adobe Camera Raw) 的**復原**選項關閉時，可看出亮部區域有著明顯的硬邊，特別是背景中脫焦男子的左半部 (左圖)；而在套用 25% 的**復原**功能後，就變得比較平順些了 (右圖)。

▼ 高光重現

高光重現的效果雖小、但卻非常重要！下圖顯示套用 S 曲線調整前後的效果 —— 這部分有點類似於相機內建功能處理非 Raw 影像的模式，亦即將該曲線的**亮調** (Light，比**亮部**暗一點的高明亮值) 往**曲肩**的位置上移；整個影像細節中唯一的問題是明亮的白雲，但卻有效緩和了從**亮調**到**亮部**之間的落差。可比較在預設的 S 曲線裡，其實也有部分亮部細節遭到剪裁，且白色中有著較明顯的 "硬邊" 與 "邊暈" 的現象。

◀▲ 後製處理

當你將太陽 (光) 攝入畫面時，高光剪裁是避免不掉的，而數位照片中特有的 "硬邊" (Hard Edges) 現象則會讓人感到不夠自然，此外還有另一個不理想的副作用 —— 邊暈，它是發生在三原色於不同光量點遭到剪裁所產生的現象，雖然相機上的內建功能會做修正，但仍得視機型而定。前頁這 3 張是以 Raw 格式檢視的局部細節，由左到右分別為原始影像、50% 復原，以及 100% 復原。

調整前　　　　　　　　　　　　　　調整後

相機性能 | CAMERA PERFORMANCE

照相機已不再只是台 "機器" 而已！在非數位的年代, 傳統相機的製造、用料、光學品質等是重點, 但現在, 數位相機內建了感光元件與 IC 電路 —— 這些都跟以往大大不同, 甚至不同的相機品牌和型號, 在解析度、靈敏度、雜訊、動態範圍、色彩等不同的表現領域上, 還是會有所差別；換言之, 你手上這台相機或許在影像畫質上有不錯的表現, 但在某些方面, 就可能略遜一籌了！可以確定的是, 它們都在不斷的創新、改善、追求卓越 (譯註：所以新機永遠都會比舊機來得好)。

要如何找出你這台相機的 "等級" 究竟如何呢？你可藉由執行以下一系列的測試來量測相機性能 —— 對大多數攝影者來說, 像雜訊、動態範圍、幾何失真 (Geometric Distortion)、橫向色差 (Lateral Chromatic Aberration)、色彩準確度、以及銳利度等都相當重要。對你我而言, 除銳利度是主觀上的認知外, 就屬雜訊和動態範圍最為關鍵、且密切相連 —— 正如我們所見的, 關鍵的量測方法就是 SFR (Spatial Frequency Response, 空間頻率響應) 與 MTF (Modulation Transfer Function, 調制轉換函數) 圖表。

但並不是每個人都想要用如此麻煩的測試圖表, 去找出相機的性能優劣, 在右頁中所示範的工作畫面, 是由美國一家專業鏡頭 / 相機評測軟體公司 Imatest 所開發的, 它算得上是一個簡單又快速的方法 —— 在本書中, 我們關心的是相機在動態範圍上的表現能力, 但正如我剛剛所說的, 這又將牽涉到相機的靈敏度與雜訊問題。

在此用簡單的示範拍攝 1 張 Stouffer 公司的 21 階透射式灰階導表 (21-step Transmission Step Wedge), 它的價格低廉、且頗負盛名, 你可在特定的相機專賣店或網路上購買到該導表, 且透射式 (透過背光拍攝) 可涵蓋比反射式 (即印刷版本) 更廣的階調範圍。

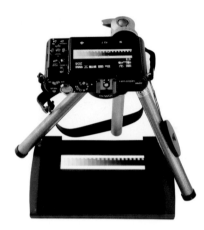

▲ ▼ 靈敏度檢測指南

這台 DC 以近拍 (開 "小花") 模式垂直拍攝 Stouffer 的灰階導表, 導表上的每一格相差約 1/2 級光圈, 故於軟體中調整**曝光度**, 讓最亮的那一階 (1) 近乎全白 (即色階值約在 250 ~ 255), 然後檢視可分辨出不同 "格" 的最暗階調到哪 —— 這段範圍就是該台相機的靈敏度。

前述測試的 ISO 值為 80, 一旦設為超高 ISO, 較強的雜訊就會干擾暗階調中相鄰兩格的辨識度；此外, 這種方式只是粗略的推估, 但在任何情況下, **動態範圍**會因各種主觀因素而異, 對於雜訊影響影像細節的程度更是見仁見智。

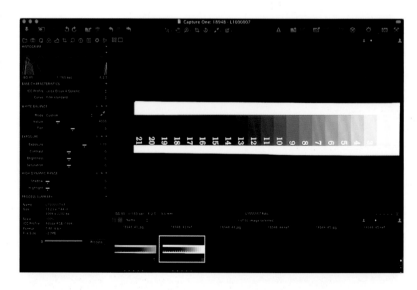

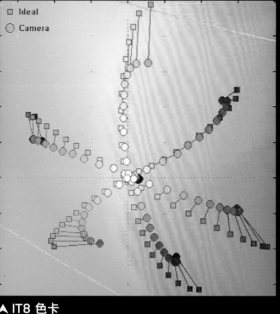

▲ IT8 色卡

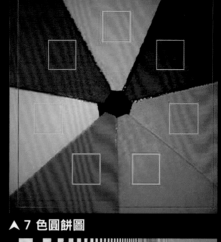

▲ 7 色圓餅圖

Shifts: -0.884 -1.47 -2.07 Density

▲ 動態範圍圖

▲ 對數頻率-對比圖

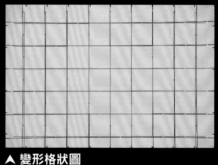

▲ 變形格狀圖

▲ SVG 預覽圖

◀ ▲ Imatest 測試畫面

Imatest 軟體可針對你所選取的測試圖表進行演算, 在此是以 Canon EOS 20D、在 ISO 100 下選取包括動態範圍圖的測試結果。其中, SVG (Scalable Vector Graphics, 可縮放向量圖形格式) 圖可檢查橫向色差 (CA);對數頻率-對比圖 (Log F-Contrast) 和星狀圖用來測試解像力;變形格狀圖可顯示是否有枕狀或桶狀失真;IT8 色卡上的 La*b* 二維圖與 7 色圓餅圖, 則可用來分析暈映和空間色彩的偏移量 (Color-Shift)。

▲ 星狀 (解像力) 圖表

場景的動態範圍 | SCENE DYNAMIC RANGE

在曝光時, 有個非常關鍵的問題: 那就是對拍攝場景而言, 相機的動態範圍是否足夠? 如果是, 不僅日子可以變得更簡單, 應該也沒啥理由會拍出曝光過度、曝光不足、或發生剪裁的事情; 反之, 如果相機的動態範圍不足, 那就會有潛在的問題, 也就是得進入到『完美曝光』決策流程中的**曝光剪裁程序**。

場景的動態範圍是由照射在主體上的光線, 與從不同表面所反射的光線所形成, 在這兩者當中的**光線**又格外重要 —— 因為白卡和黑卡之間的差異範圍不會超過 30:1, 所以和一般正常場景可能高達 10,000:1 (或 14 級曝光值) 相比, 所能產生的影響就微不足道了。故多數情況下, 場景的動態範圍主要來自於**照明** (Lighting) —— 像直射光就會比散射光有更高的動態範圍 (因為直射光照進暗部的光線比較少)。所以, 你可預期到萬里無雲、烈日高照的大晴天, 其動態範圍就比多雲或是霧靄的天氣來得高; 若是棚內攝影, 裸燈和聚光燈的動態範圍會比用柔光罩或反射傘的方式來得高。

當你在決定景框的同時, 也同時決定了場景的動態範圍, 像對著光源拍攝會比遠離光源拍攝來得高; 若光源落在景框內, 那肯定是相當高的動態範圍! 由於定義『高』或『低』是來自於主觀的判斷, 因此更要戒慎小心。再說, 部分原因實際上是來自於相機本身的動態範圍 —— 如果場景剛好落在相機的可感光範圍內 (約 10 級光圈), 還可合理地要求平均或正常, 在此之外就屬真正 "高" 的動態範圍了。

我個人偏好將這段範圍拆分為『中高』區 (Medium-high) 和『超高』區 (True High), 因為只有真正在『超高』區範圍內才需要利用**高動態範圍影像** (HDRI, High Dynamic Range Images) 技術, 至於『中高』區範圍 —— 或許只是超出相機能力 2~3 級, 就不必特別用專門的方法來處理。

麥可・弗里曼　大師開講

這裡所提到的 HDR (High Dynamic Range, 高動態範圍) 一詞, 在目前多半是指數位成像技術 —— 包括了一系列不同曝光度的同一影像, 『32 位元 / 色版』處理模式, 與一個色調對應 (Tone-mapping) 程式或軟體。

如何做出分辨?

動態範圍較小

1. 完全的散射 (擴散) 光

2. 厚重的雲、霧、煙塵等

3. 遠離 (或背向) 光源拍攝

4. 相似的色 (階) 調

動態範圍過大

1. 強光源形成的強烈對比

2. 強烈立體感帶來的明顯陰影

3. 逆光拍攝

4. 明暗交錯的主體表面

超高動態範圍

1. 光源位於框景當中, 或是其強烈的反射光

2. 難以分辨細節的暗沉陰影

3. 場景被分成照亮區域、與未被照亮區域等 2 大部分

◀ 反射 vs. 輝度

反射的動態範圍通常比光照下的動態範圍小。像左圖這張立石群，巨石的左側面和草地都是沐浴在相同的光照下，因此亮度上的差異就取決於它們不同的反射率 ── 通常只有約 1 級的變化；反觀右圖這張夜晚的街景，街燈和傍晚天空的亮度差異，則視它們的**輝度**各有多高而定，大約都有 5 ~ 6 級的差距。

◀ ▼ 構圖對動態範圍的影響

籠罩在濃霧中的山嵐，其動態範圍明顯較小，但在畫面最右側的懸崖，則幾乎沒有任何的雲或霧阻擋，這時只需注意不要讓暗部細節低過感光元件的動態範圍即可 ── 從左側色階圖中可證明，下圖黑框內的動態範圍確實比較小。這個範例說明了構圖上相當重要的一點：畫面佈局的好壞，將決定這幅影像動態範圍的成敗！

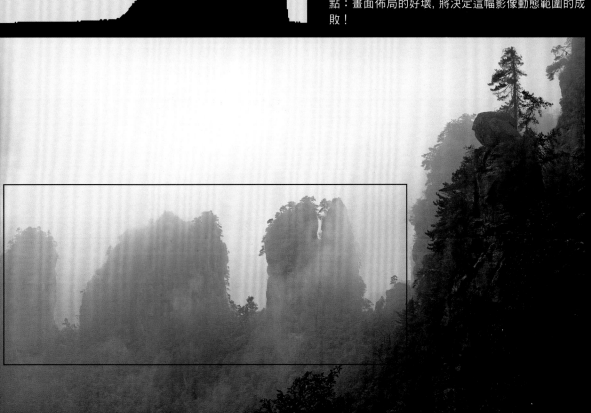

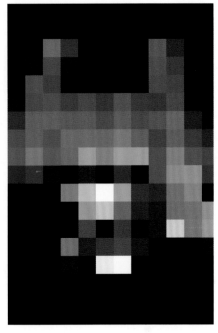

◀▲ 亮部 vs. 暗部剪裁

在一個豔陽高照、萬里無雲的午後, 天空澄澈清明, 加上亮部 (如海報和馬車) 與陰影的強烈對比, 可確定該動態範圍一定會超出相機的感光能力 —— 從色階圖中可看出: 右端已開始出現亮部剪裁, 左邊階調則完全緊貼著邊緣 (即完全喪失暗部細節)。

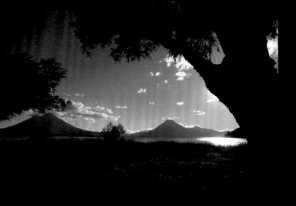
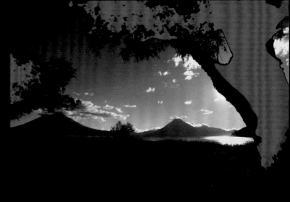

◀▲ 陰影與亮部的重要性

對於超出動態範圍的影像, 如何處理光影明暗的分佈成了最重要的課題。這張照片是在瓜地馬拉所拍攝, 是典型的超高動態範圍影像, 明暗反差可能高達 13 級 (這還不包括曝光被剪裁的部分), 湖面上太陽反射的光點相當亮, 如果再將直射的陽光納入框景中, 級數至少還要再提高 2 級; 因此, 降低動態範圍最好的辦法, 就是利用右邊的大樹避開直射的陽光。

由於現場晴空萬里, 景物因無擴散光的散射, 產生既深且黑的陰影。在拍照前, 我先快速的掃描眼前的景象, 決定以湖面上反射的光點為準先拍一張, 然而這樣的曝光方式, 會讓大樹及草叢沒入黑影當中; 由此可之, 只拍單張照片絕對無法得到滿意效果, 所以我決定先拍一張以亮部曝光為準的照片, 再拍一張以暗部曝光為準的剪影。然而, 影像偏中間階調 (亮調與暗調) 部分是最重要的, 因此草地、樹葉、白雲、以及接近太陽的天空是曝光設定的重點 (有關如何設定曝光的優先順序, 請參見第 4 章)。

高對比與低對比 | CONTRAST, HIGH AND LOW

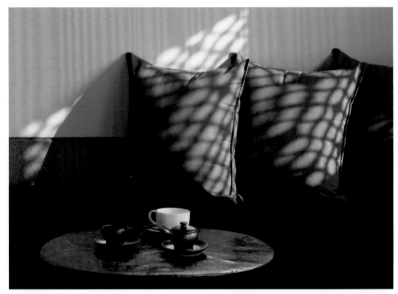

近來, 攝影中所謂的**對比**已經有了重新的定義, 主要是因為在傳統攝影的年代, **對比**是用來描述底片的性能和感光乳劑, 所以許多人常將高**對比**場景 (High-Contrast Scene) 與**動態範圍**畫上等號, 但有時卻是代表著不同的含義, 譬如, 你可以增強影像的對比, 但動態範圍並不會有所改變。

這裡我進一步解釋, 在一般典型的 S 曲線中, 所謂的**對比**就是指該曲線中段部分的坡度, 當傾斜角度愈陡峭、影像反差愈大 (這也就是為什麼 Gamma 值常用來形容對比的原因, 見說明框);反之, 若角度小於 45 度以下 (坡度愈緩), 對比就愈不明顯。我之所以探討中段的曲線斜率, 是因為這部分屬於中間調, 也是人眼最敏銳、最重要的訊息區;在第 4、5 章的後製作處理中, 你將可提高、或降低該 S 曲線的角度, 以改變影像的對比, 但記住:這只是改動曲線兩端點的 "形狀" 而已 (端點位置並沒有擴大或縮小), 所以你改變的是**對比**而不是**動態範圍**, 這也就是為什麼在討論對比和動態範圍時, 得小心別又說成了同一件事!

原始影像

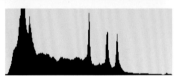

對比與 Gamma 值

對比與 Gamma 值常會被混為一談, 但兩者事實上是有所差異的。我們很難從字面上去判斷 Gamma 到底代表什麼意思, 它牽涉到影像或電子學輸出和輸入的界值、顯示器螢幕色彩演算的方式, 還有明暗對比的數值等。總之, Gamma 值與影像顯示裝置的明暗對比有非常密切的關係。當訊號將影像的明亮度及對比度轉換時, 就會產生迦碼編碼 (Gamma Encoding) 的程序。因此 Gamma 值與對比是呈正向相關, Gamma 值愈高、S 曲線的坡度就愈陡、影像的對比也愈大。

此外, 了解我們目前所討論的影像**區域**是相當重要的, 因為對比是可 "分別" 調整的!在發明了所謂局部色調對應 (Local Tone-mapping, 參見第 5 章) 的數位後製技術、並廣泛使用之後, 就很可

如 1960 年有句經典的名言:「底片的感光乳劑有一種與生俱來的特性, 它會將影像中最亮和最暗之間所有的明暗階調通通呈現出來。」——摘自麥可・蘭福德 基礎攝影 (Michael Langford, Basic Photography)。

能造成問題：若是『整體對比』，它是指對整個影像的調整；如果是『局部對比』，則只會改變影像中的某個區域；而最小的影響範圍可只侷限於 1、2 個像素，這時的對比就相當於**銳利度** —— 因為『數位銳利化』其實就是在增加像素間的對比！或許這樣的 "術語" 目前還不普遍，但從下圖所列各影像的差異，仍可有效地看出大、中、小範圍的對比效果。

▼ 不同範圍的對比調整

在比較整體和局部對比之前，要先將曝光不良的因素排除在外，這樣比較容易看出其中的差異；再次強調，即使對比改變了，影像的動態範圍還是維持不變。從色階分佈圖可明顯的看出，照片中央的部分偏暗。首先將 S 曲線的亮部向上提高，暗部向下調低，形成更明顯的明暗對比，調整對比後亦無曝光剪裁的現象；若將曲線弧度上下拉大、讓曲線坡度變得更陡，對比也會隨之加大。相較於右下方的照片，因為把 S 曲線往反方向調整 (降低亮部、提高暗部)，階調就會趨向中間調，對比也隨之縮小了。另一個提高對比的方式是將影像銳利化 (使用增加銳化的強度 (Radius) 或其它類似的功能皆可達到相同的效果)；還有一種方式，就是用 Photoshop 中「陰影/亮部」的功能來加強局部的對比。

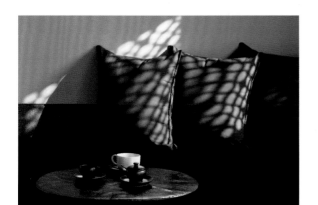

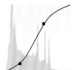

S 曲線－高對比

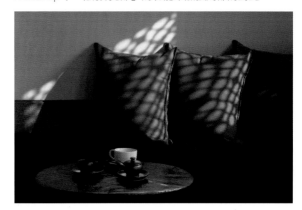

反 S 曲線－低對比

銳化

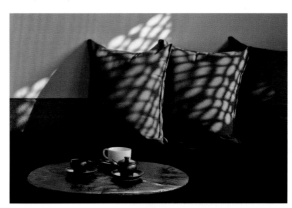

局部對比

測光模式：基本和加權 METERING MODES- BASIC AND WEIGHTED

對相機廠商而言，**測光**是最重要的功能之一，同時它們也會不斷地改良產品，以滿足消費者的各種需求，所以目前 DSLR 與高階數位相機都提供了各種測光組合 —— 從每個人都可完全操控的基本模式，到最新發展的智能模式 (參見下節) 等。

當然，這些測光模式會依型號而有所差異，但大致上都會有以下選擇：**平均** (Average)、**中央重點** (Center-Weighted)、**中央區域** (Center-Circle) 和**點測光** (Spot)，任何新相機入手後最重要的事，就是先了解這些測光模式是如何運作，以及它們是以影像的哪個區域進行量測的。

平均測光是直接量測整個畫面後再求算平均值，目前已經十分少見，通常只在部分高階專業機種上才有此選項。它的量測方式和**點測光**是一樣的 (你不用去猜想相機廠商有將內建的設定做了哪些調整，因為根本就沒有什麼)，但如果畫面上方是一整片明亮的天空，也不會被忽略掉、而是被納入整體測光的範圍內。

在 Photoshop 中，你可對任何影像執行『濾鏡/模糊/平均』命令，就可透過**平均模糊**功能得到完美的模擬效果。

中央重點測光是以框景內大範圍的中央區域進行量測，它通常不包括畫面上方 (橫幅取景) 的亮度，以避免偶而過於明亮的天空影響測光的判讀結果。這是最早 (第 1 個) 嘗試預測拍攝者如何取景的測光模式，以現在的標準來看算是相當粗糙的方法；雖然有用，但卻無法精確地知道該模式的誤差所在，這會讓你在想做出精準微調的時候產生困擾。

中央區域測光就如字面上的意思，是以一定直徑長的圓圈做為判讀範圍，當該測光範圍顯示於對焦屏上 (可以是任何方式) 時，它就像是個 "大型" 的點測光讀數，是非常有用的 —— 部分相機還提供了不同的中央區域測光直徑，如 8mm、12mm、15mm、20mm 等。但實際上，該模式可能會量測出沒有明確判讀邊界 (模糊版本) 的讀數，這一點要特別注意！至於檢查的方法，可如右頁的示範圖例，將相機對焦於有明確邊緣、高對比區域的場景，再從觀景窗中確認。

點測光是模擬手持式測光表的一種測光模式，它的測光範圍約只占整個畫面的 1%~2%，故可讓你對場景中的任何細節進行對焦 —— 如果這當中有關鍵細節，你就可充分感受出使用**點測光**的寶貴之處。它的缺點和**中央區域測光**相似，那就是無法從對焦屏上清楚地看到被測量的圓圈範圍。

15mm 中央區域

8mm 中央區域

2% 點測光

◀ ▶ 測光模式的選擇

在此表列的基本模式早在傳統單眼時就使用多年，差別只在於當時的設置既簡陋又不夠精準。在**中央區域**模式中，較大 (15mm) 測光範圍比較小 (8mm) 測光範圍多了一點天空，但在這個場景中，兩者的曝光讀數相差不到 1/4 級；**中央重點測光**則非常適合用於拍攝這類型影像，因為它會忽略框景上方較亮的天空部分；至於**點測光** (又稱局部測光) 的量測點並不一定得在畫面正中央，而是找出框景中你認定為關鍵 (或平均) 的色調進行曝光鎖定 —— 通常是半按快門鍵不放，再重新構圖拍攝。

點測光鎖定後再改變構圖

中央重點測光

測光模式：智能及預測

現今相機的測光模式愈來愈複雜，不同廠牌也衍生出不同的測光名詞，像是矩陣式、區域式、蜂巢式、評價式等；其實測光模式不外乎有兩種方式：一種是將畫面分割成數個區塊進行測光，另一種則是根據測得的資料推估曝光值。

廠商致力於智能測光模式的研究已歷時多年，於是智能測光模式自此發展成兩大主流，第一種是根據使用者經驗，建立了一個所謂正確曝光模式的資料庫；當你採用這種智能測光模式拍照時，相機會將現場測得的數據與資料庫比對後，推算出最近似的曝光模式，再求出最佳的曝光值；Nikon 相機的智能測光模式就是採用這種方式，Nikon 宣稱這個資料庫是來自成千上萬攝影者的經驗法則。

第二種是主體辨識法，這種方式尚在研究試驗階段，所以還不是很成熟；基本上，這種測光方式除了綜合第一種方法外，還有主體辨識的功能，它可以依據拍攝主體的形狀 (例如：臉部)，並假設對焦點就是畫面的主體，再根據此推估出最佳的曝光值組合。

拍攝

▼ 智能 / 預測模式流程
Nikon 的測光模式

以下是 Nikon 最新測光模式的簡化流程，具備千萬的感光元件將負責測量出視框中的景象，並以追蹤對焦的方式進行測光，將測得資訊進行分析、再與資料庫比對後，計算出最佳的曝光值 (還有自動執行曝光補償的功能)。

感光元件 (1,005 像素)　　　　追蹤對焦

在我們讚嘆科技日新月異之餘, 測光系統也愈來愈先進, 誤差也愈來愈小。但問題是, 這些系統已經複雜到連攝影者也搞不清楚, 到底相機是如何演算出這些曝光值的, 而廠商也將之視為最高機密, 不肯透露任何相關的細節, 因此有人開始懷疑, 這些由工程師在實驗室所演算出來的數據到底可不可靠。其實歸根究底, 一切還是得回歸到曝光的基本原則, 你必需具備自主判斷的能力, 才能在關鍵時刻做出正確的抉擇, 這正是本書一直強調的。

▲ 分割子區塊

智能測光是將畫面分割成無數個子區塊進行測光後, 再整合加權計算出整體的曝光值; 雖然各家廠牌都有自己的區域分割法和演算方式, 但基本上都是大同小異。

資料庫比對 (綜合成千上萬的使用者的經驗值)

資料分析

計算出最佳的曝光值

測光調整 | METERING ADJUSTMENTS

無論如何，想獲得完美曝光就必須仰賴精準的相機測光系統，但最重要的第一步，是先去了解你想從一張影像中表達什麼意念，並在選定測光模式前先評估好曝光條件，以及在你決定開始拍攝前，是否有哪部分需要再做調整的地方。

在任何的照明環境下，一旦光源發生變化，就必須做出適當調整，像對單眼或任何相機來說，就有 2 種可手動控制和設置的基本選擇：一是從手動曝光和自動曝光中調整，二是由測光模式來做設定 —— 如基本或智能模式；這 2 種選擇可任意組合搭配，因為它實際上也是個人工作偏好的一個問題。

首先看到的是手動曝光和自動曝光。將相機設為手動曝光是最直接的方式，但卻可能錯失搶拍的時機 —— 當你想快速切換到自動曝光拍攝下一張，就會慢上個好幾步，因此得考量你所要拍攝的類型和現場條件。一旦設為手動曝光，就可任意調整相機上的光圈與快門速度，並可從觀景窗 (或 LCD 螢幕) 看到曝光顯示的結果；若是採用任一自動曝光模式 (如快門先決、光圈先決、或程式自動)，則可改動相機上可調整 / 補償的控制項，並可預先設定好曝光補償值 (EV 值，以 1/3 級或 1/2 級調整) —— 同樣也是自觀景窗 (或 LCD 螢幕) 確認曝光補償設定。

另一個則是從測光模式中選取，它是一種較慢、較可靠、且可預測的方法，你可挑選像**中央區域**或**點測光**等未經加權的測光模式，來量測畫面中的關鍵階調；若你有充裕的時間慢慢拍攝，如架上三腳架、建築或風景攝影等，這將是個不錯的選擇。在此的關鍵訣竅，就是先選定場景中要進行測光的區域，並半按快門鎖定曝光，然後再重新構圖、拍攝。

如果你所處的環境必須即時反應，這時就將測光工作完全 "託付" 給相機的智能 / 預測模式，並據此做出適當調整，這時最重要的事情，是確實掌握你手上這台相機的測光模式 —— 這主要來自於經驗與熟悉程度；在這種情況下，該測光模式的風險是比基本測光模式高，但它們往往更為快速！

1

2

3

▲ 從手動 / 自動曝光模式進行調整

1 在此選擇自動曝光模式 (快門先決)，且完全依照預設值未做調整。

2 切換成曝光補償模式，觀景窗中將出現曝光補償的刻度表與圖示。以這台相機 (Nikon) 來說，曝光補償鍵位於快門鍵附近，請先按住不放、在撥動曝光調整轉盤即可 (操作請依各機種設定)。

3 另一種方法是改切換為手動曝光模式，這時曝光表會自動顯示，且可自由調整光圈或快門速度。

4 種調整曝光的方式

1. 手動模式 ＋ 中央區域或點測光，這是最耗時耗工的方式，但測得的曝光值也最精準。

2. 自動模式 ＋ 中央區域或點測光。

3. 手動模式 ＋ 智能／多重區域測光。

4. 自動模式 ＋ 智能／多重區域測光，這是最快、也可能得冒風險來獲得到精確的結果。

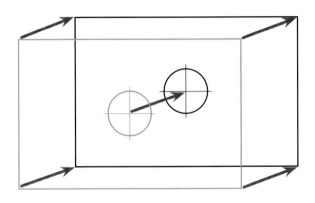

先測光、再構圖

這是一種專業的基本技巧，特別是搭配基本測光模式。假如**關鍵階調** (Key Tones) 不在畫面中央，甚至超出框景之外，就請先對該區域測光，然後再將鏡頭快速移回原先預設的構圖畫面，請記住！測光時得先半按住快門鍵以鎖住曝光值，等重新構圖、一切就緒後再按下快門 —— 如果你不是很確定這種操作方式，請先參閱相機使用手冊。

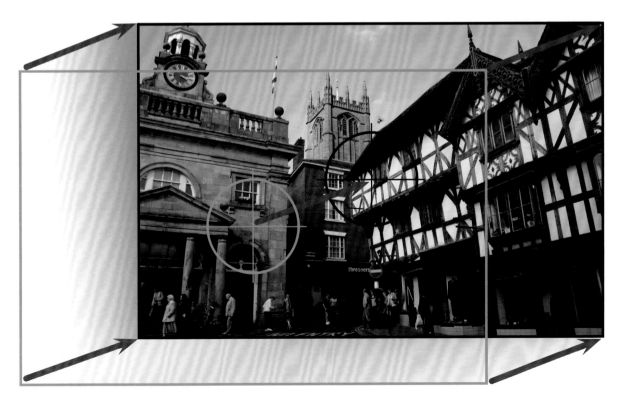

客觀的正確性 | OBJECTIVELY CORRECT

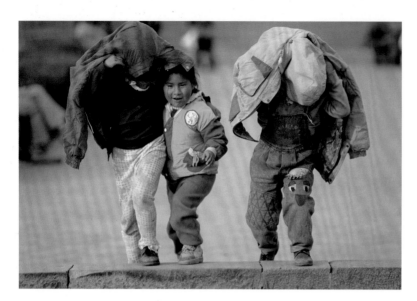

◀ 均衡的影像

照片中這 3 個小孩沒有特別暗或特別亮的地方, 所以沒有任何突兀或不協調的感覺。

真有所謂正確的曝光嗎？這是一個好問題！沒錯, 一張照片是可依個人的喜好來決定呈現的方式, 這不會有爭議, 但如果大多數人都說這張照片的曝光太亮或太暗, 那就是 "錯誤" 的了！在此的關鍵詞是『大多數人』, 換言之, 如果我們要找的是『正確性』, 就必須符合大眾的口味 —— 當然, 影像本身也必要具備 "辨識力", 所以幾乎全黑或全白的照片也就排除掉了。我們可以說：事實證明, 擁有正確曝光和亮度的最佳影像, 是有規範依循、能被大多數人接受和預期的；這並不妨礙任何人激發創意、努力朝不尋常的曝光方向努力 —— 但大概總是被視作 "不尋常" 的吧！

我們的感知系統, 即一般所熟知的**人類視覺系統** (HVS, Human Visual System), 它會受兩方面的曝光因素所控制：一個是 "平均" 的概念, 另一個是明與暗的限界。『亮度恆定』是 HVS 特性中眾所周知的一項特點, 像即使在光線變化顯著的地方, 我們看到物體表面的階調依舊相同 —— 就如一張白紙在明亮日光下和微弱燭光下, 都會被認為是相同的白紙。由於 HVS 會自動適應不同亮度的照明, 所以我們會把這樣的現象視為理所當然；而相機的測光系統雖然不見得沒有這樣的機制, 卻難以做到相似的效果。

至於**明與暗的限界**, HVS 系統是以特殊的方式來處理：人的眼球會在任一時刻聚焦, 並可迅速適應小範圍上的不同亮度, 所以當現場的動態範圍極大時, 我們的注意力會從深沉的陰影 "掃" 到耀眼的亮點, 而視覺的自動調整則讓我們看到了每一個細節；由於整個場景是形同 "彈" 跳一般所建立的, 所以我們並不會認為有哪裡的亮部或暗部消失、或有過曝 / 曝光不足的情況 —— 這意味著, 我們會期待看到相同的影像, 故對於高光剪裁或深黑色陰影等, 在某種程度上會視作 "不正確" 的。

『完美』的色階分佈圖

乍看之下, 色階分佈圖是給那些有時間, 且喜歡用技術性的方式來檢驗曝光的人所使用。事實上, 色階分佈圖是個相當實用的工具, 但有時也讓人摸不著頭腦；如果你不想把事情搞得那麼複雜, 那就不需太在意。但是當你在做影像後製時, 尤其是用 Raw 檔格式拍照, 就無法忽略它的重要性。

所謂完美的色階分佈圖看起來應該像這樣：凸起的山峰應該傾向右邊, 它代表影像看起來比較亮, 且無高光剪裁的問題；連續隆起的山峰應該集中在中央, 代表明暗分佈相當均勻, 看起來應該是曝光正常的影像 —— 但有時我們也會用不同的方式, 製造不同效果且具個人風格的影像。

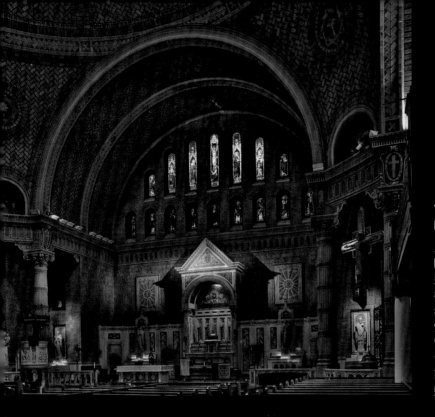

◄ HVS 系統是如何 "均衡" 亮度的？

人類視覺系統運作的速度非常快, 當眼球轉動時, 就會對眼前的景物做快速掃描, 在此同時, 視覺系統也會建構出整體的影像及細節, 如同左圖所看到的影像, 我們的視覺系統會將教堂內所有的景物細節投影在腦海中。當眼睛掃描不同區域塊的影像時, 也會自動調節不同光亮的影像 (如同下面 3 張圖所顯示不同亮度的景物), 並將掃描到的影像存在大腦中。

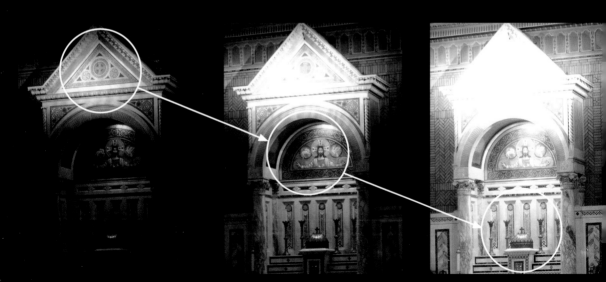

譯註：當人眼注視一個靜止影像時, 眼球不會靜止一處, 通常停留在一處幾百毫秒完成取像後, 便會自動移到別處取像, 如此持續不斷, 這種運動稱為跳躍性運動 (Saccadic Eye Movement), 根據研究顯示, 跳躍性運動可以增加影像對比的敏感度。

手持式測光表 | HANDHELD METER

如果你對複雜場景的曝光有嚴格的要求,那麼手持式測光表絕對是個值得投資的攝影器材。有了好的器材,就可以更精準、更精密的測得正確的曝光量。一般測光表可分為入射式與反射式兩種,通常相機內建的模式為反射式測光,它的測光方式是測量從景物進入相機的光線。入射式測光表是測量直接照射在物體上的光量 (即**照度**),所以當我們在拍攝不同深淺色調的景物時,由於它們的受光強度相同,因此得到的測光讀數也會一致,理論上這種方式可得到較準確的測光。

入射式測光表上的感光體分為半透明球體與平面板兩種,半透明球體會接受來自於四面八方的光源,這種測光方式基本上是模擬測量 3D 立體物所設計的,所以非常適合測量像是臉部等立體物的光;測光時應以手持的方式,儘量將測光表靠近主體,測光表的感光體 (半透明球體) 則應朝向相機鏡頭的方向。

入射式測光表大多是手持的,在接收光線後透過精密的運算,以求得精準的曝光值。入射式測光表的另一種感光體是平面板,平面板接受來自前方的光源,以測量光源的照明度,測光時要將平面板對準光源 (與半透明球體的測光方向剛好相反)。而反射式測光表則是測量被攝物體接受光線後所反射的光線亮度,測光時測光表必須朝著主體,在距離約 15 ~ 20 cm 處測光。重點式測光表也是反射式測光的一種,因測光角度較小 (從 10 度、5 度、甚至 1 度),所以只能選擇性地測量主體中極小部分的光線,最適合在明暗對比懸殊或照明條件特殊的場景使用。

何時該用入射式測光?

由於數位相機內建的測光系統普遍都屬於反射式讀數,僅有少數高階 DSLR 具備小型的入射式感測器,所以,一個最實際的問題就是:什麼時候才會用到入射式測光呢?

1. 當有足夠的時間可以測光,例如拍攝建築物、風景照、或在攝影棚時。

2. 當可以近距離對主體測光時。

3. 當主體與測光表受光的光源一致時。

4. 當主體接收的是單一光源,而且主體表面有不同角度的反射光,例如:建築物、風景、畫作、或平面的藝術創作。

5. 當有控制光源的能力時,例如:在攝影棚中。

▼ 手持式測光表

手持式測光表可依選配的附件,分別測定入射式、或反射式的讀數,以下陳列的是入射式配件。

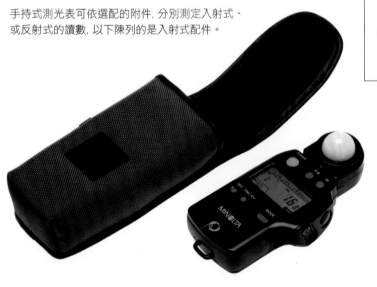

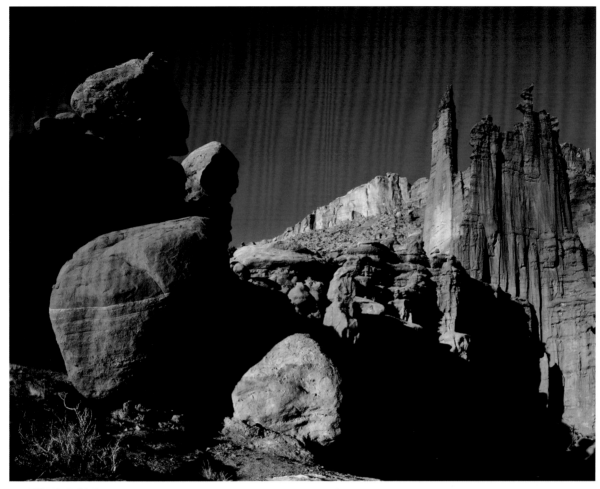

▲ 現場的直射光

這張照片是美國猶他州的 Fisher Towers, 拍攝時已接近傍晚時分, 斜射的陽光形成強烈的光影對比, 由於是單一光源, 所以非常適合用入射式測光表測光, 因為景物與測光表受光的方向一致, 因此無需靠近主體測光。

◀▲ 使用手持式測光表

將入射式測光表的半透明球體換成觀景窗就可以測得反射光, 這種測光方式類似相機內建的中央區域測光模式; 不過這種方式能採集更精準、更明確的數據, 而且沒有中央區域測光模式的缺點。

灰卡 | GRAY CARD

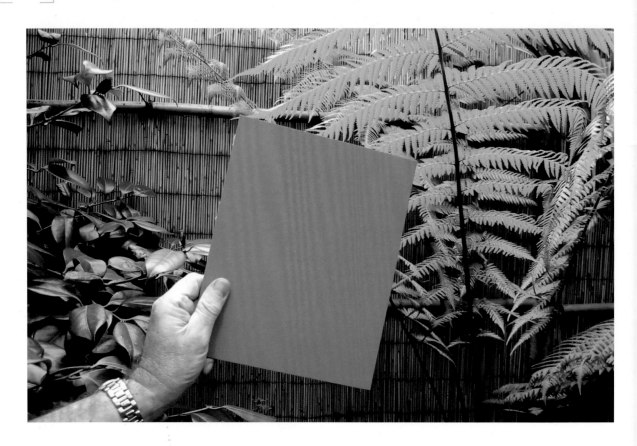

在 上一節中，我們已針對入射式測光表的優點和使用方式，做了詳盡的介紹，入射式測光表較能測得正確的曝光值，尤其在拍攝大場景時（例如：建築物、風景）更是實用，因為針對不同的區域測光，測得的曝光值值能更精確，所以拍照成功的機率也相對提高。另外還有一種輔助工具，可以讓你直接用相機內建的測光表就可以精準的曝光 —— 那就是灰卡 (Grey Card)。只要買一張攝影專用的灰卡，就可以隨身帶著走 (市面上最常見的是柯達公司所出產的灰卡)。因為灰卡的反射率是 18%，而人類眼睛接收光線的方式是非線性式的，18% 的反射率在我們看起來像是中間調；所以，當你用相機對著灰卡拍照後，在 Photoshop 的 HSB 功能中就看到灰卡的色階應該會呈現 50% 中間調。

▲ 拍照時的灰卡用法

拍照時，選擇任何一種測光模式均皆可 (例如中央區域測光)，最好手持灰卡，將相機對準灰卡測光，完成測光後，建議切換為手動模式，這樣就不用手忙腳亂的來回調整補償曝光等設定。注意！灰卡必須完全進入框景裡，並面向鏡頭，如此才能均勻的測光。

使用灰卡的另一個優點，是因為它 18% 反射率正與光譜中的中間調一致，所以灰卡常在影像後製的過程中，做為色彩以及白平衡校正之用。不過灰卡也有一個缺點，大部分的相機內建測光表所測得灰卡的反射率只有 12% ~ 13%，而非 18%；所以事實上會有 1/3 ~ 1/2 級的誤差，這也導致使用灰卡拍攝時，影像看起來會有些許的偏暗。

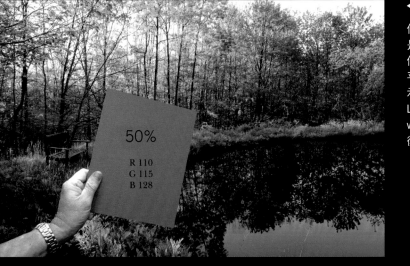

使用灰卡另一個快速有效的方式，就是將灰卡與景物一同入鏡，然後在影像後製軟體中，以灰卡作為修正白平衡和色彩校正的標準。如左圖所示，先將照片載入 Adobe Photoshop Lightroom 或 Apple Aperture 等 Raw 影像後製軟體，再依據灰卡做白平衡修正以及色彩校正。

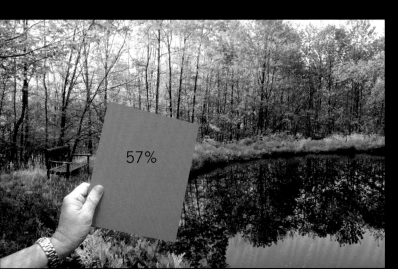

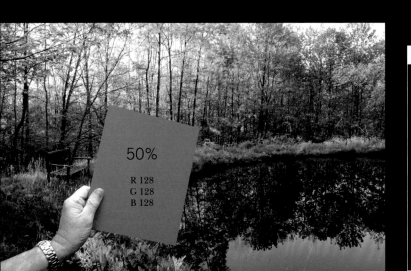

使用灰卡時請注意

1. 灰卡必須面向相機鏡頭，並確定光線能均勻的照射在灰卡上。

2. 灰卡必需與景物一同攝入框景當中。

3. 灰卡上不能有任何的陰影投射 (請注意自己和相機的陰影)。

關鍵階調：關鍵的概念

KEY TONES, KEY CONCEPT

關鍵階調 (Key Tones) 是一個簡單但絕對重要的概念，幸運的是，至少許多攝影者在了解後都可靠直覺拍照。對任何一張照片，至少都會有一部分場景比其它區域更重要，雖說決定哪個地方才是畫面重點，完全是屬於個人的選擇，但大部分攝影者在許多場景的運用上，都會有相似的處理方法。譬如，大多數拍攝含人像的照片時，臉的哪部分最容易吸引人們的目光，這部分區域就會佔據框景中較大的範圍，也就愈可能成為關鍵的主體 —— 這是原則，但也會有例外。

關鍵主體 (Subject) 通常都是吸睛的焦點，但並非絕對，因為場景的**關鍵階調**才是決定曝光的核心！在安瑟·亞當斯的**分區系統** (Zone System) 中，不同的階調範圍會被 "放置" 在特定的『區』中，一旦於後製處理時，可能因調整階調而讓其它區域受到影響；但基本法則還是不會變的 —— 決定哪部分是場景中的重點，亮度該有多亮，然後設定對應的曝光值。基於人類感知的模式，通常我們對均勻明亮的部分最為敏銳，這就是中間調、或者說是 18% 灰的地方。

然而，我們的確會對於我們所預期的畫面，有著先入為主的觀念，就如右頁中所拍攝的影像，對於膚色就會有各自的看法；其它如綠草、藍天、白牆等眾所周知的東西，每個人的心中都會有一個印象，來設想它們的亮度該有多亮，對吧？再舉另外一個例子，在一片碧綠如洗的草地上，有個小小的人物輪廓從框景中跑過，這個人物的動作肯定會成為最重要的主體，但**關鍵階調**卻更可能是草地本身。

通常畫面中都會有 1 個明確的**關鍵階調**，它不僅是你所想表達的主體，更是所期望呈現的意象；然而，也有可能會出現 2 個 (或以上) 的**關鍵階調**，這時就需要多加小心處理了。如右頁這張達佛 (Darfur) 婦女的照片就是個很好的例子，在我看

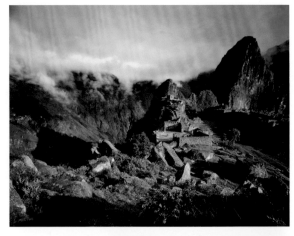

▲ ▶ 簡單的場景

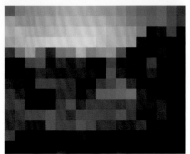

這張照片是在秘魯的印加文化遺址馬丘比丘 (Machu Picchu, Peru) 所拍攝的，影像中有強烈的光影對比，但還在感光範圍內。顯而易見的是，位在畫面中央陽光普照的青草地正是主體焦點，雖然局部的對比很強，但石塊和草地的光線分佈還算平均，因此只要將曝光設定在 50% 中間調即可 —— 這正是我所歸類為最單純、最簡單的主體影像。

50%

來，畫面中有 2 個關鍵階調，代表這 2 個區域需設法曝光正常 —— 其中一個是皮膚黝黑、回眸左盼的女孩，有著深色膚色的光澤與細緻的膚質；第二個區域則是色彩繽紛、且佔據畫面大部分面積的頭巾，我希望要能呈現出鮮艷飽和的亮橘色，但不能過曝或遭到剪裁。

所以問題就是，是否有兩全其美的曝光？答案是肯定的，從該影像的色階分佈圖就可確認。總之，**關鍵階調**的重要性是無庸置疑、無可取代的，因為 —— 再強調一次，它是選擇曝光時最關鍵的核心！

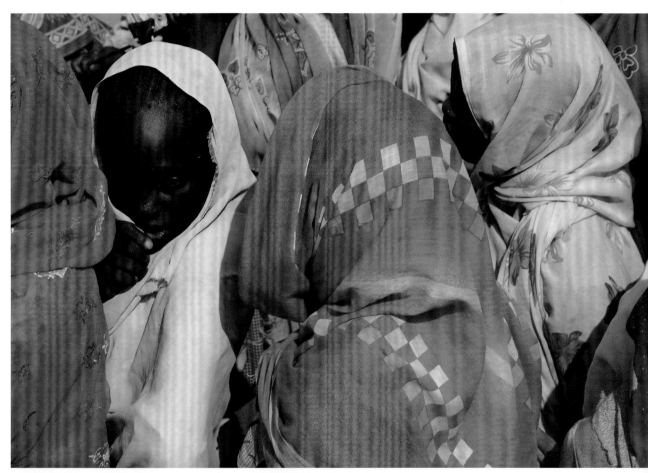

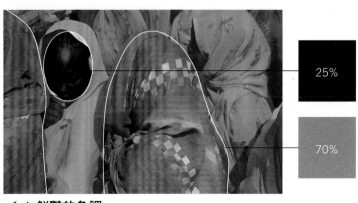

◀▲ **鮮豔的色調**

色彩繽紛的橘紅色頭巾、以及皮膚黝黑的女孩都是關鍵階調，我希望能同時呈現頭巾鮮豔飽和的色彩和女孩細緻亮眼的膚質，幸好這兩種色調並不互相衝突。

場景中的優先順序 | SCENE PRIORITIES

找出影像中的關鍵階調是最重要的第一步，它可確保你獲得所想要的正確曝光，同時也決定哪些是不重要的；關於這點，特別是當您面對的是一個高對比場景的時候，會發現非常有幫助！所謂**高對比**，亦即現場的動態範圍比感光元件所能涵蓋的還要高，如果感光元件多少還可以應付，你可能得在曝光上做出妥協 —— 如讓一個區域曝光正常，但其它區域可能就得犧牲掉。當你有這樣的衝突時，就必須快速地分配好取捨的優先順序。

在這裡，重要的是要養成隨時思考場景中有哪些關鍵階調區域的習慣 (即使相機不在手邊也能做)！第 1 步，是決定最重要的區域 (關鍵階調) 在哪裡？第 2 步，看看是否還有其它區域必須維持一定的亮度，如果有，那麼就自動會排出 1、2、... 也許更多的階調區域。

另一種方法對某些人來說或許比較自然些，那就是當你看到一張照片，就憑著直覺說：「我想這邊亮一點，我想那邊是這樣的亮度，還有那邊...」，跟著感覺走就對了！如果你有不同優先序的關鍵階調，那麼下個問題就是，若將第 1 個階調區域設定在某個亮度值，那其它的會發生甚麼變化？也就是說，它們會離你所期待的差多遠？

或許你可透過 Raw 轉換程式簡單的幾道處理步驟，就可獲得所有不同的關鍵階調，但這並不是最好的解決方案；因為 Raw 轉換程式中的**曝光度、復原、補光、...** 等，通常都屬於強效果的調整選項，代價很可能會喪失細節、或增加雜訊。總體來說，過度極端的 Raw 轉換設定，非但對曝光無任何助益，還會如次頁範例中，結果讓亮部過曝、暗部過分明亮，反倒復原出雙方都不想呈現的外觀。

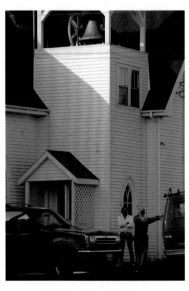
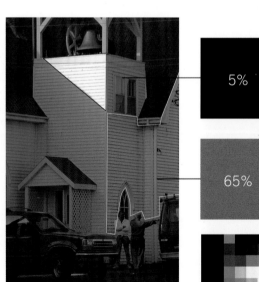

5%

65%

▲▶ 兩優先順序的現場

這張照片是在加拿大的教堂拍攝的，畫面大部分都籠罩在陰影之中，只有上方的鐘塔特別亮。拍照前，我的心中已有定見，共有 2 個關鍵階調：第 1 個是右下方 2 個比手畫腳的男人，他們因處在陰影下很難引起注意，在這種情況下應該提高曝光量，但是我又不想因此讓另一階調區域 —— 白色鐘塔因曝光過度而失去細節。如果能忽略白色鐘塔曝光過度的危險，我大可以第 1 個吸睛的關鍵階調 ——2 個男人為主，將曝光值提高 1 1/2 級；但是為避免亮部的曝光被裁減，最後我提高了 2/3 級的光圈級數。

如果上述的答案是沒有理想的曝光，那麼就必須改變你拍攝的方法、或接受眼下的折衷方案；最後，則必須使用更為先進的數位後製技術，而它可能需要提供一系列不同曝光值的照片進行處理(詳見第 5 章)。

➤ 3 個優先順序的場景

我很幸運的捕捉到美國亞利桑那州的蜘蛛岩 (Spider Rock In Arizona) 傍晚雲端乍現的景象，金黃色的斜陽照亮了峽谷，特殊的光影角度，形成了戲劇化的對比效果，而金黃色的峽谷也與深黑的天空形成強烈的對比。我的首要任務，就是讓金黃色峽谷維持比平均值高一點的曝光值，並保留所有的細節以及金黃飽滿的顏色。所以我根據測得的曝光值再提高 2/3 級，做為曝光的標準；第 2 是要維持岩石上的光在平均亮度即可，由於是反射光，所以兩邊岩石的光線應該是均等的；第 3 是要讓天空愈黑愈好，以營造特殊的氛圍和戲劇性的高對比效果。所幸這些設定並沒有相互矛盾的地方。我偏好將岩石立面的光照處提高曝光約 1/2 級，雖然用影像後製軟體就可以輕易的達到這種效果，但我還是傾向維持原始真實的影像。

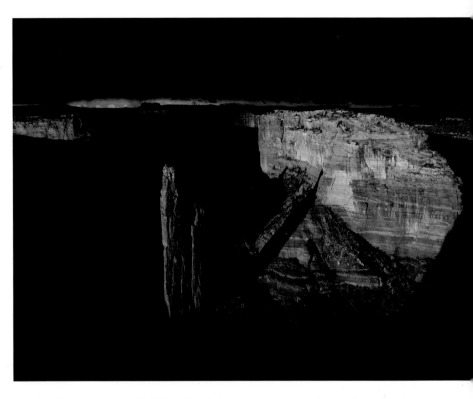

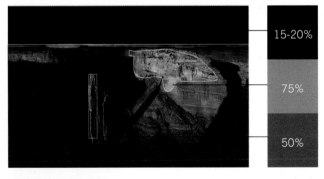

以臉部為重點

從暗部拉了太多細節

◀ 小心想得太多！

想要在畫面中塞滿所有的細節或景象，往往會適得其反；從圖中可明顯的看到，太多的細節充斥整個畫面，反而會顯得雜亂而沒有焦點，對我來說，**關鍵階調**應該是突顯背著竹簍、穿著黃衣婦人的笑臉，其它像是陷入黑影中的背景，甚至與背景參雜在一起的頭髮，都是可以忽略的細節。

曝光和色彩 | EXPOSURE AND COLOR

曝光對影像色彩的影響可比一般人想像的複雜多了, 如果曝光過度, 則會大大降低色彩的濃度, 如果曝光不足, 則只有某些特定顏色的色彩濃度會增加。

定義色彩空間 (色彩空間所包含的色彩範圍, 就稱為色域) 最廣為人知的莫過於 HSB (色相 Hue, 飽和度 Saturation, 明亮 Brightness), 這 3 大元素最符合我們一般人對色彩的認知和概念。**色相**就是我們一般所說的顏色, 即所謂的紅、藍、綠、紫等顏色;**飽和度**是指色彩的強度與純度, 明亮則是指顏色相對的明暗度。隨著光線的增減, 顏色也會隨之改變, 而某些顏色只會在某一種照明度中顯現;以黃色為例, 若是在曝光不足的情況下, 就會轉為深褐色或是互補色 —— 藍色。從右下方的幾張照片中顯示, 在不同曝光環境條件下, 呈現出不同的色彩變化。

通常使用彩色幻燈片拍攝時, 尤其是為雜誌或書籍所拍攝的作品, 常常會刻意降低曝光度, 因為曝光稍微不足的影像反而會更飽和、更顯色, 那是因為印刷的重新顯影的技術, 還原了色彩的亮度。現在的影像後製軟體對色彩的掌控度愈來愈強, 當然這要視個人的喜好而定, 但不論你喜歡將照片調整成多濃、多強、多飽和的顏色, 也要知道極限是什麼。一般而言, 些許的曝光過度或不足會增加色彩的濃度, 然而, 過度的曝光不足則會使顏色轉暗, 甚至趨近於黑色;若是曝光過度則會降低色彩的濃度, 形成更白、更淡的色調。

> **顏色會隨不同的曝光度而產生變化**

在這張色彩表中, 色相的濃淡會隨著曝光而變化 —— 從最下方的曝光不足, 到最頂端的曝光過度。雖然這無法完全對應到實際的照片上, 但仍可看出幾個顏色的變化:例如黃色, 就從亮黃色變成了黃褐色;但部分顏色 —— 如藍色, 則一直維持不變。

然而, 如果以上述的機制做為曝光的依據, 有時會與我們所要的效果剛好相反;最常見的例子就是拍攝日落時, 如果以日落餘暉做為曝光的主題, 就會形成剪影的影像;這時候只有使用重覆曝光或高動態影像的技巧, 才能克服這些問題。

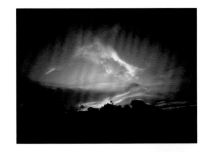 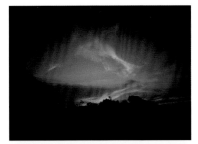 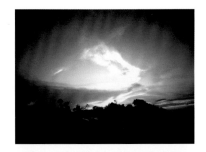

▲➤ 對日落場景曝光

圖中顯示在拍攝日落時最常見也最惱人的問題，就是對比太大，為了加強晚霞的層次感及飽和度，只好做減光處理，但卻導致其它的景物全都沒入了黑暗之中 —— 不過，這時候反而可以利用剪影的方式，營造出不同的氛圍和效果。

◀ 不同曝光度的色彩變異現象

黃色：當曝光不足時，黃色會轉為深褐色；在曝光充足時飽和度最高。

橘色：當曝光不足時，橘色則呈磚紅色。

紫色：當曝光不足時，紫色呈現深紫羅蘭色，而曝光過度時，則呈現出淡淡的薰衣草紫，紫色在光線較暗時的飽和度最高。

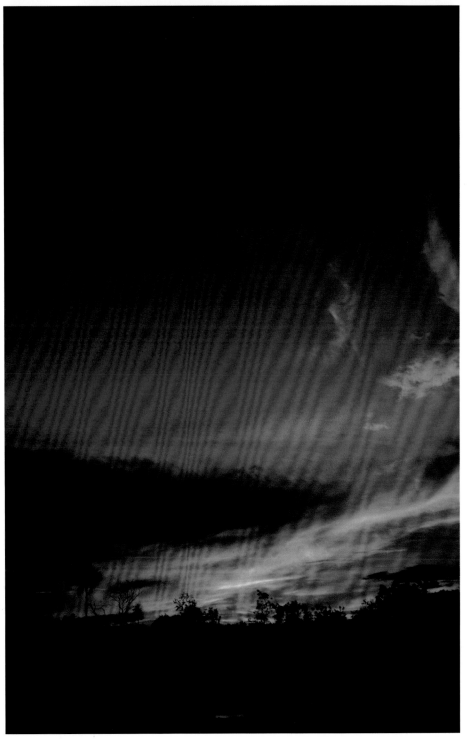

對色彩曝光 | EXPOSING FOR COLOR

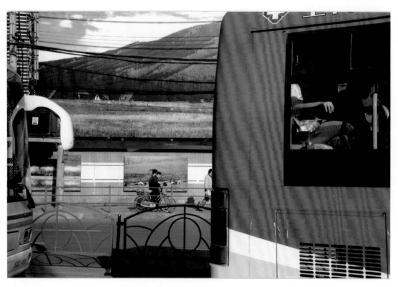

◀ 鮮明搶眼的色彩

為了顯示曝光對色彩的影響，我挑了一張色彩鮮豔的鄉村即景為範例，其實在一般的情況下，大自然並不會呈現如此飽和的色彩。在調整色彩濃淡與飽和度時，Photoshop 那套衡量色彩飽和度的方式並不一定適用；倒不如以藝術家的眼光，主觀的判斷色彩的呈現。

為了確認不同曝光度的影響，我在處理 Raw 影像的過程中，在有效的 2 1/3 級曝光範圍內，用 1/3 級的間距逐一調整。從右頁一系列的照片中可以很明顯的看出，有些顏色在某個亮度的表現較鮮豔亮麗，某些則不然。以黃色為例，它在高亮度時的表現最純正明淨，而在低亮度的狀況下，則會轉為深褐色；洋紅色在低亮度時飽和度較高，但不會像在螢幕上用 Photoshop 調整飽和度時看到的那麼暗（把飽和度調到最高時，色彩已經失真了）。

因此在拿捏色彩濃度時，常常得靠直覺判斷；我的直覺告訴我，光圈設在 f14 的那張照片，洋紅色的車子色彩表現最為亮眼。所以在做研判時，到底有沒有好用又實際的方法？我有以下 2 個建議：一是在決定**關鍵階調**時，先想想影像要呈現的色彩濃度強弱為何；二是在影像後製的過程中，用 Raw 檔還原色彩的濃度。

現在我們來談談如何運用曝光來改變影像的顏色 (特別是指**色相**)。如前一節中提到的，色彩在不同的光線亮度、飽和度、和濃度下，會呈現出不同的顏色；每一種顏色在一定的亮度或濃度下，都有一套理想的曝光組合，如果曝光得宜，就會呈現出令人激賞的色彩。這是表達色彩最容易、最簡單的方法，然而，有時卻很難判斷色彩的純度或濃度，像是天空到底要多藍，草地到底要多綠。

其實不需要把曝光的過程搞得那麼複雜，也不用特別強調它有多重要；但如果你想把眼睛拍的晶亮動人，就要知道曝光對色彩的影響，還要了解如何設定曝光才能拍到想要的顏色。總之，一切都要回歸到基本原則，就像本書一開始提到的曝光決策流程，在拍照前，要先思考影像中有沒有特別想呈現的顏色？會不會有曝光不良等問題？還有，**關鍵階調**要如何呈現？

當顏色成為吸引目光的焦點時，就不得不正視它的重要性。並不是每一個攝影者對色彩的表現都那麼有興趣，對某些人而言，色彩只不過是影像中的一個小配角；然而對我而言，色彩是影像的一部分，它可以增加影像的層次感，具有畫龍點睛的功效。以右圖為例，如果能呈現更強烈、更純正的色彩，就會為畫面增色不少，從這一系列的圖中可以看到，不同的曝光設定對色彩濃淡的呈現有著顯著的影響。

亮度的排序

目前公認的純色分佈範圍，可能比你外出拍照時所見的還要更廣。這時，記住一個原則：色相 (Hue，意指顏色) 的安排要從最亮的到最暗的 —— 像黃色是在最亮時的色調最為飽和，而紫色則恰好相反。

*f*9

*f*10

*f*16

*f*14

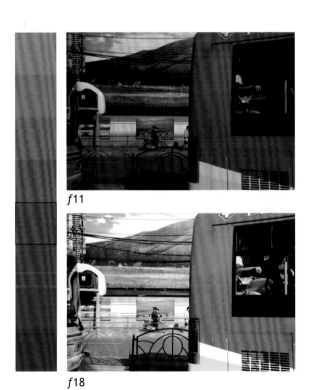

*f*11

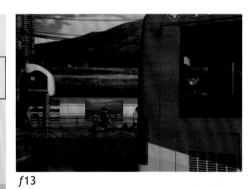

*f*13

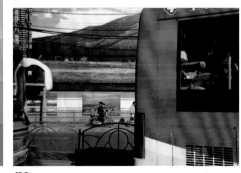

*f*22

*f*18

包圍曝光 | BRACKETING

在傳統單眼時代，當面對不確定性的曝光條件時，就會向上與向下各曝光一張，只是對底片而言，代價是很昂貴的，但走進 DSLR 之後，現在已不再有任何額外的費用了。目前包圍曝光可選擇**包圍光圈法**或**包圍快門法**，許多相機甚至還提供『包圍連拍』功能 (可自 Menu 選單中設定)，這不但加快包圍速度，也適用於包括運動等曝光問題上，特別是當你打算用做曝光混合 (Exposure Blending) 或 HDRI 檔案時 (參見第 5 章)。

包圍光圈法的優勢在於保持固定快門速度的情況下，可用較小的 f 值來得到較長的景深範圍，如拍攝在風中吹拂的枝葉；至於**包圍快門法**則恰好相反，由於光圈值是固定的，因此可確保所包圍的各張影像都有一致的紋理細節 —— 這在多重曝光技法中最常利用到。

目前所有的 DSLR 都有自動曝光包圍 (AEB) 功能，只需設定好包圍的級數和間距，接著按下快門就可獲得一組包圍曝光的照片。

請注意，並不是每個人都認為包圍曝光是個好主意、或表態贊同，他們的論點是該方法對精進攝影技術毫無幫助，根本就是在亂槍打鳥 —— 瞎矇到的！此外，許多人也認為，攝影的真諦在於掌控所有可能的曝光條件，以達到完美曝光的極意。這樣都是事實，說得也都沒錯，但**包圍曝光**本身就像買保險一樣，當時間有其急迫性時，是沒辦法讓您慢慢找出最佳曝光的 —— 而它就最佳的解決方案！

▼ 從天空到地面

包圍曝光是將光線納進景框拍攝的唯一處理方法。這張在英國威爾斯 (Wales) 的山區場景，整個動態範圍非常大，明暗間曝光度至少相差 2 級 (以上) 光圈。為了能呈現從天空到前景畫面的所有細節，藉助曝光混合或 HDR 色調對應等後製處理流程可能是必須的 —— 因為即使用 Raw 檔拍攝、並仔細復原細節，也可能無法應付這種場景動態範圍過大的情況。

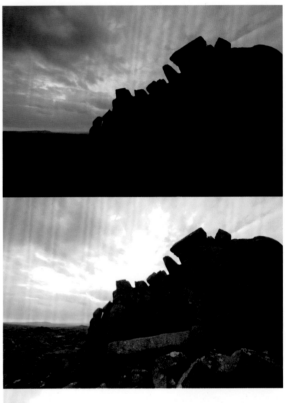

第 2 點則是數位化後的理由, 你沒有其它選擇, 因為只有**包圍曝光**才能完整涵蓋現場的動態範圍 (因為感光元件到目前都還辦不到)! 已經有愈來愈多的後製技術, 可將一系列拍攝的照片重建成最終影像, 其中又以**曝光混合** (Exposure Blending) 與**高動態範圍成像** (HDRI, High Dynamic Range Imaging) 技術最為實用; 但它們也大大改變了拍攝的可能性 —— 因為大部分情況下, 你必須讓相機保持平穩, 才能讓每張影像完美的重疊在一起, 這意味著必須使用三腳架、且拍攝主體需為靜態的景物 (更多說明請參見第 5 章)。

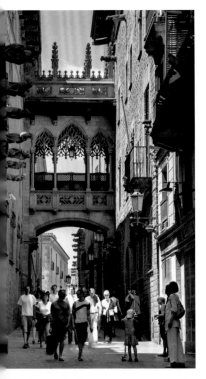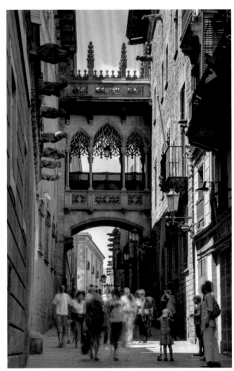

▲ 包圍拍攝後的曝光混合

在西班牙巴塞隆納 (Barcelona, Spain) 的街頭, 太陽高掛在天上, 晴朗的天空形成深且黑的陰影, 這是典型的超高動態範圍影像。我以曝光值各相差 1 級的方式連拍 9 張照片 —— 但以手持拍攝並不是個好的 "拍攝條件", 因為現場除了人來人往的問題外, 還得處理相機晃動到的問題。

我使用影像混合軟體 Photomatrix 來對齊每一幅圖框, 成功地解決了第 2 個 (晃動) 問題; 但麻煩的是處理不可避免的重影或疊影 —— 後來我把表現移動人群效果較佳的混合影像, 複製到單一圖層中, 並用**筆刷工具**逐一清除不理想的範圍。

CHAPTER 3
曝光 12 法門

THE TWELVE

我相信我所聲稱的這 12 種曝光類型，絕對會被批評為過度簡化！像是 Nikon，連它們的測光系統都有超過 30,000 筆影像資料庫可供作參考；然而，這當中絕大多數都只是這 12 種類型再衍生的子集合 —— 沒錯，這意味著不管在任何場景下曝光，你都只會拍出這 12 種類型中的一種，同時，每一種類型都會有各自不同的決策。

至於我是如何得出這個 "魔術" 數字？簡單來說就是長期經驗的累積 —— 包括我自己的、和我所知道的其它專業攝影者，但這並不代表說，我們一開始就認為曝光的類型是這樣分法。我們每天拍照、時刻與相機為伍，故已累積了無數豐富的拍照經驗，並深植於腦海當中 —— 像我通常不會思考太多（不管面對的是多複雜的場景），由

於長期的熟悉程度，很直覺地就能迅速 "找出" 我之前所曾遇到、處理過的設定。

本章是這本書最重要、也最關鍵的一章，因為它集結了專業攝影者的經驗與智慧於大成，你大可給這 12 種類型任何你想要的名稱，但它們都是都是大家所會面臨的真實狀況 —— 不論你是透過觀景窗、或 LCD 螢幕取景，都會符合這 12 種當中的其中 1 個！

在所有的場景類型中，蘊含了 2 個重要的假設：一是**關鍵階調**的概念，不管場景中有多少個重點區域，本觀念都是相當重要的；二是除非有特別的理由，否則大部分主題都將依照多數人的認知來訂定基調 —— 例如，夜景在我們的認知中，應該就是偏暗的。

第 1 組 動態範圍適中

在曝光的 12 種類型中，第 1 組是最理想的曝光模式，因為場景的動態範圍都在相機的感光範圍之內，所以沒有曝光被裁剪或遺失細節的疑慮，而且色階分佈圖也在理想範圍內 (像素離暗部或亮部剪裁還有 5%~10% 的距離)；若你以 Raw 檔拍攝儲存，寬容度或許還會大一點。

現在就讓我們透過簡單的操作方式，以不同的角度和方式來觀察與拍照。先前我已在第 1 章中介紹過**像素矩陣圖**，它是以照片較長的邊長為基準，將像素尺寸縮小後轉換成色階分佈圖，這種方式並不會對原始影像產生任何改變。你可以用 Photoshop 來製作色階分佈圖，首先，先複製一份原始影像，然後將邊長較長 (寬或長) 的像素縮小至 1,200 像素，再選擇**去飽和度** (影像／調整／去飽和度) 將照片轉成黑白；接下來，使用**馬賽克濾鏡**的功能 (濾鏡／像素／馬賽克)，將像素單位大小設定在 67，當找到一個關鍵階調，我就會用黃線把它框出來。這種方式其實是在模擬測光的動作，被選出的區域亮度已經被**平均**模糊化了 (濾鏡／模糊／平均)──你可以拿任何一張照片來做以上的練習。

以上的方式僅適用於拍完照後用來分析影像的階調分佈。若

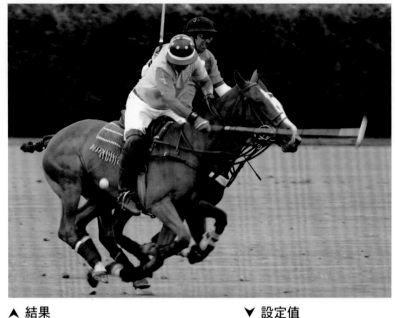

▲ 結果

▼ 設定值

放大：100%
像素單位大小：67

馬賽克

是在現場拍攝時，色階分佈圖就成了檢視影像最好的工具。然而在使用這項功能時，也要視拍攝現場的狀況而定，若是拍攝動態或即時影像時，則沒有多餘的時間檢測色階分佈的狀況；另一種變通的方式，是在事前或空檔時先試拍幾張照片，然後再回頭檢視曝光設定和色階分佈的狀況是否在感光範圍之內。

▲ 事先檢視色階分佈圖

色階分佈圖有助於判斷影像階調是否在感光範圍之內，若是拍攝動態或即時影像 (像是範例中的馬球賽照片)，請在事前或空檔時先試拍幾張照片。

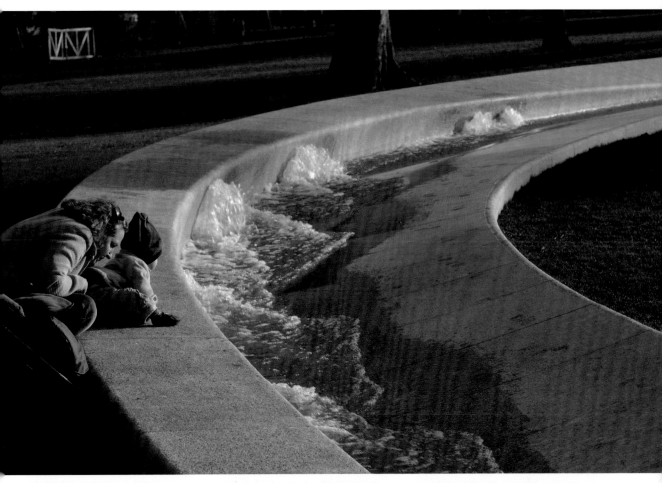

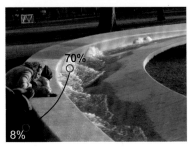

70%

8%

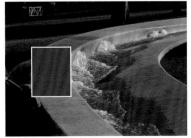

▲ 快速檢視

經驗豐富的攝影者一看到這個場景,
馬上就知道影像應該在感光範圍之
內;照片中最亮 (水花) 和最暗 (左下
方) 的區域是很容易判別的, 即使濺起
的水花而產生的亮點也不會對整體曝
光有任何影響。基本上這張照片的色
階分佈都在正常的範圍內, 明暗的分
佈也相當均勻。

區域的平均亮度

平均模糊 (Average Blur) 的功能,
可以幫助你判斷某個區域的平均
亮度, 你可以用影像後製軟體 (如
Photoshop) 來檢視與分析影像亮
部分佈的狀況。

1 動態範圍適中：中間調 關鍵階調均勻

若場景與感光元件的動態範圍相符，光影明暗分佈均勻，影像呈中間調，色階分佈就會落在正常的範圍之內；如果只拍這樣的照片，就沒有曝光的問題，那也就不需要這本書了。然而即使看似正常的場景，還是得仔細檢查有無異常現象，譬如說，先觀察全景或主體是否呈現中間調，再根據個人主觀意識和品味，來決定影像明暗階調。一般而言，若拍攝像右圖這樣的影像，失誤的機率應該是微乎其微。

面對這種場景有什麼要特別注意的地方呢？我舉了 3 個例子來說明如何處理不同類型中間調的場景。第 1 個例子是右頁畫面中央的南美鱷，這是主體中間調最典型的例子；第 2 個例子是在柬埔寨吳哥窟 (Angkor Wat, Cambodia) 的田園景象，全景呈現中間調 (沒有超出感光動態範圍的現象)；第 3 個例子是古董物件，由於是在攝影棚內拍攝，所以光線的角度、強弱都在可控制的範圍之內，因此我有足夠的時間安排和設定曝光。

理論上，如果場景在感光範圍之內，並以平均測光模式來拍攝的話，應該沒有任何曝光裁剪的問題；但實際上，現場經常會有意料之外的因素會干擾測光結果，這就是為什麼本書不斷的強調，一切考量先以主體為主的重要性。唯一例外的是若主體特別偏暗或偏亮，則會導致曝光被裁剪的危機，所幸這種狀況並不常見。

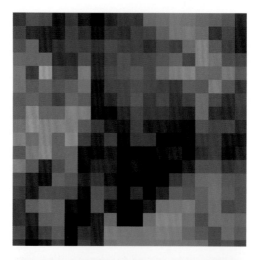

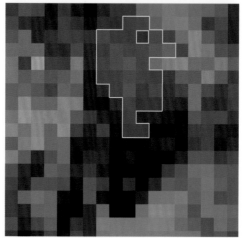

46%

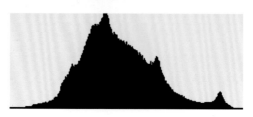

▲ ▶ 南美鱷

乍看之下，這張南美鱷的照片應在感光範圍之內，雖然池水中有些許的亮點，鱷魚的吻部也有些陰影。因為主體顯而易見，拍攝這張照片時，就可不假思索的直接按下快門。鱷魚整體的階調或許有點不同，由於**關鍵階調**是設定在鱷魚的背上，即使鱷魚的吻部稍微偏暗，也不會影響到整體曝光。我將主體的階調分佈範圍以黃線標示出來，從這裡可以看出，主體亮度 (46%) 與全景亮度 (48%) 的差距幾乎是微乎其微。

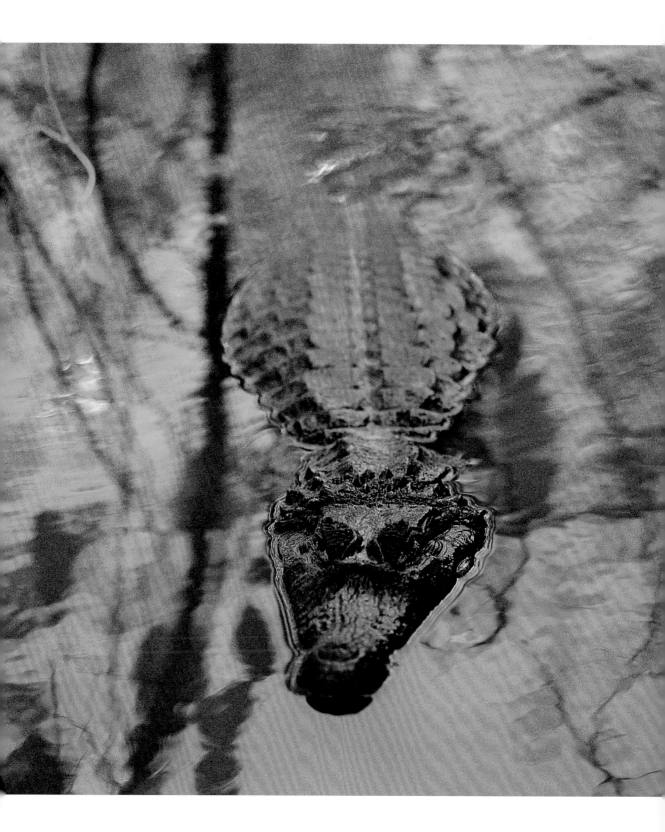

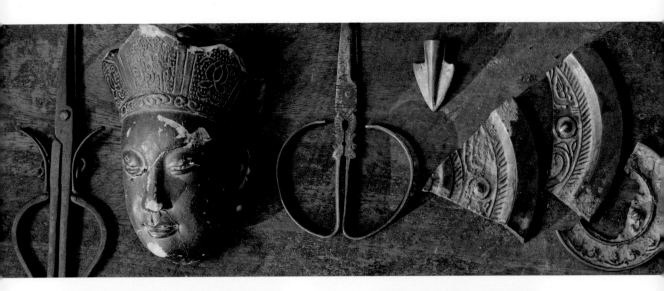

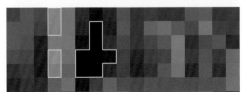

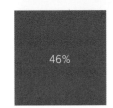

46%

▲ 中國古董玩

我在棚內拍攝藝術家收集的幾件中國古玩, 包括:陶製的人像、鏽蝕的剪刀和箭頭。拍攝前先快速的掃描一下現場, 整體的階調呈中間調, 光影的對比不大, 畫面中有些許的陰影。我在畫面左下方加了一盞聚光燈, 斜射的立體光影讓原本平淡沉靜的古玩活了起來, 光影交錯的陶製人像立刻成為目光的焦點, 我要保留人像臉部的立體光影, 陰影的細節和質感也要同時呈現, 換句話說, 我要同時擁有中間調且具立體光影的效果。雖然亮部接近被裁剪的邊緣, 由於我運用調光器來控制光線的強弱, 所以一切都在掌控之中。

拍攝設定:105mm 等效焦長, ISO 160, 光圈 f38, 快門 25 秒

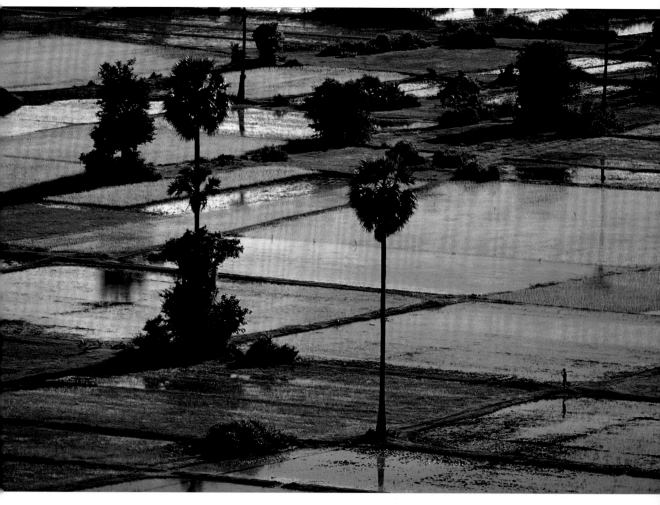

▲ 吳哥窟的田園景象

這張在吳哥窟所拍攝的田園景象,全景呈現典型的中間調,雖有較深的樹叢散落在各處,但整體測光還是呈現中間調。畫面中有個特意安排的焦點 —— 那就是在右下方一位扛著鋤頭、走過田間的農夫,由於農夫所占的面積實在太小了,小到對整體的曝光或測光起不了任何作用。如色階分佈圖所示,全景的亮度46% (只比 50% 中間調低 4% ~ 5%),我刻意降低曝光量,以增加光影對比,讓畫面不至於太平淡。在拍攝這類的景象時,只要測光結果在平均值上下,就不需做任何調整,直接依測光值曝光即可。

拍攝設定:400mm 等效焦長, ISO 50, 光圈 f8, 快門 1/125 秒

46%

2 動態範圍適中：
亮調 關鍵階調偏亮

這是個典型中間調偏亮的場景，畫面中沒有特別暗或特別亮的地方，雪景在陽光的照耀之下顯得沉靜自然。像這樣的場景，會讓我們自然而然的連想到白雪皚皚的冬日景象、室內的白牆、還有白色的衣物。這些景物都讓我們覺得明亮卻不突兀，因為這些景物的表面都是自然光的反射光，而且他們都是主觀意識中較亮的景物 (就如同我們認為白人的皮膚應該都是透白的)。因為場景中沒有明顯的對比，所以全景應在感光動態範圍之內。以本頁的雪景及右頁光線充足的室內景物為例，因為明亮的階調占據了整體畫面極大的比例，若用平均測光就無法得到正確的曝光值，此時應該用補償曝光加光的方式，才能得到潔白無瑕的雪景、以及明亮的室內場景。

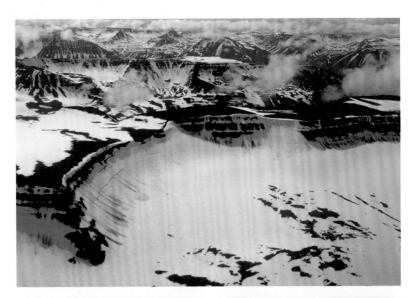

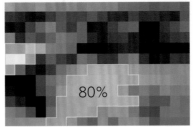

80%

第 2 類型：重點摘要

在拍攝這類景物時，要用正曝光補償 (加光) 的方式，才能讓白顯得更白，但需隨時注意亮部有無被裁剪的問題。

▲ 白雪與黑色山壁

這是在冰島所拍攝白雪皚皚的景象，其實這並不是全白的雪景，畫面中有 2/3 是由白色的雪峰、黑色的山壁、還有綿延的白雲，層層疊疊交織出秀麗壯觀的景緻。曝光的主體理應放在畫面下 1/3 處的雪景部分，為呈現純白的雪景和所有景物的質感細節，我將主體的亮度設定在 80%，理想的測光應該用中央區域模式，將焦距對準雪景測光，並正補償 2 級曝光，以呈現潔白無瑕的雪景。

◀ 明亮的室內場景

這是在中國一所摩登的俱樂部會館內所拍攝的，一眼望去盡是白牆、白色天花板、連地板也是白色的。白色主宰了人們的視線，帶給人開闊明亮的空間感。因為是用廣角鏡拍攝的關係，白色占據了 90% 的畫面。橘紅色的家具有著畫龍點睛的效果，讓畫面更協調、更有重點；由於現場充滿了擴散光所漫射出來的柔和光線，所以沒有特別明顯的光影。儘管天花板與地板的階調在測光上有些微的差異，但整體而言，將整體的亮度定在 75%，再用正曝光補償 2 級來強調白色，就萬無一失了 —— 從下面的色階分佈圖中可以看到階調分佈的情形。

75%

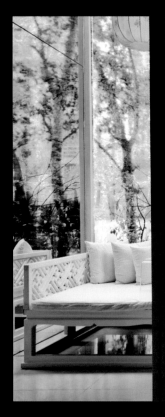 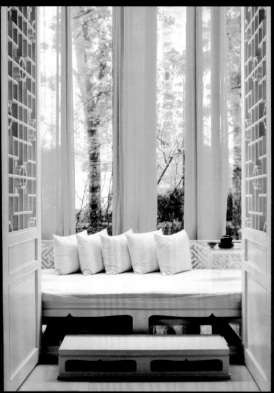

在本頁的範例中，亮部呈現出不同的階調，面對這種複雜的情境，就得多花點心思來研判；這時就得回溯到本書剛開始所提到的決策流程──想怎麼拍？(參見第 1 章)。以右頁的照片為例，2 個躺在草地上的女孩，白色的上衣是主體焦點，上衣必需呈現潔淨亮白的感覺，衣服上的纖維質感也須清晰可見，且不能有過曝的現象；因為主體占整體的面積較小，所以不需像雪景那樣做大幅度的調整，我只需將曝光調高半級即可。另外一張在餐廳內所拍攝的照片，畫面中的主體──綠色窗簾、中式躺椅和白色的靠墊，則應保持在中間偏亮的階調。

60%

▲ 確定關鍵階調

這是在中國北京的一間餐廳內所拍攝的照片，光線直接灑落在靠窗的躺椅、綠色窗簾、和白色的靠墊上，因光線照射方向的關係，主體的光線比前景還亮。從下方的色階分佈圖中可看到，黃色框線的部分即是關鍵階調，看起來像是不同階調的組合，但平均亮度約在 60%。我希望白色靠墊上的纖維清晰可見，還需注意亮部有無裁剪的問題，窗外的光線因不在主體的考量範圍之內則可以忽略。我將全景視為同一個階調，因此只要做簡單的測光，我估計曝光只要比平均值提高 1 級即可──如果曝光過度，就會喪失綠色窗簾的飽和度，窗簾會轉為淡綠色 (參見第 2 章)。

70%

▲ 雙階調

這張照片只有 2 個主要階調 —— 女孩與草地,其它部分則不是重點;當白色的景物成為影像中的主體時,你唯一要做的決定是白色到底要多白?與先前大面積的雪景不同的是,因為白色上衣只占畫面的 10%,所以不需將亮部做大幅度的調升。我把主體的亮度定在 70%,並用正補償 1/2 級來提高曝光值。

3 動態範圍適中：暗調
關鍵階調偏暗

3 RANGE FITS—DARK
KEY TONE DARK

當景物本身偏深色調時，我們就會主觀的認為影像應該是偏暗的。本節當中的兩個範例都是藝術品，一個是陶製的雕塑品，另一個則是畫家與畫作。在拍攝畫作時，我必須謹慎考量如何拿捏黑色的明暗濃度，我與畫家反覆討論影像表現的諸多細節，並來回在筆記型電腦上檢視拍攝的結果；事實上，黑色的層次與演色性也比白色多的多。通常在拍照時，都會先注意亮部有無剪裁的現象，曝光的設定一切以亮部曝光為優先，那是因為暗部完全被裁剪的例子並不常見，而且暗部剪裁頂多只會遺失1~5個色階，所以在調整暗部曝光時顯得有彈性多了。人們常會覺得黑色的物體非常有神秘感，所以常想進入黑暗一探究竟，然而一旦揭開面紗之後，反而失去了神秘感；此外，用影像後製軟體提亮暗部時，即使是 Raw 檔，也常會產生惱人的雜訊。

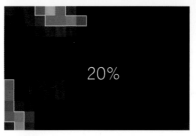

20%

► 黑色的陶製雕塑品

這件黑色的中國現代陶製雕塑品，充滿著豐富的細節和質感，除了黑色以外，在右下方的照片中也可以看到其它顏色的雕塑品。我的目的是要維持藝品黝黑、細緻的質感，同時也要保留領子和左邊的口袋亮部的細節，還要避免亮部的像素被裁剪。因亮部的反光而提高了影像的動態範圍，也提升了豐富的內容和層次。如圖所示，為增添影像的故事性，我刻意保留了亮部的細節；但因為黑色充斥了整個畫面，我以暗部測光為主，並用負補償減光 2 1/2 級——從色階分佈圖中可看出，整體的亮度約在 20%。

第 3 類型：重點摘要

我刻意將主體維持在偏暗的階調，這種方法雖不至於產生暗部剪裁的問題，但卻可能因此喪失了暗部的細節或質感，若運用影像後製軟體提亮暗部，還可能會產生雜訊的現象。

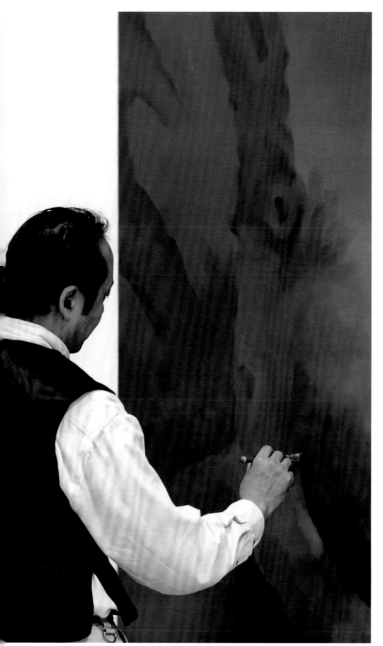

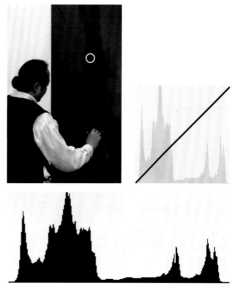

◀ 暗調畫作

我與中國北京知名的現代藝術家邵帆合作，拍攝他正在創作黑色系列畫作時的模樣，我想要呈現維持畫作原始的黑色調，同時也要維持人物正常的色調，這使我陷入兩難的局面。原則上，為了讓黑色更黑，我應該將亮度設定在15%、減光 3 級，但此舉卻會造成整體影像過度偏暗，你可在下方的色階分佈圖中看到畫作的色階分佈。

我的折衷方式是，依據畫家的要求將畫作的色階維持在一定的黑色調，同時也讓白牆和畫家能顯現正常的色調，這樣的拍攝方式使得畫作看起來不像複製畫；我以減光約 1 級拍攝，這樣的設定會讓亮度提高至 40%，如此會讓整體影像看起來較具真實感，但在此同時也犧牲了原始畫作的呈現。

➤ 黑色的主體

本張照片顯示在關閉所有光源的情況下，反射的亮光在黑色背景中所呈現的階調，由此可知，即使在全黑的場景中，反射的亮光亦呈現出偏暗的中間調。

第 2 組　動態範圍過小

在真實情境中，面對動態範圍過小的場景（也就是我們稱之為 "平板" 的影像）的機率，其實比我們想像中少得多。在一般的認知中，若場景在感光動態範圍內，動態範圍和明暗階調應該是均勻分佈的，影像也應該是呈現中間調，但事實並非如此，這也反應了感光元件與實際情況還是有所差異，因此技術上還有許多待改進的地方。

撇開感光元件不談，就一般的經驗而言，這類的場景並不常見。如果在室內或攝影棚拍內拍照，因為主體和光源都在掌控之下，所以可以任意安排，創造出各式各樣的動態範圍影像。但若是在戶外攝影，自然光源以及天候狀況往往超出可掌控的範圍，像是雲雨、迷霧、塵埃，這些經過大氣層散射的光線，就如同濾網一般，柔化了整個場景的調性，營造出一種特殊的氛圍。除此之外，還要看光源照射的方向而定，如果你是對著光源（像是太陽）拍攝，但因雲霧遮蔽了陽光，而使光線形成漫射的現象，因而降低亮度以及動態範圍。

平均分佈的光線是較小動態範圍的特性之一，因此在調整影像時，切勿矯枉過正。在做影像後製時，往往都會急切的想改變明暗的調性、光影的變化，表面上看起來色彩似乎更鮮豔亮麗，但此舉往往會破壞原本柔和的光線和唯美的氛圍。

▼ 較小動態範圍　　　　🔄

這是個典型的動態範圍過小的影像，河邊的濕地瀰漫在晨霧當中，從色階分佈圖中可以看到，大部分的像素資料都集中在中間，而且分佈的範圍很窄，最暗和最亮的兩邊沒有任何的像素資料。測光模式是採平均測光，沒有做任何的補償曝光；由於色階圖距離最左邊（代表最暗）以及最右邊（代表最亮）都還有一段距離，所以存在一些曝光條件的選項，而不用擔心曝光裁剪的問題。右頁的兩張圖就是模擬在色階範圍內，盡可能提高或降低曝光的結果。

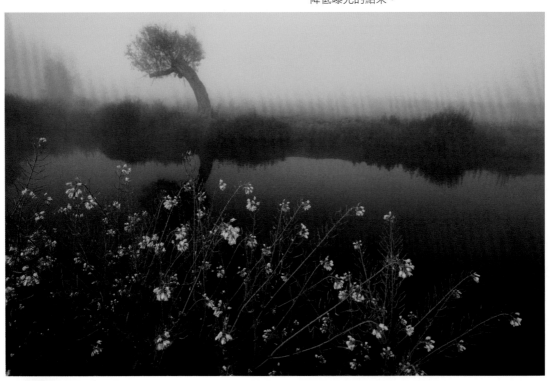

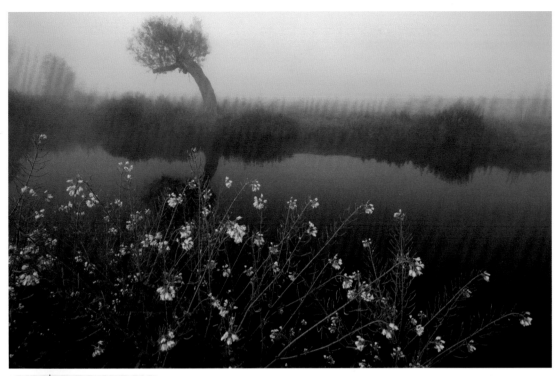

4 動態範圍過小：中間調均勻

如果現場的關鍵階調是均勻分佈在整個畫面中，而動態範圍又較小，色階分佈圖中的色塊區域可能會集中在中段，而兩側則都還有一點空間。這樣的影像不管調暗、調亮都有較大的彈性和空間，而且也不需煩惱曝光裁剪的問題。靈活且具彈性的調整空間是這類型影像的特色，尤其在用 Raw 檔拍攝時，可在影像後製時盡情的發揮，也不必擔心有破壞畫質的問題。

誠如之前所提到的，增加曝光會提高動態範圍，對比也會隨之升高。我們向來推薦使用 Raw 檔拍攝，因為你可以在最後轉檔前再來調整對比；但若你使用 TIFF 或 JPEG 拍攝的話，調整的彈性和空間就不如 Raw 檔來的大。在影像後製時，常常會有一股想將對比拉大的衝動，但在這之前還是要先思考最終想呈現什麼樣的影像。如果你想維持原來的低對比中間調影像，那就別再強調對比。

值得注意的一點是，在較小動態範圍的照明或 "平光" 下，由於場景各區域受光並沒有很大的差異，所以用整個畫面的平均讀數來測光是可行的；不像在面對動態範圍極大的場景時，可能就沒辦法很快地找出關鍵階調來對它測光。這種光線條件下，測光是很少出錯的。

原始曝光

第 4 類型：重點摘要

階調範圍在中段不會有太暗或太亮的地方，但若刻意將影像加深或打亮，反而會失去影像原有的特色，不見得更好。

▲ ▶ 中間調影像 ↻

在佈滿風信子的樹林裡，我採用平均模式測光，並同步開啟相機的色階分佈圖檢視色階分佈的狀況。如色階分佈圖中顯示，大部分的像素如一座隆起的山丘向中央聚集，右邊最亮的地方還有些許的像素，代表整體影像是稍微偏亮的。在拍攝這類的影像時，為了要有足夠調整曝光的空間，使用 Raw 檔拍攝實為明智之舉。右頁下方是在不發生剪裁的情況下，將曝光度調整至最小和最大的結果。為了達到 "均勻" 的效果，最後我用軟體調整了「曝光度」和「對比」，基本上就是將原影像的階調延伸到全段範圍。

完整階調範圍

最低曝光度

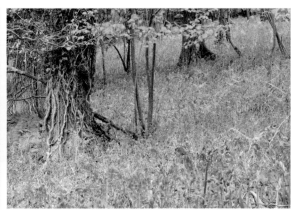

最大曝光度

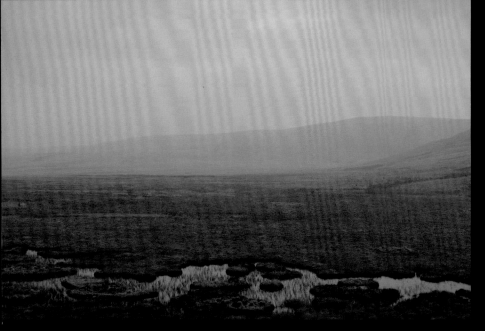

◀▲ 原始場景

迷霧中的沼澤地也是典型動態
範圍較小的影像, 我將原始影像
載入 Raw 檔軟體中, 曝光設定
在中間調。將它的色階分佈圖
與第 1 章中的『亮度量測表』
比較後可看到, 左右空白處約佔
了 3 級, 而整體的動態範圍也只
相差 6 級曝光值。

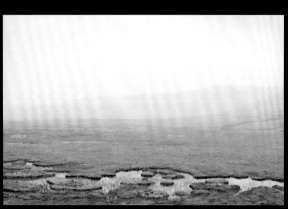

▲ 最大曝光度

我用 Raw 檔轉換程式, 將曝光拉高 1 1/2 級, 也沒有曝光剪
裁的現象。

▲ 最低曝光度

相反的, 若將曝光降低 1 級, 整體影像的氛圍就完全改變
了。

▲▶ 黑白影像

這張場景原始柔軟的調性,使它很容易在單色調中進行更細微的色調調整,我決定在這裡表現出古銅色般金黃草原復古的影像。首先,我先將影像在 Camera Raw 中套用**灰階混合**的**自動**設定,並降低綠色的飽和度;接下來將**曝光度**滑桿的數值大幅往下拉,好讓暗沉黑影區域大幅增加,最後調高**清晰度**滑桿 (以提高中間階調的對比) 到 90。最後,就會形成一個『反 S 型』曲線的低對比影像了。

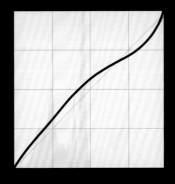

灰階混合		
	自動　預設	
紅色		-11
橘黃色		-20
黃色		-24
綠色		-27
水綠色		-18
藍色		-10
紫色		-15
洋紅色		+3

▼ 均衡的影像

影像均衡是將整個階調分佈拉開,使色階能均勻的分佈,若是用 Raw 檔轉換程式,就可結合提高曝光度、增強黑色 (即最暗點),並增加對比與清晰度;若是調整 TIFF 或 JPEG 檔的話,就要將色階中的白點與黑點滑桿移向色階像素的最兩端 (最暗和最亮的地方),如此就能造成對比強烈的影像 —— 但在此同時,也會失去了原來柔美迷濛的景象。

▲ 分割色調

對付這種陰霾天氣,可利用分割色調功能增添一點復古的效果。分割色調通常會拉大明暗的對比,所以可將天空及池面調整趨近於冷色調 (色相 200, 飽和度 114),而沼澤地的陰影則較原始影像更趨近於暖色調 (色相 33, 飽和度 18)。

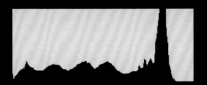

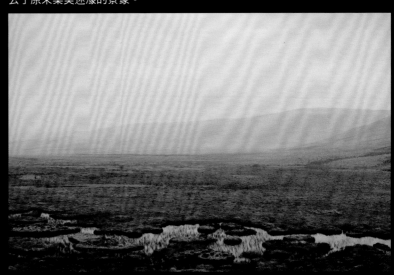

5 動態範圍過小：亮調 偏亮

5 LOW—BRIGHT BRIGHT

此類場景與第 2 類型 (參見 3-3 節) 的曝光情境非常類似, 不同的是, 這類場景並無明顯的陰影, 現場主體多採自然光、屬高度曝光, 所以會將曝光調高 1~2 級, 這種曝光設定一定會產生亮度非常高的影像 (參見 4-4 節)。自然光的景物, 像是雪景、白牆、白色衣物、還有軟綿綿的白雲, 因光線已被包覆起來, 而呈現擴散、漫射的現象, 如同蒙上一層面紗, 所有的光影已全被柔化、淡化了, 迷濛的濃霧與攝影棚的柔光罩都能製造出這種效果。因為這類的影像屬於高亮度, 因此要特別留意亮部有無剪裁的現象；此外, 在做曝光設定時, 除了要保持一定的亮度外, 還要保留影像的質感和細節。這類影像最好的測光模式應該是平均測光法, 但唯一要注意的是要將測得的曝光值再加光, 才能得到更好的效果 —— 以下圖為例, 拍攝時就比平均測光值再拉高 1 1/2 級到 3 級光圈, 亮度階調的分佈約在 65%~85% 之間。

▼ 迷霧中的教堂

這是從山坡上以俯視角拍攝的一座位於美國緬因州的震顫教派教堂, 教堂在濃霧中若隱若現, 霧氣撫平了整個景物的光影及調性, 因霧氣屬於擴散光, 會將光線散射或漫射出來, 因此我將曝光提高了 2 級, 整體亮度約在70% (如下方的色階分佈圖)。

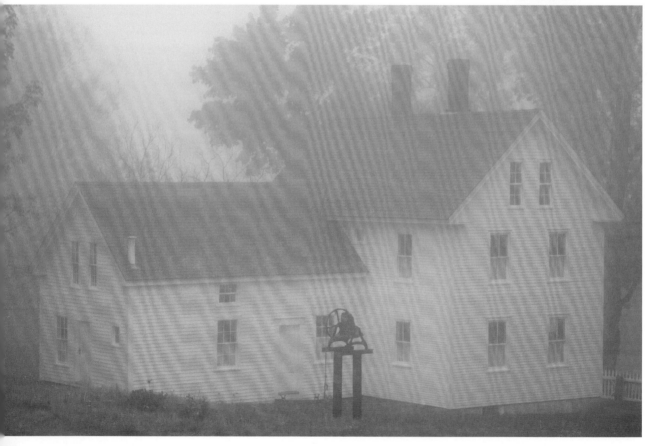

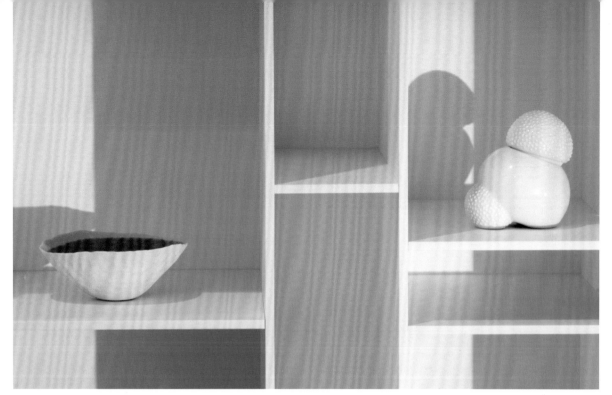

▲ 白色書架

這個頗具現代感的白色書架, 它的動態範圍比想像中大的多, 一方面是因為白色瓷碗中的紅色汁液加強了對比, 另一方面則是因強光形成了硬邊的陰影。從色階分佈圖中可發現, 若影像中加入了紅色汁液, 色階圖像素分佈的範圍約佔 2/3, 但若去除紅色, 像素的分佈則又縮減了一半 —— 根據我的經驗, 如果景物偏白, 那就應該讓它愈白愈好, 才能呈現純淨潔白的感覺。這類的影像與左圖的迷霧中教堂很類似, 只不過它的動態範圍更大: 亮度範圍從左下方陰影 50% 的中間調, 到 90% 的白色調。

包括紅色的色階圖

不包括紅色的色階圖

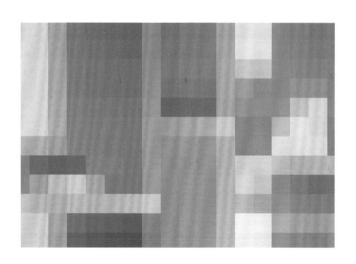

第 5 類型：重點摘要

根據一般的認知, 這類場景應該是純淨潔白的。因光線已被包覆起來, 而呈現擴散、漫射的現象, 如同蒙上一層面紗, 光影已全被柔化、淡化了, 像是雪景、白牆、白雲、霧氣都屬於這類的影像。

相較於前 2 種動態範圍不足的場景，影像偏暗的情境似乎沒那麼常見。因為人類天生有窺探黑暗的欲望，總想化暗為明。此類影像並沒有曝光裁剪的問題，唯一要考量的只是明暗色調、光影強弱的表現。本頁的範例只是偏暗影像中的一個例子而已 (更多範例請參見 4-8 節)，大部分偏暗階調的影像都會包涵小範圍的亮部，因此動態範圍也會隨之提高。

這類影像到大多傾向灰暗陰沈或壓抑情緒的表達，我將會在**第 4 章**針對**暗調、陰翳禮讚、暗影的選擇**等主題做深入探討。總之，從這裡的 2 個範例中可以看出，唯有偏暗的階調，才能適切的表達人物的情緒與情境的氛圍。

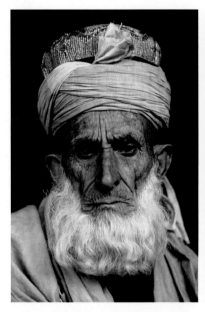
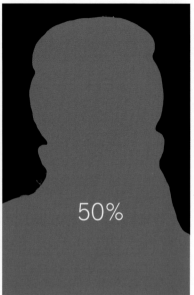

50%

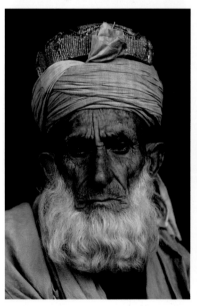

40%

第 6 類型：重點摘要

根據一般人的認知，日暮、黑夜、黎明、深色 (靛藍或深紫) 或黑色表面的物體，應該都屬於動態範圍過小的暗調影像。

▲ 偏暗的膚色

基於個人風格的呈現 (非技術性考量)，這張攝於巴基斯坦北方史瓦特市 (Swat, Pakistan) 的人像，我刻意將膚色設定在偏暗的階調。從最上方的照片中可看出用 Photoshop 打亮後的影像，老人臉部的光影表現得恰如其分，但背景則陷入一片黑暗；因為老人歷盡蒼桑、愁眉不展的神情，正是吸睛的焦點，所以我直接對著老人測光。大部分的人會選擇最上方那張較亮的照片 (50% 中間調)，然而我卻更想強調老人臉上的皺紋與愁苦的神情，因此下面這張照片才是我的最愛。另外，為了不想讓白色的鬍子與暗沉的臉部有太強烈的對比，所以僅負補償曝光 1 級。

除了右上方較亮的區域外，這張在英國倫敦街頭遠眺的景象，屬於典型的暗調－偏暗的影像。瀰漫在空氣中的塵埃、鐵道旁陳舊的街道、斑駁單調的建築物、冷暗鏽蝕的鑄鐵，更增添一股灰暗陰沈的氛圍。我用 400mm 望遠鏡頭從百米之外拍攝，同時也壓縮了影像範圍，清晨的光線非常微弱大部分的景物也籠罩在陰影之中；我心中一陣竊喜，這正是我想營造的氣氛！這張照片以負補償曝光 1 1/3 級亮度約在 33%；我只拍了一張照片然後用 Photoshop 模擬了正常曝光的影像 —— 比較這兩張照片，正常曝光的影像是不是缺少了一種灰暗冷調的氛圍？！

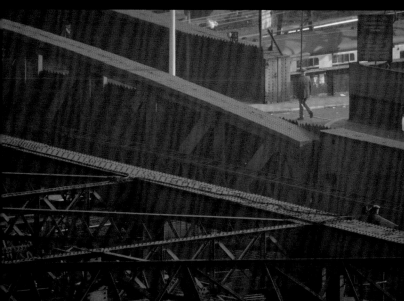

第 3 組 動態範圍過大

當場景的動態範圍超過感光範圍時，曝光決策的過程就會變得既複雜又有趣。面對**動態範圍過大**的場景時，就要有亮部或暗部剪裁的心理準備；然而，這並不表示所有動態範圍過大的影像都有問題，在第 4 章中，我們將會深入探討如何利用這樣的特性，來塑造獨具個人風格的影像，後續我還會傳授大家一些美化超出動態範圍的影像的絕竅。

由於**第 3 組**中的範例照片，都必需將動態範圍壓縮在印刷品的色階範圍內，若是拿這些照片與我們剛剛所介紹的動態範圍不足的影像相

在此，我會避免一直使用『高動態範圍』 (High Dynamic Range) 一詞，因為目前所謂的『高動態範圍』，通常包括了後製時的高動態範圍影像 (HDRI, High Dynamic Range Images) 技術，以及 (應該也包括我自己觀點的) 影像亮度至少在 14~15 級的『超高』動態範圍。

比，事實上是有所出入的。就如本節中的 2 張照片，為遷就印刷品的感光範圍，實景與印刷品的誤差就在所難免；若想要還原超出動態範圍的原始影像，就要以 Raw 檔拍攝，再藉由像 Camera Raw 等 Raw 轉換程式來修正。

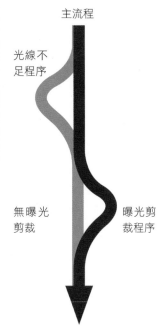

▲ 完美曝光的決策流程

雖然在某些情況下，曝光裁剪並不會影響畫質，但為求謹慎，建議您重新檢視影像是否有任何曝光的問題 (上圖為曝光裁剪的決策流程)。

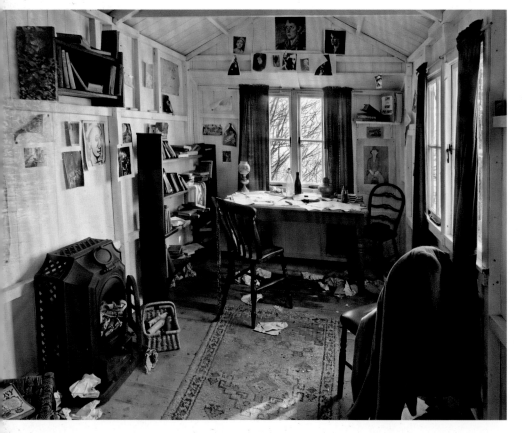

◀ 日光小屋

這是間光線非常充足的日光小屋，由於屋內的景物明暗對比本來就很大，再加上直射進入屋內的光線形成深且黑的陰影，屋內的白牆與鏽蝕的鐵件也形成強烈的對比，進而提高了動態範圍；光是屋內景物的明暗級距就相差 8 級，若是將屋外的景物也涵蓋在內，曝光又會再拉高到 12 級以上。

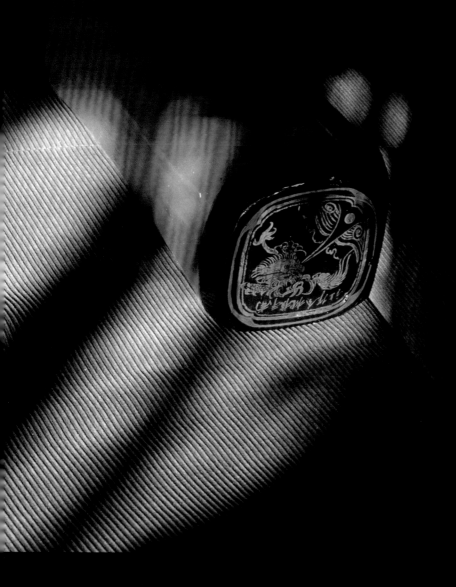

◄ **強烈反差的光線**

一道從戶外直射的強光照射在沙發和一只中式鴉片枕上，形成典型的『中高』動態範圍場景，這樣的影像超出感光範圍外的機率頗高。因為沙發和枕頭離窗戶很近，光影對比的層次異常鮮明，強光點亮了鮮紅的鴉片枕，頓時成為畫面中的焦點。

7 動態範圍過大：中間調 關鍵階調均勻

本類型是**第 3 組** (動態範圍過大) 中最常見的光線條件，也就是說，此時相機的感光元件通常有著比預期來得較小的動態範圍，同時也是許多攝影者在面臨所有的曝光環境中，最常見的一種情況。然而，我仍要再次強調，本類型在一定程度上是取決於你個人的攝影風格；舉個簡單的例子，如果你喜歡對著光源拍出逆光效果，那麼不可避免地，將會面臨到比正常情況下更多超出動態範圍或亮暗部剪裁的現象。

從定義上來看，**動態範圍過大**意味著剪裁現象將是無可避免的，一般這種場景都會有極端的階調同時存在 (如右圖中像素化示意圖中所顯示的)，從可能過曝的亮部到死黑的陰影，激烈的階調變化讓人很難思考該如何進行曝光。這時該以什麼做為曝光的依據呢？如同之前在 **3-12 節**中所提到的，在一般人的認知中，視覺上最舒適、最容易聚焦的焦點都是呈中間調偏亮的影像；這裡所謂的中間調是指 50% 平均值，即是符合一般人預期中的影像表現方式，但在**第 4 章**中，我們會依此加以延伸，教你如何突破巢臼，塑造出獨具個人風格的影像。

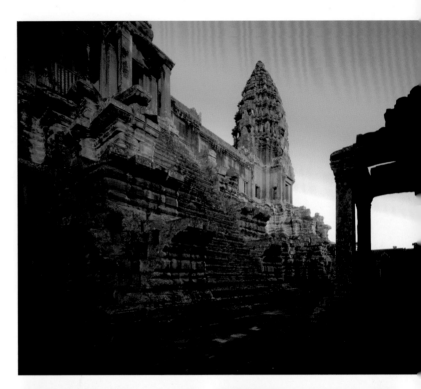

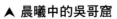

▲ 晨曦中的吳哥窟

晨曦中，陽光照耀在吳哥窟主殿的高塔上，斜射的朝陽形成高對比、光影層次分明的景象，也因此拉大了影像的動態範圍。我將畫面依亮度分為五個區域，並以不同顏色標示，最亮的天空和最深的陰影顯然已超出感光範圍，但那不是重點。事實上，我刻意讓右邊的柱廊背光，以營造深黑色的剪影。畫面中有 2 個**關鍵階調**：一個是陽光直射的高塔，另一個則是較淺的陰影區；我以高塔做為曝光及測光的依據 (50% 中間調)，這種方式會讓其它的區域呈現較暗的階調，但石階的細節還是清晰可見 (這在分區曝光法中屬於第 III 區，詳見 4-4 節。我採用曝光不足 2 1/2 級的方式曝光，以達到我想要的效果。

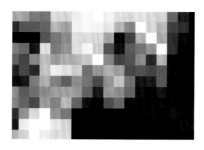

▲▼ 強光與中間調

這是一個與前例不同種類的情況，雖然仍屬於**動態範圍過大**的場景，但卻擁有著分散在畫面各處的中間調區域；而這種混合階調並存的情形，也讓整個場景少了像吳哥窟那樣有聚焦的力道。其結果是，在搬運工快速工作的情況下，這張蘇丹港的場景就缺少顯著的大區域可以測光；同時，從簡化的示意圖來看，某些讓人第一眼就注意到的不同階調群也非常平均的呈現。在考量預期中強光與暗影會被剪裁的狀況下，**平均測光**是最適合的測光模式，因為陰影剪裁的範圍會很小，而且只要用 Camera Raw 等軟體的**自動**選項，就可以輕而易舉的修復曝光裁剪的小瑕疵。

當然，這張在後製時也做了一點額外處理，主要是提高**曝光度**、**黑色**與**清晰度**等值，好讓影像能有更多的陰影資訊被復原，同時在中段階調部分有更好的對比。

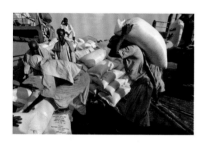

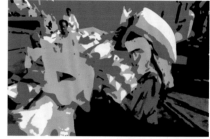

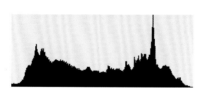

 50%

亮部　　　亮調　　　中間調　　　陰影

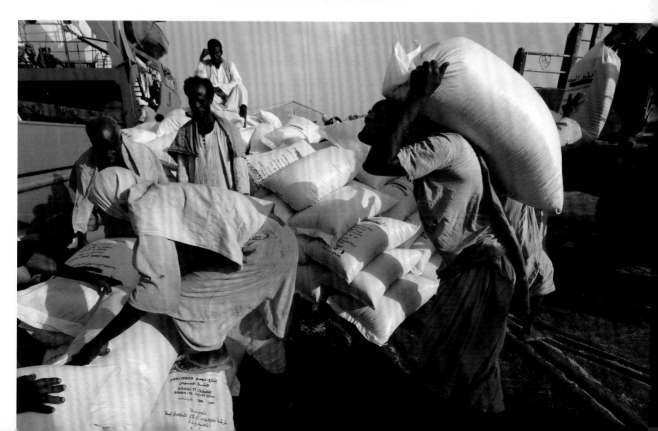

▶ 曝光裁剪修正

在強烈的陽光照射之下，中國雲南麗江街頭的角落裡，形成明暗交錯、黑白分明的景象，這是個典型動態範圍過大的影像。像這類場景不論曝光設定為何，一定會造成曝光裁剪的現象，不過重點是，這會影響影像整體的呈現嗎？右圖以黃線框出了主體，最右邊的深色黑影以及亮白的石牆，即使遺失了細節，也無損影像的呈現和品質，因此不需特別在意。我用智能測光模式測光，這種方式可以避免曝光過度的危險；另外，暗部和亮部裁剪的部分則出現了藍色和紅色的警示；經過智慧型測光模式的運算，曝光減少了 1 級，我使用 Camera Raw 的復原功能，還原了亮部的細節。

原始影像

基調範圍

第 7 類型：重點摘要

這類場景會同時存在極亮和極暗的區域，因此以中間調做為基調是最好的解決方式；另一個需注意的地方，就要看能不能使用影像後製軟體，修復遺失的細節，還原初始的影像。

像素矩陣圖

曝光裁剪區域

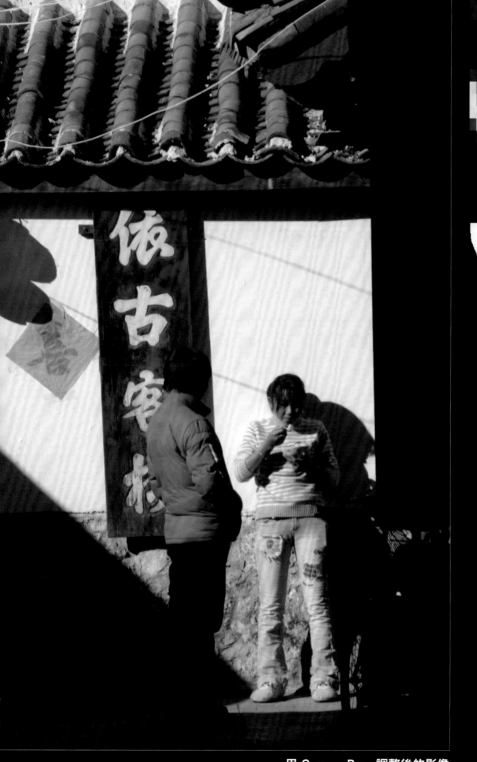

用 Camera Raw 調整後的影像

8 動態範圍過大：大範圍亮部 vs. 深色背景

這類型場景的特性是：大範圍明亮的主體被包圍在深色背景中，相較於前 2 大類型 (或就我們的認知)，這種場景應屬於亮度較高的影像，常見的例子如：白皙的皮膚、天上的白雲、還有白色的圍籬 (通常白色圍籬應該比灰色的來得順眼) 等。這類影像的光源可能是直射光，像是太陽、燈光或是窗外射入的光線等，但這些光源只占畫面中一小部分的面積。若是畫面中有類似裸燈等直射光，那就是為了營造特殊效果所刻意安排的；如果直射光源占去畫面的範圍太大，比如強光直射的大面積窗簾，那就得小心曝光裁剪的問題。

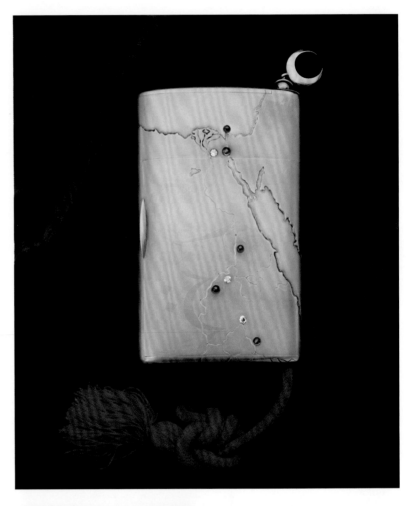

▶ 棚內拍攝 —— 被黑暗包圍的主體

這是巴黎羅浮宮所珍藏的一只Faberge彩繪煙盒。由於是在棚內拍攝，所有的佈景、光線都是經過精心設計的，因此有充分的時間仔細調整相關的設定。我刻意將煙盒放在暗紫色抓皺的絲絨布上，以營造高對比的色調，這種效果更能展現煙盒金黃的色澤和高貴細膩的質感；根據我的判斷，應該比整體曝光值再提高約 2 級，才能彰顯金屬耀眼的光澤。最精確的測光模式，是以手持式測光表對著煙盒測光，或以相機的中央區域 (或點測光) 模式，並正補償 2 級曝光，也能達到相同的效果。

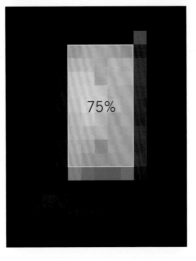

75%

第 8 類型：重點摘要

本類型意味著你已決定將將**亮調**當成整個畫面的基調，通常這種**亮調**的階調應會比現場的平均亮度 (或周圍亮度) 來得更亮些。

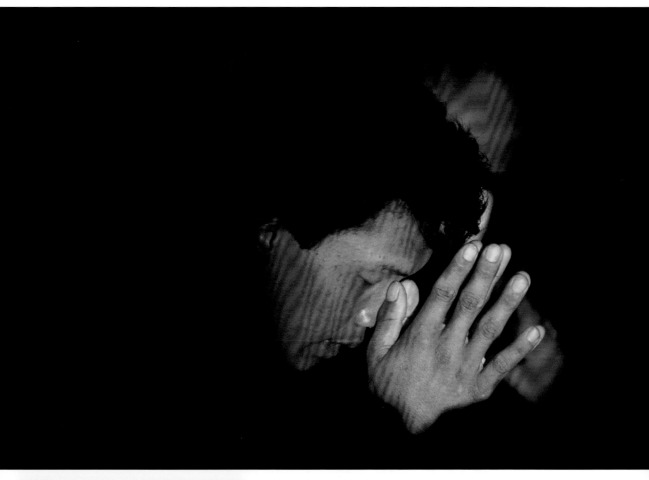

◀ ▲ 戶外拍攝 —— 被黑暗包圍的主體

同樣是主體被黑暗包圍的影像, 這張男子祈願的照片, 不是靜態影像而是即時攝影, 通常佛教徒雙手合十祈願的時間都不會太長, 所以必需抓準時間, 掌握按下快門的時機。午後的光線斜射在祈願男子的臉龐上, 這正是吸引目光的焦點, 問題是, 男子的皮膚到底應該要多亮呢？這取決於膚色、現場環境與光線、以及個人的喜好和風格 (參見 **第 4 章**)。這張照片是在緬甸的寺廟中所拍攝的, 我覺得緬甸人的膚色應該是偏暗的；然而, 我希望男子膚色能從背景中 "跳" 出來 (對比要更搶眼), 所以這時反而要 under 一點亮度, 故我選擇將曝光值再降 1 級：此處是以中央區域模式測光, 並做了適當的曝光補償。

9 動態範圍過大：小範圍亮部 vs. 深色背景

拍攝這類型影像的難度確實比其它場景高得多，因為小範圍較亮的主體和大範圍黑暗的背景對比太過懸殊。若是在戶外拍攝這類的影像，點測光模式是最好的選擇，但是得花時間多次反覆測光，才能獲得正確的測光值；中央區域模式則不適用於此，因為測光的範圍往往會超出主體的大小，若是在棚內拍攝，使用入射式手持測光表才是最佳的測光選擇。

之前常用來檢視影像的色階分佈圖，對於這類的影像毫無用武之地，你會發現在色階分佈圖中幾乎沒有像素，尤其是亮部的像素幾乎空空如也。

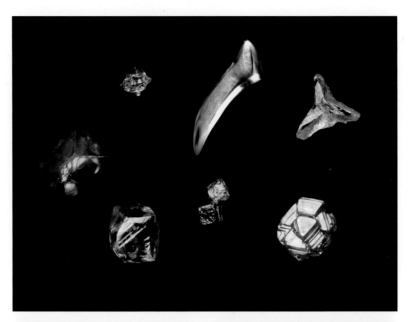

60%

➤ 大範圍深色背景

這是我在棚內拍攝造型特殊的鑽石，為突顯鑽石澄清透明、光彩奪目的色澤，我採用黑色的絲絨襯墊當背景，以襯托鑽石璀璨耀眼的光芒。由於都是未經切割的裸鑽，我想呈現出未經雕琢的質樸感，雖然已使用柔光罩來消除裸光所帶來的強光，但還是免不了因透白鑽石的亮面，所反射出來白色的亮光。拍攝這類影像唯一要注意的就是避免亮部剪裁的問題；不過在棚內應該有足夠的時間，重覆測試、仔細測光，以得到最佳的曝光值。接下來，就要為不同色澤的鑽石定出精準的基調，請注意！鑽石的亮度必須高於平均值（你總不會認為黯淡無光的鑽石會有多高的價值吧！），我決定以左下方琥珀色的裸鑽做為測光的依據。最後作品的曝光設定如下：主體的亮度定在 60%、曝光比平均值高 2/3 級，根據入射式手持測光表測得的曝光值，再做 2/3 級的正曝光補償。

第 9 類型：重點摘要

當主體只占畫面較小的範圍，稍微的曝光過度或加光會有突顯主體的作用；拍攝這類的主體時，必須比大多數的情況更小心剪裁的問題，才能將曝光值提高到足以展現所有的細節。

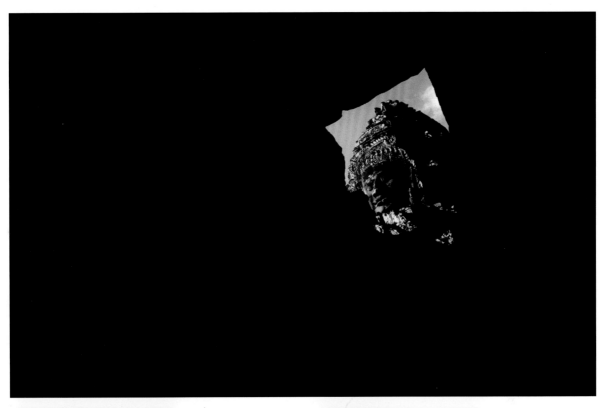

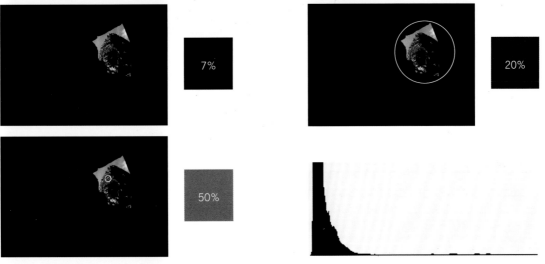

7%

20%

50%

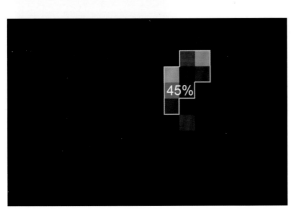

45%

◄ᴧ 侷限的受光區域

我從黑暗的石窟中仰望吳哥窟巴戎寺 (Bayon) 的巨石佛像, 因被照亮的區域加上天空占整個畫面不到 5%, 即使用中央區域測光模式 (距中央範圍 12mm, 占畫面面積 12%) 也會超出主體的範圍。此外, 平均測光法在這裡也不管用, 因為 20% 的測光範圍也會將暗部納入其中, 將導致曝光 over 約 1~2 級 —— 因此, 點測光模式是對付這類場景的最佳選擇, 用點測光對準佛像測光就能得到正確的曝光值。

10 動態範圍過大：邊光 邊光主體

在 12 種光線條件中, 邊光的影像是最少見、也是最詭譎多變的; 事實上, 邊光是最能展現個人風格、營造特殊氛圍的攝影方式, 我們將在下一章中, 為您詳加介紹邊光的運用技巧, 若是運用得宜, 肯定會為您的作品增色不少。

這類影像的特別之處, 在於邊光勾勒出景物的輪廓與線條, 營造出特殊的氣氛, 讓影像更生動、更能憾動人心。舉例來說, 如果邊光的範圍小而薄, 因逆光所產生曝光過度的現象, 反而會成為加分的元素。若邊光的範圍大且廣, 則會帶出更多的細節和質感, 景物也更顯色, 但須注意曝光裁剪的問題。右圖中兩位傴僂而行的老婦人, 就是典型的邊光情境, 在做曝光設定時, 要讓背光的陰影部分成為基調, 建議以曝光稍微不足方式拍攝, 讓邊光的效果更突顯; 背光所產生的陰影的區域, 也因周圍反射光的補光作用, 讓陰影的區域部分不至於失去過多的細節 —— 在拍攝這類的影像時, 個人的喜好及風格佔有決定性的因素。

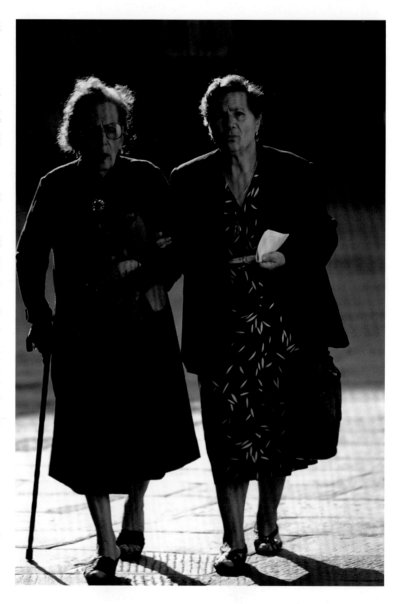

第 10 類型：重點摘要

這類型場景的特別之處, 在於主體邊緣的亮光會過曝。雖然主體是被亮光勾勒的物體, 但明亮的邊緣通常才是關鍵的階調, 只要勾勒的邊緣清楚銳利, 你就能忽略主體中相當多的陰影細節損失。由於很難對這類影像精準的測光, 如果情況允許的話, 最好事先作測試, 或是用包圍曝光的方式拍攝, 以增加成功的機率。

▲ 勾勒出輪廓 (但非基調)

在義大利廣場上, 兩位傴僂而行的老婦人正迎面走來, 因為背光的關係, 婦人的髮梢和肩上產生一圈薄薄的邊光, 讓影像更生色動人, 然而婦人的臉龐和洋裝卻因背光的關係被陰影所遮蔽, 所幸石板路和周圍的反射光形成補光的作用打亮了婦人, 讓背光面不至於因曝光不足而太暗。從圖中可以看到, 即使減光 2 級, 婦人臉部的表情、姿勢動作、衣服花色等細節還是依稀可見。

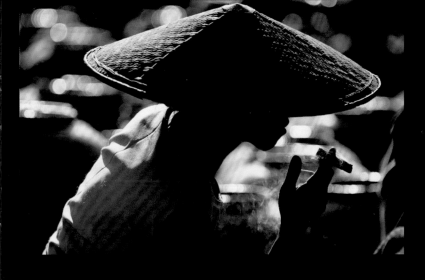

◀ 個人風格的呈現

邊光攝影並沒有固定形式，因為每 1 個情境的光影分佈都不盡相同，因此影像的呈現方式端看攝影者的品味和風格而定。以這位在早市抽著雪茄的婦人為例，這種獨特的光影分佈方式是無法複製的。通常邊光的影像，都會產生相對上較暗的區域，但這個場景，因為背景有直射的光線，因此明暗對比並不會太大；理論上，這類的影像應該以主體偏暗的方式設定曝光，但問題是，暗部的階調該如何呈現呢？

在這裡，抽雪茄的婦人占去畫面一半以上的面積，邊光的部分則只占整體的 10% (邊光面積約占婦人的 20%)，因有較強的直射光落在婦人的後方，所以大致上並沒有嚴重的曝光問題。整體影像的亮度並不高 (約 30%)，而婦人的亮度約 26%，因此兩者間的亮度差距並不大。

邊光影像如果完全根據測光值曝光，就會有曝光過度的現象。因此，我修改曝光設定如下：使用中央重點測光模式、負補償 1 1/2 級。你或許會問，用其它的曝光組合也能拍到好的邊光作品嗎？那是當然的！你可以再降低光圈 1/2 級，形成更黑的剪影，或是加光 1 級，突顯暗部的紋理，但可能會損失一點亮部的細節 —— 要事先聲明的是，這只我個人風格的表現方式，每 1 個人都會有不同的解讀方式；事實上，攝影風格完全是因人而異。

30%

26%

全部畫面

陰影區域

亮部區域

60%

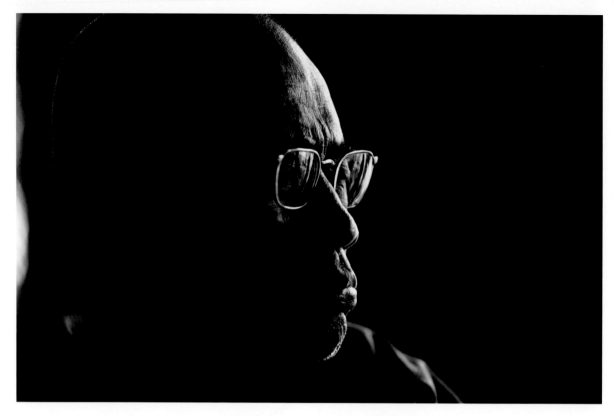

以邊光為主體的攝影所面臨最大的問題就是測光，若是拍攝靜態影像，使用手持入射式測光表是不二法門；若是拍攝街頭即景，就沒辦法從容不迫的測光，也很難用包圍曝光的方式拍攝。

邊光攝影的方式並沒有標準答案，因為每一種環境條件、光影分佈、光線照射的方向、還有邊光的範圍程度都不盡相同，所以無法一概而論。以本頁的照片為例，即使用任何一種相機內建的測光模式，都會因周圍的景物而影響到測光的結果。這類型的影像需要緊貼著主體測光，愈接近臉部的邊光測光，就愈能測得正確的曝光值，但事際上，緊貼著主體測光有操作上的困難。若單以測光模式而論 —— 矩陣式測光、中央重點測光、點測光等 3 種測光模式中，點測光應該是最好的選擇，但在拍攝移動中的人像時，這種方式則不適用；而中央重點測光的失敗率也很高，因為畫面中央是陰暗的，若依此測光必會造成過曝的現象；但更糟的是，在此情境中除了小部分的邊光外，其它的區域幾乎是全黑的，所以不論用那一種測光模式都很難顯現臉部的輪廓和表情，因為大部分的影像都已沒入了黑暗當中。

➤ 邊光的測光方式

讓我們來詳細剖析邊光攝影的技巧，這張照片是在緬甸的一家咖啡廳所拍攝的，雖然拍攝的距離很近 (我緊鄰著隔桌拍攝)，但由於是偷拍，所以我只有一次機會。由於現場環境的不確定性太高，即使用相機內建的智慧型測光模式，也無法滿足我的需求。

若以實體的影像做分析，就會發現實景與平均測光值有相當大的差距，照片的整體亮度只有 12%，相當於平均值減 3 級光圈，換句話說，如果依據相機的測光值曝光就會產生曝光過度的現象。若以 12mm 的中央區域模式測光，測得的整體亮度就會拉高到 18% —— 相當於加 1 級光圈，所以以中央區域模式仍然會有曝光過度 2 級的現象。所以，對付這類情境的解決方式，是以中央區域模式對準邊光最亮的地方測光，後製時再用 Photoshop 將整體亮部區域的階調調整到 20%。

面對如此多變複雜場景，我個人偏好的設定如下：以中央區域模式對準邊光最亮的地方測光，並負曝光補償 2 級 —— 雖然每一種邊光的場景迥異，但這種方式還是可以作為參考；如右頁圖示，我將**關鍵階調**區域 (僅占畫面的 3%) 以黃色的框線標示出來。如果在時間充裕的條件下拍攝，我最想呈現的還是 50% 中間調。若依照上述的方式以 12mm 中央區域模式測光，透過單眼相機的觀景窗中看到的邊光範圍，約佔全幅影像的 12%，相當於實景的 1/4～1/5；若是依此推論，調降 2 級曝光是合理的曝光模式。

以上只是一種概括的解決之道，總之，若使用相機內建的測光系統拍攝邊光的影像，一定要記得減光才不會曝光過度。拍攝邊光的影像最正確的方式，就是用手持入射式測光表，以點測光的方式進行測光，但一切還是要以現場環境的狀況再做調整。

整體亮度

12%

12mm 中央區域測光

18%

非中央區域

20%

亮部區域的亮度

50%

為降低失誤率，我採用矩陣式或智能測光模式進行測光，再自行猜測減光的幅度，你或許會認為盲目的瞎猜不管用，但這種方式卻讓我曝光的誤差縮減在 1 級之內。若想增進測光的精準度，透過練習及不斷的經驗累積是最好的方式。你可以在家練習，譬如說，拿一些之前拍攝過的邊光照片做練習，將照片載入電腦後把照片放到最大，記住！螢幕的背景要保持全黑，室內的燈光必需全部關閉，並確定室內保持暗室的狀態，將相機固定在腳架上，對焦時需將照片完整的納入框景中。你可採用任何一種測光模式，並依此測試補償曝光加減光的效果 —— 我用 Nikon D3 中的智能測光模式測光，再依測光值降低 2 1/2 級曝光；若沒有類似的照片可用，請到我的網站下載一張來做練習。

1

2

3

4

5

➤ 在家練習

請選一張邊光照片來做練習，將照片載入電腦後把照片放到最大，記住！螢幕的背景要保持全黑，室內的燈光必需全部關閉，並確定室內保持暗室的狀態，用中央重點或智能測光模式測光，用不同的補償曝光設定，拍攝一系列照片。然後將照片載入到 Camera Raw 軟體中，並開啟曝光裁剪警示功能，最後再篩選出一組無曝光裁剪的照片。如右圖所示，減光 2 1/2 級的照片正是我想要的效果，曝光值的設定和測光的結果會因不同的測光模式，或是焦點的位置而有所差異。右圖一系列的照片是將黑卡裁出 1 個鏤空 L 型，再將黑卡貼在燈箱上，以不同補償曝光設定，拍攝一系列照片。

0001　0002　0003　0004　0005

0006　0007　0008　0009　0010

0011　0012　0013　0014　0015

0016　0017　0018　0019　0020

◄ 使用入射式測光表

這只雕像的顏色和背景都是屬深色暗調, 因為在棚內拍攝, 所以我可以從容不迫的用手持入射式測光表的半透明感光球體測光。這種測光模式最適合測量 3D 立體物, 測光時應將測光表貼近主體, 測光表的半透明球體要朝向相機鏡頭的方向, 測光表會蒐集來自後方的邊光以及前方的光量。畫面中有 2 個主要的光源, 一個是來自右後上方, 另一個則來自左後方, 雖然不同光源方向形成的邊光的面積和部位皆不同, 但最後都測得一樣的曝光值 f11。不同於相機內建的曝光模式, 入射式測光表測得的曝光值較為精準, 所以不需做補償曝光, 只要直接依測得的曝光值拍攝即可。

11 動態範圍過大：大範圍暗部 vs. 明亮背景

11 HIGH—LARGE DARKER LARGE DARKER AGAINST BRIGHT

在這種光線條件下，場景的主體和關鍵階調將比背景來得更暗沉，換言之，若要讓主體曝光正常，背景區域肯定會過曝；除非你可替主體加（補）光、或利用後製修復，或以多重曝光拍攝、改變構圖，甚至是選擇放棄黝黑主體的細節表現，改以強調亮調的背景細節。從某種意義上來說，本類型和第 8 類型雷同，但仍有 1 個重要的認知差異，那就是：比起亮部剪裁而產生的一片死白，我們一般較能接受暗部曝光不足的情況 —— 這是因為若遇到主體比背景暗的情況時，並不代表一定要遷就這種狀況，反而可以借此創造出特有的風格。

這裡的重點是指 "一般" 狀況，事實上，曝光過度還是可以利用明調 (High Key) 的處理方式，營造另一種特殊的效果，我們會在第 4 章深入探討這個主題。

主體比背景暗的景象發生機率，僅次於『動態範圍過大：中間調』的影像，因為在戶外攝影時，通常都會將明亮的天空納入框景之中，因而產生被攝主體背光的現象。

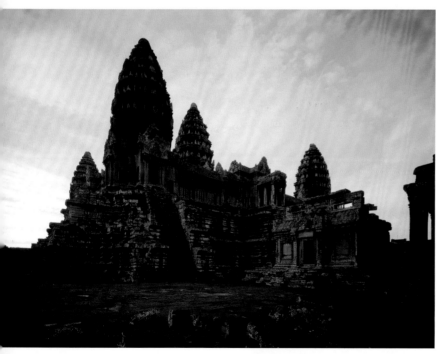

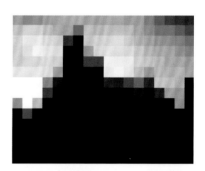

47%

20%

整體影像

僅主殿佛塔

▶ 剪影

這是張典型的剪影案例 (更多說明請參見 4-16 節), 影像中僅用輪廓勾勒出景物的造型、動作、姿勢與神態, 細節則盡可忽略; 在拍攝這類的影像時, 一切皆以亮部的曝光為主, 因此輕易化解了動態範圍過大的曝光問題。

在拍攝這張緬甸的建築工人將水向外潑灑的景象時, 剛開始我還對以剪影詮釋的效果有所遲疑 —— 因為主體的上半身有部分細節還可辨認, 但下半身則沒入黑影中, 腳部跟黑暗的背景已混雜在一起, 背景的樹影也有點模糊; 儘管如此, 這樣的畫面構圖還是很吸引人, 我事先就定位, 做好一切準備, 就等待女子伸出臂膀將水潑出去的那一剎那, 拍攝這樣的照片通常只有一次機會, 所以曝光就得事先設定好。我用相機內的智能測光模式測光, 補償曝光加光 1 級, 為求保險起見, 也以包圍曝光的方式連續拍攝了好幾張照片。從左邊的色階分佈圖中可得知, 整體的亮度約在 28%。

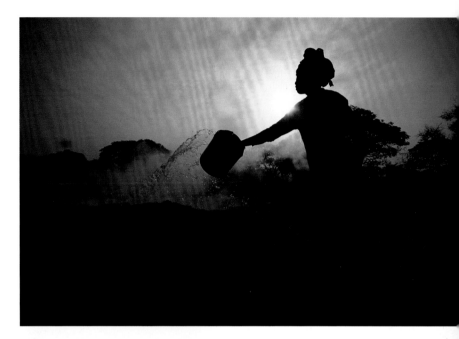

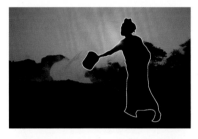 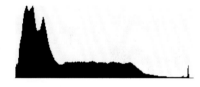

◀ 陰影下的佛塔 vs. 明亮的天空

本頁範例與第 7 類型中的照片, 都是在吳哥窟的主殿所拍攝的, 只不過拍攝的角度和天候狀況有所不同。這張照片是在雨季的清晨所拍攝的, 我對著天空拍攝, 而且只拍了一張照片, 隔天就用 HDRI 和曝光混合模式做後製處理。我也可以用不同曝光設定組合的方式, 連續拍攝 2~3 張照片, 但很慶幸的是, 這次我一試就成功。主體因背光而產生陰鬱的氣氛, 佈滿青苔的地衣使古蹟更顯憂暗, 我決定將曝光調降 2 級, 讓主體陷入陰霾中正是我想要的效果。測光則採用手持測光表的反射式模式, 這種測光模式相當於相機內建的中央區域測光。降低曝光量後, 亮部的細節更能顯現, 雲層從高塔後方散佈開來, 突顯了天空的層次和質感。因為用廣角鏡 (21mm) 拍攝的關係, 畫面的四周出現些許的暗角, 但這總比為此失去天空的層次好多了。

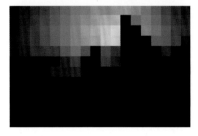

28%

9%

第 11 類型：重點摘要

在關鍵階調比背景或周邊還暗時, 可以中間調進行曝光, 或是以剪影的方式表現; 圖中的這張照片就是以剪影來表現人物的姿態, 至於黑影中的細節則可忽略。

圖中的這張早市的魚販, 構圖方式是典型的高水平線影像, 因為主體在前, 明亮天空勢必會納入框景中, 所以亮部剪裁是無可避免的。早晨的陽光照耀著人聲鼎沸的早市, 交易熱絡的市場, 呈現一片欣欣向榮的景象, 主體因逆光的關係而產生些許的耀光 (參見 4-11 節), 而這正是我想要的效果 —— 兩位正在交易的女人, 因背光而產生些許的陰影, 太陽

的反射則點亮了新鮮肥美的魚貨, 像這類的場景要以曝光稍微不足的方式, 才能烘托出熱鬧的氛圍。我設定曝光不足 1/2 級, 以中央重點模式測光 (這樣測光時, 就會自動避開天空過曝的部分) ; 構圖上, 我刻意縮小天空的範圍, 讓視覺能自動聚焦在主體上。

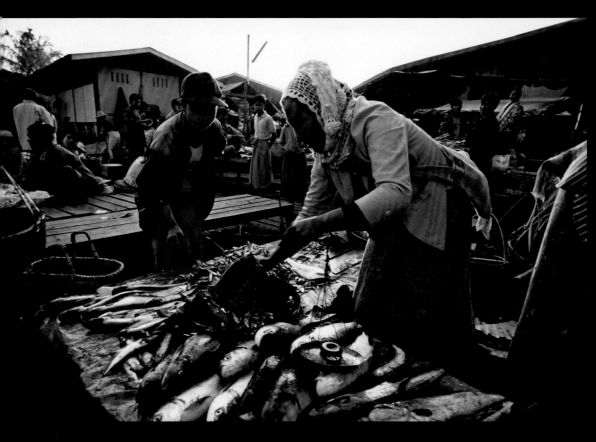

60%

35%

整體影像

排除天空

➤ 棚光下的書冊

這是在棚內拍攝英國國王 1806 年所頒佈的土地調查清冊，我以 2 本交疊的清冊做為前景，攤開的書頁為背景，這是拍攝書籍類產品典型的構圖方式。因為在棚內拍攝的關係，所有的光線強弱、景物陳列都在控制中，影像動態範圍也在掌控之內。然而，我想達成以下 2 個目標，而它們會使階調的範圍加大：一是希望書本的內頁有強烈的對比，才不會讓原本就 "平板" 的畫面變得更平板；其次是要把背景中較暗的部分變得更白、更亮。

我將書冊置於透明的壓克力板上，利用壓克力板加燈箱的方式打亮書頁，並在背景製造出淡淡的光影漸層效果，此外，我想要製造 1 個純白的背景以襯托主體。我的設定是：書冊呈 50% 中間調，以閃光燈附入射式模式測光，整體影像的亮度則約在 65%。

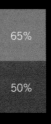

65%

50%

12 動態範圍過大：小範圍暗部 vs. 明亮背景

最後這種光線條件的特性是：主體範圍很小而且比周圍的景物明顯偏暗，與之前情境模式不同的是，偏暗的主體只占畫面一小部分，因此背景主導了曝光的設定；另 1 個需考量的因素是，偏暗的主體是否該調亮以呈現更多的細節，但若主體的範圍實在太小，就不在考量之列。

第 12 類型：重點摘要

因為主體的範圍很小，所以有時會以接近剪影的方式呈現，在這類型的影像中，背景常會反客為主，此外，有時還是有必要適時呈現主體暗部的細節、紋理、表情、或內容。

▶ 雙主體

這是在中國福建省古老宗祠的巷弄間所拍攝的，畫面中有 2 個主體：一個是背著扁擔的老婦人，另一個則是刻有動物浮雕的石板路。剛開始我以動物浮雕的石板路為主，但是當挑著扁擔的老婦人逐漸走近時，我馬上決定以老婦人為焦點，再將視線從老婦人引導到石板路上。因為老婦人正向鏡頭走來，視線的焦點會先落在老婦人身上，而且她的色調剛好和周圍的景物呈高對比。此外，因背光的關係，老婦人佝僂的身影已呈現近似剪影的色調，因此動物浮雕的石板路也躍然成為另 1 個主體——這類景象的曝光必須高於平均值，才能使 2 個主體相得益彰，我用相機的智能測光模式進行測光，並加 1/3 級的正曝光補償。

14%	
56%	**全部範圍**
58%	**僅人物範圍**

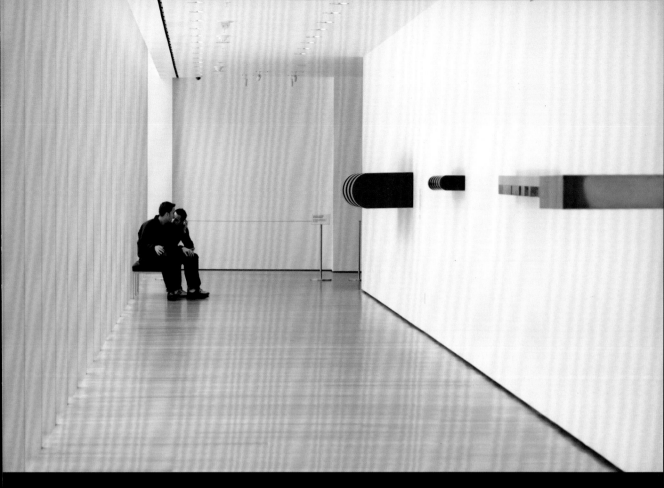

▼ 紐約現代美術館

這張是在紐約現代美術館 (MOMA, Museum Of Modern Art) 所拍攝的,畫面中坐在椅子上的兩名黑衣男子,與白牆上鮮艷的藝術品,呈現出有趣的三角幾何構圖。理論上,應該以男子的膚色做為測光的依據,但他們實在小到無法測量,所以最快、最實際的方法,就是直接提高曝光值、將光圈加大。因為大面積的白牆和天花板占據了大部分的畫面,根據經驗法則,將曝光補償提高約 1 1/2 級,就能呈現出純淨明亮、對比鮮明的影像。

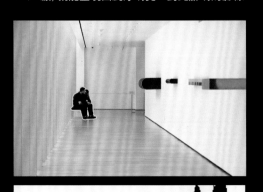

82%

20%

82%

全部範圍

僅人物範圍

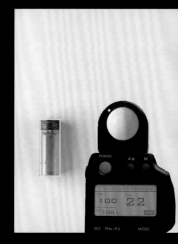

88%

65%

全部影像

▲ 淺白的陰影

這是在棚內拍攝的玻璃顏料瓶，大面積留白的構圖方式，讓視覺更聚焦。光線從左方照射在小玻璃瓶上，在小玻璃瓶右邊形成陰影，但周圍反射的光線則淡化了陰影。小玻璃瓶的顏色和光澤成了表現的重點，經過一連串的拍攝和試驗，最後才選出了這張照片。在拍攝前，記得先用標準色版做色彩校正，以確保後續影像後製處理時的準確性。手持入射式測光表是最好的測光模式，如色階分佈圖所示，小玻璃瓶的亮度呈 65%，而其餘的部分，只要保持一片純白的背景即可。

僅顏料瓶身

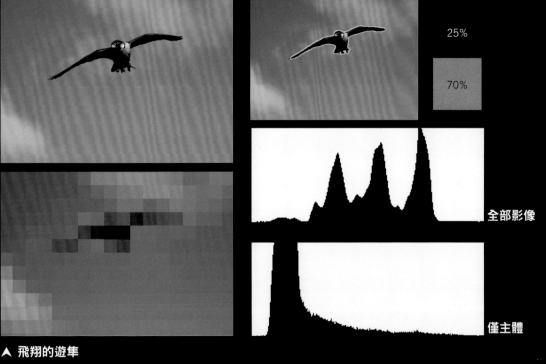

25%

70%

全部影像

僅主體

▲ 飛翔的遊隼

最捉摸不定的曝光情境, 莫過於天上飛的東西, 像是飛機或飛鳥, 這種畫面看起來直接又單純, 但也最變幻莫測, 所以在構圖時最好先預留空間, 以應付諸多的不確定性。在這類的場景中, 天空成為主宰曝光的依據, 但你卻毫無掌控的能力。我拍攝到的這 2 張遊隼的照片, 它們的色調都與背景呈現極大的對比, 尤其那張飛翔在白雲之間的遊隼, 因為我只用 180mm 焦段的鏡頭拍攝, 所以遊隼顯得非常渺小; 事實上, 如果這張照片登在雜誌上的話, 經過放大和裁剪後, 就能呈現出我所要的大小。

但在實際拍攝時, 測光的困難度大大的提高, 因為天空雲彩的變化瞬息萬變, 所以我決定以追蹤遊隼為主。像拍攝這種快速移動的物體時, 就必需事先預測背景的色調, 並隨時依情況迅速改變曝光的設定。根據我的經驗, 藍天需加光 1 級, 白雲要加光 2 級; 但是我的手指可不像吉他手那樣靈活, 可以在如此變化快速的環境中, 同時在補償曝光、測光等功做迅速切換, 所以改以手動模式是應付此種場景的最佳選擇 —— 當然, 使用有自動補償曝光功能的相機, 也會大幅提升成功的機率。

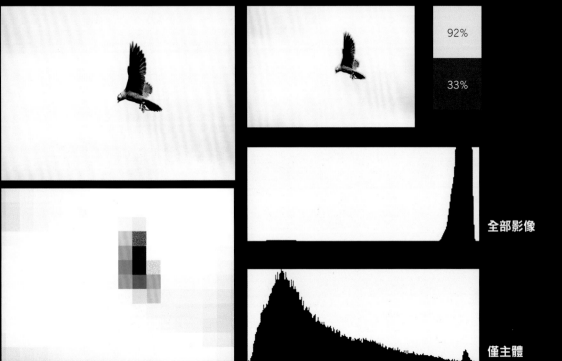

92%

33%

全部影像

僅主體

CHAPTER 4
創作風格

在本書的最後 2 個章節中, 我們將會深入探討如何運用不同的曝光情境, 創造出屬於個人風格的影像。在這之前, 你必須先瞭解影像、相機與動態範圍之間的關係, 學會正確的曝光技巧, 還要定訂主體和主調。練就了基本功之後, 就可以將之前學到的技巧融會貫通、精益求精、發揮創作力。之前在 2-12 節中探討過所謂正確曝光的客觀認定, 但若曝光模式只有一種標準, 作品就會顯得平淡無奇。雖然標準的曝光方式較為大眾所接受, 但是好的攝影者會懂得如何展現自我風格, 塑造出獨一無二、讓人眼睛為之一亮的作品。

其實攝影的表現沒有一定的規則, 你應該把自己當成一位藝術家, 就算不是每個人都會認同你的作品, 也應該勇敢的表達自己的想法。除非你將攝影當做一門生意來經營, 那就必須迎合一般大眾的品味, 拍出大部分人認為所謂 "正常" 的影像; 然而, 這樣就會淪為單調無趣、缺乏風格的影像。有創意的影像必須具備多項元素, 當然, 曝光的運用也是成功的關鍵。

總之, 每一個人在面臨不同的情境時, 都應該有一套屬於自己的曝光模式, 這種模式應該要同時滿足技術和創意上的需求, 縱使最後的結果會因人而異, 但重點是如何達到目的, 呈現出你所要的影像效果。

營造氛圍 | MOOD, NOT INFORMATION

在之前的幾個章節中，我們看到所謂**完美曝光**，多以中間階調為主，主體的細節清晰分明、影像的訊息也能完整的傳達，一切均符合大眾預期正常的影像。

然而，這種定律並不適用於所有的影像，因為攝影不是只有記錄影像而已，若你不想墨守成規，懂得用自己的方式詮釋影像，攝影就會變得精彩有趣多了！就像用自己的視野、構圖、或曝光方式來建構主體，或用自己獨到的方式來詮釋光影的分佈和明暗對比的表現。其實只要做一些小小的改變，就會呈現出截然不同，甚至令人驚豔的影像。

以本單元的照片為例，它們雖然不是人人都欣賞的作品，但我自認已將影像的詮釋、訊息的傳達、與意識形態發揮到極致；尤其是右頁的那張拱門石照片，影像已陷入一片漆黑，大部分的景物幾乎已無法辨認，這已超乎我們一般所謂正常影像的範圍了。

拍攝剪影 (參見 4-40 頁) 時有個實用的小技巧，那就是將光圈縮到最小 (如 f22) 時按下景深預觀鈕，以觀察剪影的曝光是否得宜。

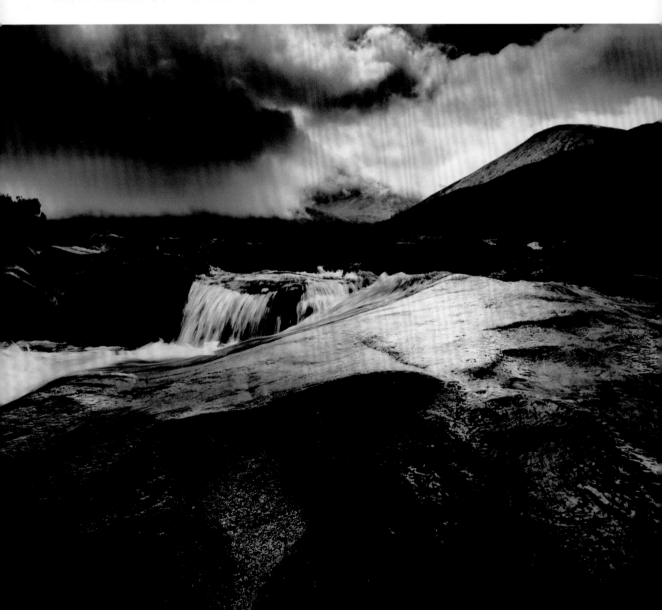

◄ 拱門石

一座遺世獨立的拱門石矗立在美國猶他州的國家公園, 晦暗不明的天空與拱門產生極大的對比, 即將沒入地平線的日光僅勾勒出拱門的輪廓。我改變相機的位置, 避開直射的陽光, 將太陽藏在拱門之後, 營造出剪影的影像。我發現超現實的表現方式, 更能加深影像的戲劇性, 所以我刻意以曝光不足的方式, 僅保留拱門的輪廓, 讓其它的景物融入深黑的背景當中, 而天空的顏色則更顯湛藍。

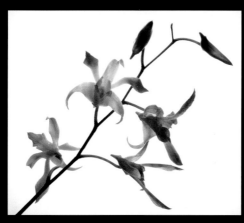

正確曝光

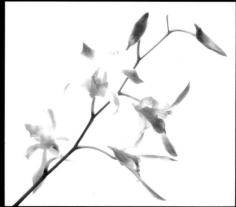

刻意 "過曝"

◄ 戲劇化的黑白影像

黑白影像是最能直接傳達情緒和氛圍的方式, 因為它已去除了色彩的元素, 所以更能展現影像的階調與層次。這是在蘇格蘭西岸赫布里群島中的斯凱島瀑布所拍攝的, 我刻意降低曝光, 讓岸邊的礁石更顯深沉黑暗, 同時也拉大了雲層的層次對比。事實上, 實景並沒有這張作品那麼豐富有層次, 也沒有那麼戲劇化 (實景是非常 "平淡" 的) —— 由此可見, 曝光是詮釋影像最好的工具。

▲ 走極端的曝光法

我以背光源的方式在棚內拍攝蘭花綻放的姿態, 一張是正常曝光, 另一張則透過精心安排的打光方式, 刻意塑造曝光過度的影像。我透過乳白色透明的壓克力板, 從板子後方對著相機的方向打光, 這種打光方式讓蘭花的外緣因強光產生了模糊的影像, 另外我也使用黑卡以減少光斑的產生。左邊的那張因無亮部裁剪的問題, 所以我依測得的平均值又提高了 2 級曝光; 另一張 (右圖) 則提高了 3 級曝光量, 形成曝光過度的現象 —— 或許我該謹慎使用『曝光過度』一詞, 以免誤導曝光的結果。

對大多數人而言, 右圖看起來像是異常的影像, 但我個人卻非常喜歡這樣的詮釋方式, 因為它加強化了色彩的亮度以及花朵的姿態, 此外因過曝的關係, 而顯現出更多的紋理細節, 展現出盛開花朵的生命力。

個性化曝光 | PERSONALIZED EXPOSURE

延續前面的主題,若要塑造獨樹一幟的影像,就必須跨愈傳統的藩籬,所有的組合設定都需配合主體、情境、且因地制宜,如此才能創造出具有創作風格的特殊影像。有些攝影師甚至是以極暗或極亮的攝影風格而聞名,像是我個人非常崇拜的戰地攝影師 —— 唐·麥克林 (Don McCullin),他後來也轉而拍攝一些自稱為較 "平和" 的風景照;另外,在 60 年代以時尚攝影聞名的法蘭克·胡瓦 (Frank Horvat) 曾在訪談中提到:「我最愛在薄暮時分拍攝風景,總是忍不住一再降低曝光量,因為我偏好深沉黑暗的影像,更愛在有風有雨的情境之下拍照,即使冒著淋濕相機的風險也在所不惜... 」。所以,影像的明暗完全是取決於個人的喜好、品味、及審美觀,你無需多做解釋,但重點是身為一個攝影師,你必須要對影像的詮釋有所定見。

▼ 暴風雨前夕

破曉時分,我在巴基斯坦西北方與阿富汗交界的山丘上,由高處俯看邊界的村落,這是我應邀為**時代生活雜誌**所拍攝的照片。事實上,在這之前同樣的場景已拍了好幾回,但大部分的日子都是晴朗無雲、乾燥炎熱的天氣。然而這一天卻烏雲密佈,暴風雨即將來臨,我心中暗自竊喜,立刻興奮的登上山頂,拍下了這張傑作。我的任務是拍攝生活在阿富汗邊境族人,需要更戲劇化、更強烈的表現方式,因此這張照片更能適切的彰顯這個主題,貧瘠的荒地、陰霾的天空正是邊境風景的最佳的寫照。我決定以天空為主來突顯烏雲的層次,黎明微亮的天光,隱隱透露出山腳下的村落,更能醞釀山雨欲來的情境,營造出晦暗不明的氣氛。

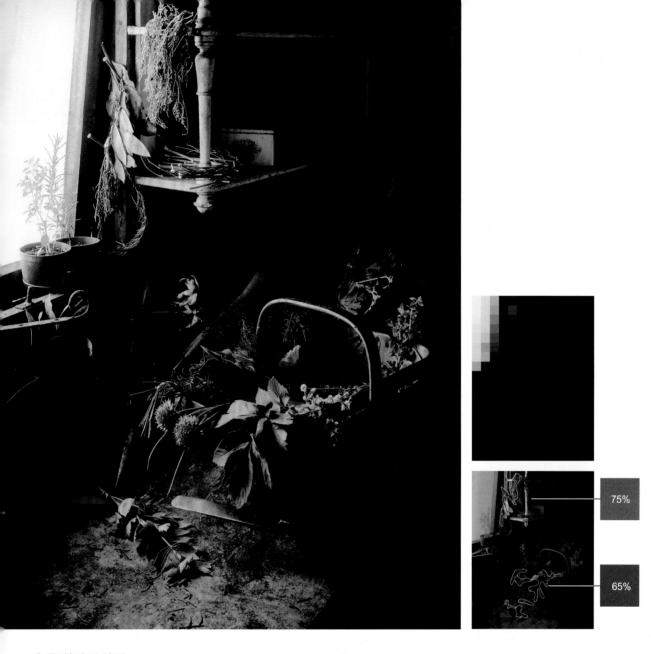

75%

65%

▲ 氛圍營造的練習

這是在鄉村的花棚小屋內所拍攝的，翠綠的香草和鮮豔的小花是展現的重點，我需將主體（鮮花、乾燥花、和枝葉）與製造氛圍的元素（平靜的鄉村生活、陰暗的角落、和老舊棚架）重新排列組合。自然光是最好的採光方式，所以窗戶也須納入框景當中（做為營造氣氛之用）；我把花草安置在窗邊，以接受自然光的洗禮，如此花影扶疏的景象就能展露無疑，換句話說，懂得如何利用光影的分佈，並巧妙的安排構圖是成功的關鍵。為了塑造出繽紛花草的氛圍，我刻意讓窗外的景物呈現一片白，這有別於一般顯現窗外景物的表現方式。

為了營造出我想要的氛圍，我在窗外貼上描圖紙，並對著窗戶打了一盞 1,600 焦耳的裸燈，藉此模擬出陰天的日光，畫面的右邊則用白色的反光板打亮角落的陰影，以帶出更多的細節。右圖中標示出光線照射的方向和兩個主體擺放的位置：一個是散佈在籃中的花草，另一個則是吊倒掛在窗邊的乾燥花。事實上兩個主體的亮度是相當接近的，一個比平均值稍暗，另一個則比平均值稍亮。我使用手持入射式測光表測光，光圈定在 f16（已經依測得的曝光值減光 1/3 級），感光度設定在 ISO 200。

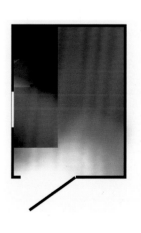

印象色調 | MEMORY TONES

大部分人對顏色都有先入為主的印象，人們對色彩的變化是很敏銳的，也會下意識的不斷複製熟悉的顏色。然而，對於色調的印象卻很少被提及，但它們形成的原理是相同的。大部分的景物或表面的色調看起來都非常類似，最常見的例子就是膚色，其實膚色的深淺明暗有非常大的差異。事實上，我們很難分辨顏色和色調到底有什麼不同，在接下來的單元中，將為您剖析曝光、亮度對色彩的感觀認知帶來的變化和影響。若是黑白影像，色調的判別就變得輕而易舉，但是要判斷階調的明暗層次就難得多了。

膚色的呈現應該是最受爭議的話題之一，尤其是臉部的色調，是主導人們視覺感觀的主要關鍵，但這也會因種族、社會、價值觀等因素而有極大的差異。就像有些人喜歡沐浴在陽光下，拼命做日光浴想把皮膚曬成健康的小麥膚色，有些人就戴帽子、撐陽傘、拼命的防曬，就為擁有白晰的肌膚，因此膚色的深淺就取決於個人的認知和社會

的觀感。這就是為什麼我將這個主題歸類在**創作風格**中，而不是**攝影技巧**。

綠色的蔬菜、綠草、和綠葉也是色調表現中受爭議的主題之一，與膚色不同的是，大多數的人會傾向接受飽和度較高的綠色；有強烈「綠色感覺」的畫面亮度都會比平均值高一點，那是因為人類的視覺系統 (HVS) 對綠色及黃色光波接受力較強；但過淺的綠色，尤其是草地，還是比較會被排斥，此外，大部分的人也不喜歡顏色太深的綠葉，但這一切也要視個人的喜好而定。

天空的色調也是另一個違背自然現象的例子，如同綠色植物一樣，人們也傾向天空應是比實際上看起來更鮮豔、更飽和。因此即使違反自然現象，底片或是相機廠商還是絞盡腦汁不斷的加強飽和度的功能，以迎合大眾的口味和需求 —— 總之，若要表現出蔚藍的天空，就得降低曝光量，才能拍出藍天的感覺。

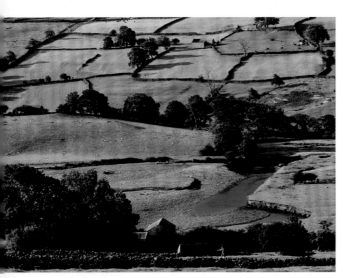

▲ 綠色調

在一片盡是綠色的場景中，它的層次和多樣性已超出一般人的想像，就像這張在英格蘭東北方的約克郡 (Yorkshire) 所拍攝的景象，山谷中呈現出各種不同階調層次的綠色。事實上，照片中的綠色看起來都頗為類似，那是因為大部分的人都偏好「草綠色」的色調 —— 換句話說，大家都比較喜歡看到鮮豔明亮的綠色。

天空的平均亮度值 166

天空的平均亮度值 160

◀ 藍天一定 "藍"？

到底天空該多藍呢？答案是，大部分人都偏好比較藍 (飽和度高) 的藍天，而左側這 2 張照片中或許會與直覺相反 —— 較飽和的藍天，亮度值其實是比較低的。

◄ 膚色

在主觀認知上, 人們對膚色的變化是非常敏感的, 事實上, 我們對膚色調整的彈性比想像中小的多。以本頁的白人小女孩為例, 中間調的影像看起來恰到好處, 但只要上下調整 2/3 級曝光, 膚色看起來就會怪怪的。如果只檢視臉部的肌膚, 就會發現從最亮到最暗有 2 級光圈的差距。所謂正常的中間調照片, 亮度階調約 67%。因視覺會自動調整臉上的光影明暗, 換句話說, 我們會認為皮膚上的亮度是差不多的, 僅有**照度**的不同 (參見 2-2 節)。大致上來說, 白人的皮膚亮度約在 60% ~ 70%, 曝光時加光 1 級會得到更好的效果, 其它的膚色則需依狀況做加減光的調整。

較暗

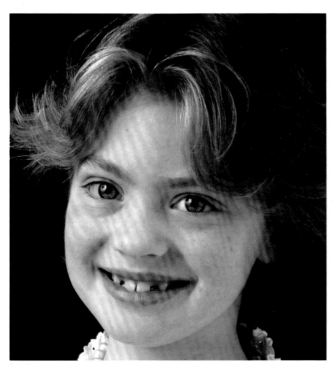

較亮

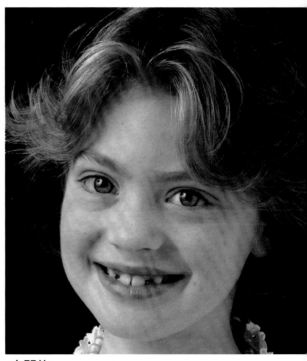

中間值

構想 | ENVISION

這裡所謂的『構想』一詞,是為了避免與攝影大師安瑟‧亞當斯 (Ansel Adams) 的**分區系統** (Zone System) 混淆在一起。在曝光的決策過程中,你必須對影像要有想像力,這是創作力的泉源,也是決定作品成敗的關鍵之一。

對許多攝影者而言,這個概念並不陌生 —— 它是取自於**分區系統**中的第 1 個步驟,然而**分區系統**較適合拍攝風景或建築物,因為使用**分區系統**拍照時,需有足夠的時間站在景物前仔細推敲曝光的設定,並運用想像力模擬如何拍出讓眾人都能接受的作品,對於那些將拍照視為家常便飯的攝影師,這個方法也很受用。

如果是拍攝即時影像,就無法採用這麼複雜的方式,所以在拍照前就得運用想像力建構出整體影像。以本頁的照片為例,光線在拍照的同時也不停的變換,在拍攝日出、日落,或是變化多端的雲彩時,都會面臨類似的情境。

其實要將構想中的畫面,轉換為符合相機動態範圍內的影像,中間的確有很大的落差。人類視覺系統 (HVS) 運作的速度非常快,當眼球在轉動時,就會對眼前的景物做快速掃描,視覺系統也會同步建構出整體影像

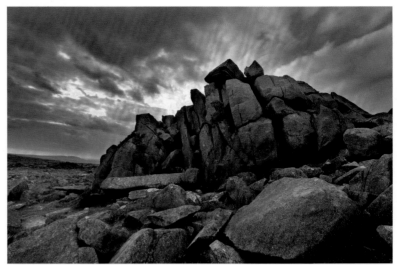

模擬人眼所見的景象

的概要輪廓;由於眼睛會從最暗到最亮全部 "掃" 過一遍,因此每一處細節都盡收眼裡,通常眼球在幾百毫秒內停留在一處完成取像後,便會自動移到別處取像,因此視覺系統會接受到全幅影像的動態範圍。

人類視覺系統還有另外一個特性,那就是**亮度恆定** —— 亦即當眼睛在接收物體表面的反射光時,即使光線改變,視覺系統也會自動調節,而將之視為光亮一致的影像。舉實際的案例來說,這意味著我們無法在黃昏時分注意到微弱光線的變化,如果你想在傍晚的 1、2 個小時中,構想出你要的場景,這就是你要克服的地方。

以下的建議有助於運用想像力的方式來建構影像:

地平線區域

1. 學著降低視覺對極暗和極亮細節的敏感度,因為感光元件的寬容度沒有人類視覺系統那麼高。

2. 試著在拍照前想像正常或平均曝光的影像是什麼模樣。

3. 運用想像力建構出整體影像。

4. 試著在不同光線的條件下觀察影像的變化,或是改變拍攝日光的角度,或在可掌控的範圍內改變光源。

在接下來的個案中,我們將說明如何把上述的方法運用在實際場景中。

ISO 200, 光圈 f22, 快門 1/4 秒

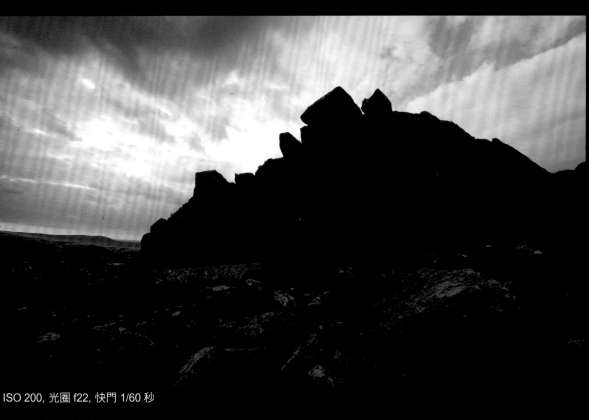

ISO 200, 光圈 f22, 快門 1/60 秒

▲ 克服人眼與拍攝間的差異

如果拍攝的結果未如預期，你可能是忽略了感光元件有限的動態範圍，想要將看到的影像，完完全全的複製出來是不可能的事，所以必須事先透過練習，學習感受眼睛與感光元件截取影像時的差異。以前頁的照片為例，這是在英國威爾斯山所拍攝的，夕陽西下、天空放射的雲彩勾勒出壯麗的景象；由於天空和地面的反差極大，單拍一張照片是

無法重現原貌的。我們之所以可看到全景，那是因為眼睛已自動調節天空、石塊，以及地平線交界處不同區域的亮度。我拍了一組不同曝光設定的照片來還原原始影像，上面這 2 張照片的曝光僅相差 2 級，卻呈現出截然不同的面貌。

原始曝光

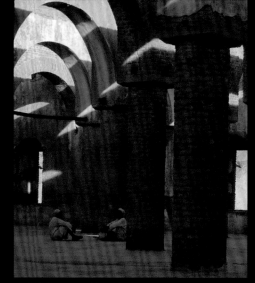

自動調整 (Raw 檔軟體)

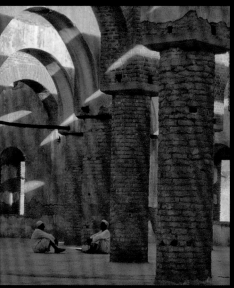

暗部補光 (Raw 檔軟體)

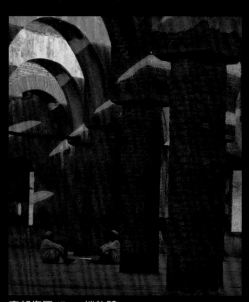

亮部復原 (Raw 檔軟體)

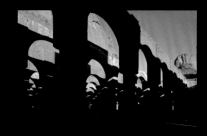

▲ 你想怎樣呈現？

有很多改變曝光的方式可以變化影像，如圖中的這座位於蘇丹東方的清真寺，由於現場反差很大，曝光裁剪是需避免的問題。我想要引導視線慢慢將焦點移到坐在地上的兩個男子，利用人物和建築物大小對比的方式，展現宏偉的拱形建築。我用 Raw 檔轉換程式做了幾個不同的版本，上面

4 張照片中的左下圖是用**補光**選項調亮陰影細節，右下圖則是再加上亮部**復原**的功能；我的目地是要引導人們的視線，從高反差的拱形廊柱，慢慢移到坐在地上的男子。最後的結論是，將地板的亮度設定在 25%，就能達到我要的效果。

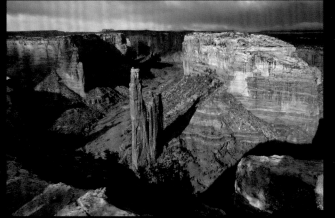

ISO 64, 光圈 f8, 快門 1/30秒

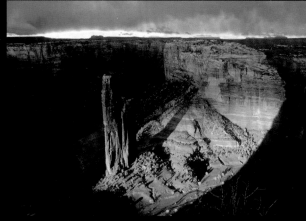

ISO 64, 光圈 f9, 快門 1/30秒

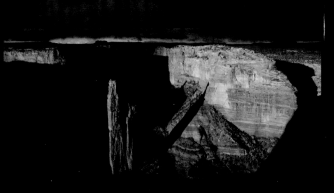

ISO 64, 光圈 f11, 快門 1/30秒

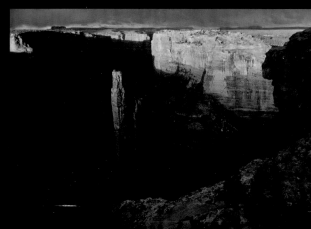

ISO 64, 光圈 f11, 快門 1/30秒

▲ 預測光線

以下的方式不僅適用於曝光設定、營造氣氛、也可以運用在構圖的技巧上。以本頁的照片為例,傍晚的光影變幻莫測,陽光乍現卻又稍縱即逝,我必須抓住拍照的時機,並為這些變數預做準備,對曝光的設定也需胸有成竹。

我預測光線移動的方向,應該會在蜘蛛岩 (Spider Rock) 的後方形成又深又黑的陰影,為了要突顯畫面中高聳瘦長的石柱,所以得避免它被陰影所遮蔽 —— 這時候有一片雲層飄來,遮蔽陽光約半個小時,此時我也只能靜靜的等待;突然間雲層散開,金黃色的陽光露出臉來 (如左上圖),夕陽即將西沉、低地的雲層若隱若現,也消減了照耀在蜘蛛岩上的強光,雖然這不是我想要的效果,但還是搶拍了幾張照片。

約莫過了 15 分鐘,陽光照射的角度更斜、光影的反差也更大,最後山谷大部分的景物都沒入陰影中 (如右下圖) —— 如同我在 2-16 節中所提到,雖然陽光的強度逐漸增加,但我對曝光的設定已心理有譜了!我不斷對著峭壁的亮面測光,並提高曝光提高 1 1/3 級 (這是我早就決定好的了)。

從最後這一張可以看到,雖然陽光未被雲層遮蔽,但已逐漸在消逝當中;或許你注意到我改變了相機的構圖位置,這讓光影的分佈也隨之改變 —— 我後退幾步,好讓前景露出更多的岩石,也使畫面的左下方陷入深黑的陰影中。

分區系統 | THE ZONE SYSTEM

分區系統 (The Zone System) 曾不被重視、而幾乎成了歷史名詞, 但隨著探討曝光技法和黑白攝影的輸出要求, 現在已成了廣被推崇的 "顯學" (譯註:故常稱之為 "分區曝光法")。

然而, 它對數位攝影、甚至對拍攝的顏色有何關聯?這問題可能無從答起, 至少**分區系統**最初並不是用來做這樣的解釋。然而, 許多人都相信這一套理論, 甚至還有基於『分區』概念而開發出來的工具軟體 － LightZone, 這也就是為何我會提到它的原因;當然, **分區系統**是解決基本攝影過程中闕漏不足的方案之一, 但我相信:這些『不足之處』同樣可以不同的方式, 用數位後製來解決。這倒不是說你會常讀到這些『分區系統愛好者』的高論, 而是擔心一些錯誤的觀念, 讓你拿這些舊技術來套用目前的數位環境。

但**分區系統**中的核心概念, 即將整個場景的階調劃分為 10 個『區』 (也有人提出 9 區或 11 區等變化), 對目前的數位處理仍然深具價值, 想透過**分區系統**拍攝, 需採行以下 3 個步驟:

- 第 1 步, 先在心中預想出一個畫面, 並建構這張照片最終想呈現的亮度和對比。

- 第 2 步為**配置** (Placement), 這意味著當你決定了場景中的各個階調時, 也就配置了對應的『區』 － 亦即設定了一個亮度等級 (Level);當你把某階調**配置**為某區後, 場景的其它階調自然就成了另外一區。

- 第 3 步驟, 則是藉由改變曝光和成像等組合 (實際上就是對比度的控制), 調整每一區的階調到正確亮度上。

在以往傳統的黑白顯像過程中, 可能會為了縮短顯影所需時間, 而利用提高影像亮度、再增加對比度的方式達成;但顯然地, 這已經無法適用於目前的數位時代 ── 特別是數位影像必須避免高光剪裁, 否則亮部細節將無法挽回!當然, **分區系統**還是有它的價值所在, 像將畫面分為 10 個區、再分析每一區域的影像, 就不失為一個實用的好方法。

第 0 區
色階全黑, RGB 值 (0, 0, 0), 完全無細節。

第 I 區
近乎全黑, 深色陰影, 沒有很明顯的細節。

第 II 區
恰能分辨出細節的陰影區, 但仍只是隱約可見。

第 III 區
紋理陰影區, 也是許多場景或影像的關鍵區域;影像細節和紋理清晰可見, 如深色的針織物或布紋皺摺。

第 IV 區
典型的陰影區, 像是位於暗處的樹葉、建築物、或自然景物。

第 V 區
中間調, 或俗稱的中間值、中性灰、18% 灰卡等, 是最關鍵的階調, 像較深的膚色或陽光照射下的葉子等。

第 VI 區
一般白種人的膚色, 多雲的天氣, 或是日照場景下 (雪中) 的影子。

第 VII 區
紋理亮部區, 如蒼白的皮膚、亮色調和明亮邊緣、黃色、粉紅色等較亮的色調。

第 VIII 區
最後可辨識的紋理區, 屬於亮白色階調。

第 IX 區
色階全白, RGB 值 (255, 255, 255), 只允許出現在高反光的亮部表現。

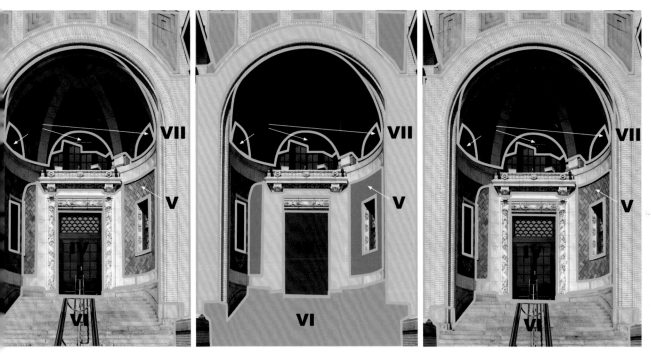

| 最初顏色 | 配置對應的區域 | 灰階轉換 |

▲ 指派『區』域

在做分區時應以大範圍區域為主, 小範圍區域因對曝光的影響不大, 因此不必細分。以這張陽光普照的門廊建築物為例, 大致上可分為 6 個不同階調, 要劃分這些區域需花點時間做判斷, 若你採用原始的**分區系統**法, 就要以每一區一級光圈的級距重新劃分曝光區域。在此我採用較簡單的方法, 將第 III 區圓頂內的陰影納入同一區, 還有將第 VII 區門廊上較亮的區域也劃入同一區；事實上, 如果用 Raw 檔拍攝, 調整影像會比**分區系統**更有彈性。此外, 也請注意彩色和黑白之間的差異 —— 顏色可能讓劃分工作變得更複雜。

▼ 各區與亮度的關係

下圖是一個相當實用的參考表, 它將所有 10 區和影像階調、亮度 (%) 和反射率 (%) 對應到同一個比例上, 好方便量測；每區之間代表相差 1 級光圈級數, 但愈接近左右兩端, 這樣的關係就愈不精準。色階圖的 "形狀" 是示意用的, 明暗層次則從左邊緣的最暗點到右邊緣的最亮點；其中, 18% 反射率 (也就是標準攝影灰卡) 為中間調的位置, 但一般內建於相機的測光表平均都略低個 1/2 級, 也就是大約 12% 左右 (詳見 2-14 節)。

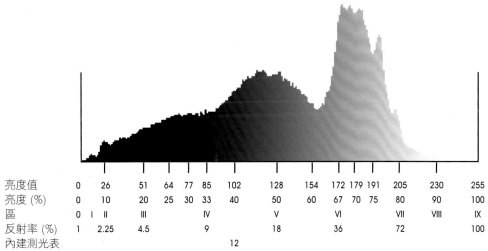

亮度值	0	26	51	64	77	85	102	128	154	172	179	191	205	230	255
亮度 (%)	0	10	20	25	30	33	40	50	60	67	70	75	80	90	100
區	0	I	II	III		IV		V		VI			VII	VIII	IX
反射率 (%)	1	2.25	4.5		9			18		36			72		100
內建測光表						12									

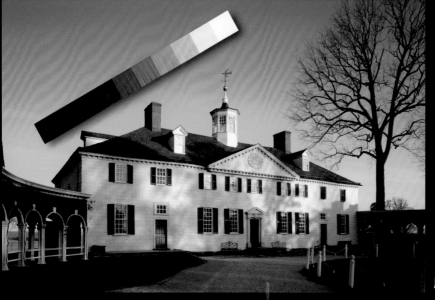

原始色彩

重製參考表

這是很重要的一點：請不要照字面解釋、將每個『區』都硬指派給某個色調！影像的階調其實是平順連續的, 區分它只是為了方便解釋起見, 如第 III 區 (紋理暗部區) 色調的亮度約在 25%、最高則不超過 40%。

有些慣用分區系統的使用者會偏好**分區參考表**上有明顯可區隔的色塊, 這在灰階影像上可更容易地判斷黑白層次；但真實的世界是彩色的, 所以也有一種分區參考表, 上面包含了明暗不同的所有顏色。

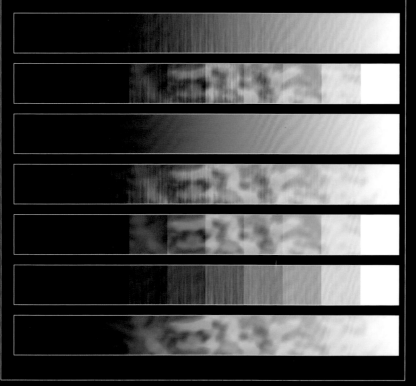

◀ **標示分區的詳細步驟**

在傳統分區系統的作法, 首先你得做一張你自己的分區參考表, 然後將它放在你所拍攝的場景前面 —— 在此, 我用一張位於美國維吉尼亞州的弗農山莊 (Mount Vernon) 照片來模擬。接下來, 邊移動手上的參考表, 邊與場景的階調進行比對, 並標示相符合的分區：

由於參考表是用列印的, 故對應階調範圍的準確度, 主要取決於印表機的能力。

· 第 VII 區與山牆、陰影下建築物白色的立面是符合的。

· 第 VIII 區與陽光照耀下建築物白色的立面是一致的。

· 雖然第 V 區與前方的石子路並不完全相同, 但因為不是主體區域, 所以不需太在意。

· 第 IV 區與屋頂的磚瓦是相同的, 但這裡要特別注意：紅色在數位轉換下, 將會有不同的階調。

· 第 III 區與拱形廊柱的陰影是符合的。

請注意彩色與黑白影像間的觀看差異, 這部分將於後文中再另行說明。

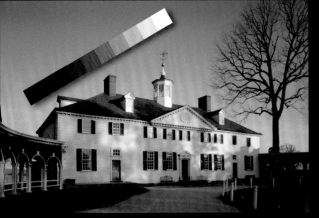

原始色彩（黑白）

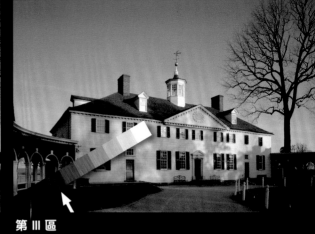

第 III 區

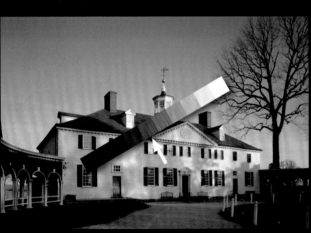

第 IV 區

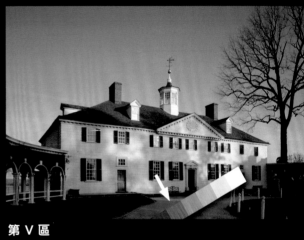

第 V 區

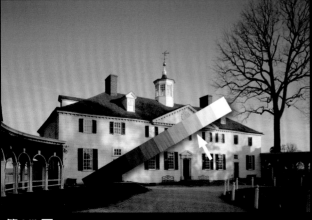

第 VII 區

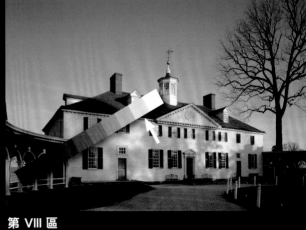

第 VIII 區

分區的意涵 | WHAT ZONE MEAN

分區系統中最具參考價值的地方, 就在於對各區域的描述, 以及所蘊含的概念；其中有 3 個『區』具有特別意義, 它們分別是**第 III 區、第 V 區、和第 VII 區**。第 V 區是中間調 (50% 亮度值) 的位置, 相信我不用多說也能明白其重要性, 它同樣也是 HVS 視覺系統所能感測影像資訊最多、最廣的區域；第 III 區是暗部細節所能顯現的最大極限, 而第 VII 區則是亮部細節所能顯現的最大極限；至於在第 III 區與第 VII 區以外的範圍, 影像的就會被黑暗或強光所吞沒, 質感和細節也變得無法辨識。

廣義而言, 第 III 區到第 VII 區是影像中所能呈現最具質感與紋理的部分, 因此在影像中扮演著主導的地位, 其中最主要的資訊細節, 也涵蓋在這 5 區之內。但這並不代表其它的區域 (0 ~ II, VIII ~ IX) 就完全沒有任何作用, 如同**第 2 章**所述, 事實上最暗或最亮的區域在影像中也扮演著必要的角色。這就是為什麼在調整數位影像時, 第 1 個步驟就是找出影像中的最暗點和最亮點, 而緊鄰著主要區域的第 II 區和第 VIII 區, 雖然無法呈現出所有的質地紋路, 但在影像中也有其相對的意義所在。以下就為您依序說明各區在影像中所扮演的角色及作用。

▲ 第 0 區：最暗點

如同**第 IX 區**, 即使占畫面非常小的比例, 有些人還是會刻意避開這個區域, 但最暗點的作用就是在於突顯其它的區域、增加反差與對比；簡單的說, **第 0 區**就是影像中的最暗點, 暗部的像素已被裁剪, 細節已完全喪失 (如箭頭所指)。

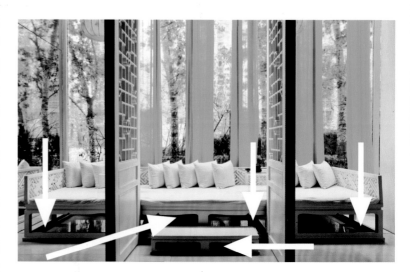

▲ 第 I 區：深沉暗影

對某些人來說這個區域也相當於最暗點, 有時更能顯現出影像的反差、層次、與立體感。本圖利用同一張照片稍微加深了陰影, 從當中可看出些微的差異, 此舉讓影像的反差與層次更明顯了。

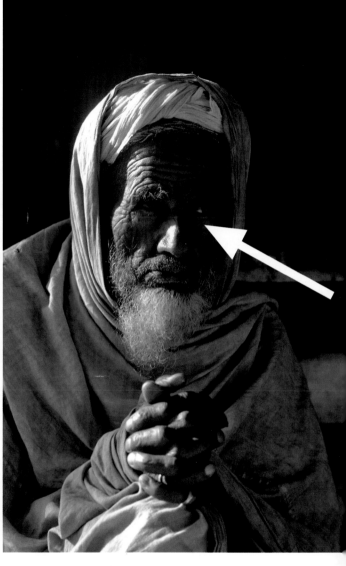

▲ 第 II 區：隱約的陰影細節

這是在比利時的布魯日舊城區 (Bruges, Belgium) 從高處以俯角拍攝的照片，陽光普照的好天氣與直射的日光，使得屋頂的色彩更飽和、更鮮明；我刻意降低曝光值，以加強明暗對比，陰影下的屋頂與狹窄街道的部分細節隱約可見。

▲ 第 III 區：暗部細節

這個區域的影像雖處在陰影中，但紋理細節卻是清晰可見；圖中的人像就是個典型的範例，我將曝光量調降 2 級，因陽光照射的方向是斜側光，而形成明暗對比強烈的影像，陰影下老人臉上的表情、歷經風霜的紋路還是清晰可見。

◀ 第 IV 區：較淺的陰影

本區與**第 III 區**相近, 但不同的是, **第 IV 區**的呈現較淡的陰影, 反差也不那麼明顯, 僅比中間調少 1 級曝光量。

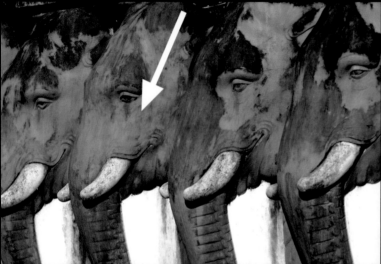

◀ 第 V 區：中間調

中間調是所有測光表與人類大腦中的標準預設值, 若影像中沒有特別亮 (像是白雲) 或是特別暗 (像是黑貓) 的地方, 中間調即是最佳的測光選擇。

◀ 第 VI 區：亮部細節

與**第 III 區**類似, 景物在光線的照射下, 亮部所有的紋理清晰可見、質感也很細膩、細節也展露無遺。

▲ 第 VII 區：明亮

『 明亮 』是指比中間稍微調亮一點、但不至於過曝的影像, 例如白人的膚色就是屬於這區, 它僅比中間調高 1 級曝光度。

▲ 第 VIII 區：極限亮度

部分景物的紋理或邊緣的細節已轉為白色, 細節已幾乎喪失, 雖然無亮部剪裁的問題, 但已逼近一般人所能接受的極限。

▲ 第 IX 區：最亮點

如同**第 0 區**, 本區影像的呈現方式有兩派看法, 一種是對它避之唯恐不及, 另一種則是藉由最亮點來強調反差, 但僅限於小範圍的光源或反射光。

各區描述新解

以下是我以數位攝影為主, 對這 10 區的總結：

IX	最亮點
VIII	極限亮度
VII	明亮
VI	亮部細節
V	中間調
IV	較淺的陰影
III	暗部細節
II	隱約的陰影細節
I	深沉暗影
0	最暗點

分區的正確思維 | ZONE THINKING

▲ **原始影像**——以中央重點模式的讀數值進行曝光 ❷

雖然**分區系統**在發明之初, 既不是為了數位攝影, 也並非以 Raw 格式拍攝的影像來設計, 然而將影像以**分區系統**加以分析的方式, 還是有它的價值存在。攝影大師安瑟·亞當斯 (Ansel Adams) 的**分區系統**與人們的感觀知覺正好相互符合, 每一個區域均代表 1 個亮度階調, 每一個階調都是**觸發人類視覺系統** (HVS) 的關鍵點。接下來就以本節的照片為例, 來說明**分區系統**如何幫助你在決策過程中, 更能準確的掌控曝光。

這張風景秀麗的照片是在南非開普敦拍攝的, 由於光影變化的速度非常快, 我的手腳得快一點才能抓住稍縱即逝的拍攝時機。我想要呈現在陽光照耀下色彩豐富的濱海建築, 還有盤踞在特布爾山頭 (Table Mountain) 的烏雲, 並強調兩者形成的高反差影像。根據我的設定, 港邊的建築物立面是主體焦點, 所以我將整體的曝光提高 1 級。

雖然我在拍照時, 並沒有用**分區系統**分析每一個曝光的區域, 但我們還是可以依此反推和剖析分區曝光的每一個區域。為了方便分析和解讀, 我使用去飽和度的功能將彩色轉換為黑白, 如此便省去了傳統黑白照片在轉換時, 還要做階調判定等諸多麻煩。

本範例是以中央重點模式平均測光及 Raw 格式拍攝, 我將主要的區域以分區曝光的方式依序分類如下：**第 VII 區** 明亮的山形屋建築物立面；**第 III 區** 後方深色的山景；**第 IV 區** 右上方盤踞山頭深黑色的烏雲；**第 V 區** 左上方灰色的雲層；**第 II 區** 濱海陰影中的商店。

其它僅占小面積的次要區域也已分區標示出來, 不過唯一要注意的還是要避免曝光裁剪的問題。

▲ 正補償 1/ 2 級

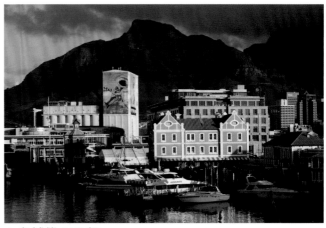

▲ 負補償 1/ 2 級

▲ 負補償 1 級 — 我最後的選擇

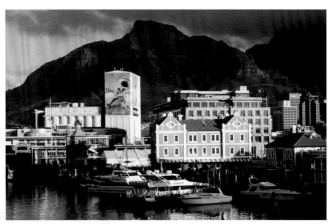

▲ 單色提供更明確的分區辨識
將這次曝光結果轉為黑白版本, 會讓分區作業更容易

接下來進入決策的關鍵階段, 明亮的山形屋建築物立面是主體, 它到底應該屬於那一區呢? 原先已將它歸類為第 VII 區, 在光線均勻照射下, 所有的細節清晰可見。我要呈現的是飽和鮮明的色彩, 以及明暗對比大的高反差影像。如同我們在**第3章**所提到的, 曝光需稍微不足才能呈現出較濃烈飽和的色彩, 有鑑於此, 我將山形屋建築物立面下調一級 (移到第 VI 區) —— 但若是拍攝黑白影像, 我就會將之保留在第 VII 區, 而高聳建築物上的藍綠色壁畫, 看起來也比去飽和度的灰階影像顏色更深更濃了。

將曝光區域下調一級, 也等於將曝光調降一級, 如此一來, 盤踞山頭的烏雲就更顯灰暗、藍天也更飽和, 而濱海商店的陰影也更深了。在做數位

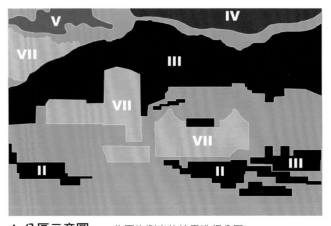

▲ 分區示意圖 — 依平均測光的結果進行分區

影像的後製處理時, 我可以好整以暇的一邊喝咖啡, 一邊用 Photoshop、Lightroom、DxO 等軟體慢慢的調整影像的細節。

黑白影像的曝光 | EXPOSING FOR BLACK-AND-WHITE

你或許以為我會將本節放在**第 2 章**, 但黑白攝影實屬創作風格的表現, 因為黑白作品的好壞端看個人詮釋的功力。我們生活在色彩繽紛的世界中, 除非是在極度黑暗、無法辨別色彩的環境下才會看到單一色彩。因此選擇以黑白顯影方式, 通常都是為了呈現創作風格、或是表現特殊的氛圍與情境。

現今的數位攝影有 2 種拍攝黑白影像的方式, 一種是直接以黑白模式拍照, 某些數位相機提供這樣的功能, 這種功能的好處是在拍照後可立即檢視拍攝的結果, 雖然是黑白影像, 但檔案中還是保留了彩色的元素;另一種則是將彩色影像用後製軟體, 利用色版混合器 (Channel Mixing) 的功能把彩色變黑白, 這種功能重啟了黑白攝影的新紀元, 也讓攝影者多了呈現黑白影像的另一個選擇;此外, 這種功能還可將彩色影像轉換成其它的色調, 讓影像呈現的風格更多元化、更靈活, 不過此功能轉換的結果要視原始影像的曝光及明亮程度而定。

在做黑白影像轉換或攝影時, 並沒有僵化的規矩或流程, 即使有曝光裁剪的現象, 只要不影響影像的呈現就不成問題。雖然黑白攝影是種藝術的呈現, 但還是需依循一般人認知, 尤其是在處理極高或極低調性的影像。總之, 每個人都可以自由的發揮創意、塑造自我風格, 當愈來愈多人投入影像創作的行列, 黑白攝影的範疇、曝光的設定、與運用層面也比彩色影像來得更有彈性、也更廣泛了。

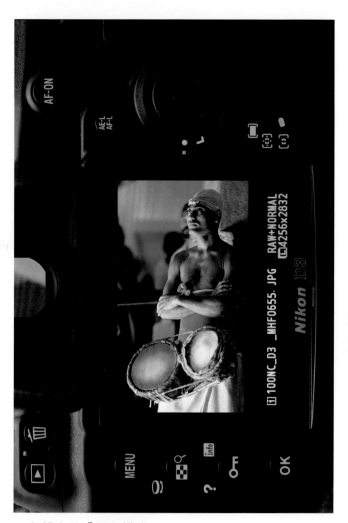

▲ 相機上的『單色模式』

某些數位相機具有黑白影像顯示的功能, 事實上只是將較強烈的色彩元素移除, 讓黑白蓋過彩色而模擬出黑白影像, 原始檔案還是保留 RGB 三原色, 因此在影像後製時, 可以利用色版混合器的功能做黑白影像的轉換。

◀原始色彩

▲ ▶ 從 Raw 檔進行轉換

比起其它格式, 使用 Raw 格式轉換黑白影像有更多的彈性
及選擇, 還可調整局部的明暗深淺與濃度, 雖然在做黑白影
像調整時沒有一定的規範, 但卻可能會大幅的改變色彩間
的平衡與關係。

本範例與 4-5 節用的是同一張照片, 我將分區參考表放在照
片上以方便比對。頭 1 張照片是用 Camera Raw 的預設值直
接轉成黑白版本, 請注意紅磚與藍天之間色調的對應關係
(如箭頭所指); 第 2 張則是將**紅色**滑桿調高、**藍色**滑桿降
低, 如此紅磚與天空的階調就一樣了 (同樣都在第 VII 區);
反之, 第 3 張則是讓天空變得更亮、紅磚更深沉 (落入第 III
區)。

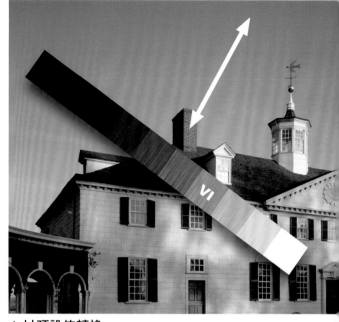
▲ 以預設值轉換

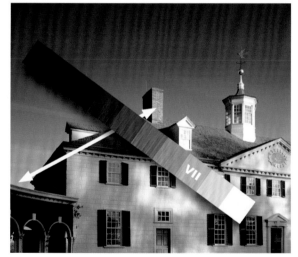
▲ 以紅磚為主轉換

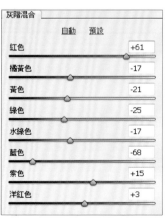

灰階混合	
自動　預設	
紅色	+61
橘黃色	-17
黃色	-21
綠色	-25
水綠色	-17
藍色	-68
紫色	+15
洋紅色	+3

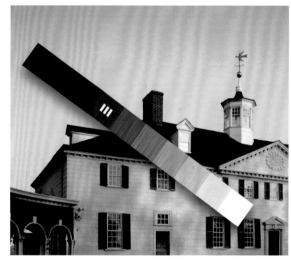
▲ 以天空為主轉換

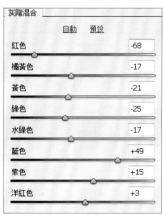

灰階混合	
自動　預設	
紅色	-68
橘黃色	-17
黃色	-21
綠色	-25
水綠色	-17
藍色	+49
紫色	+15
洋紅色	+3

明調 | HIGH KEY

在攝影中,一影像的基調 (Key) 通常是指你所預期的亮度範圍 —— 就如同音樂的五線譜般,每首歌只會有一個調號 (Key),如 D 大調、F 小調等,所以照片同樣也只能從全部階調範圍中選定某種調性。**明調** (High Key) 意指由亮白與接近全白的階調所組成的影像,通常還包括在什麼情況下會被視為**過度曝光**。

在攝影棚內或可以掌控光源的環境下拍攝明調影像,比在自然光源下來的容易多了。拍攝這類型的影像需要大範圍的白且無細部紋理的環境 (例如全白的背景),中間調僅在畫面中占有一小部分的面積,陰影則幾乎不會出現在影像中。明調的光源通常都是擴散光,在曝光時景物的邊緣細節也幾近消失。

通常明調影像的顏色很淡、亮度非常高,RGB 三原色的顯色度則非常低,整體影像呈現出一股柔和清淡的感覺,但若能適時的運用 1、2 個較濃的顏色做修飾,就能達到畫龍點睛的效果。明調影像會呈現出近似黑白的色調,畫面中色彩愈少,視覺就更能聚焦在主體些微層次的變化和細節的呈現。

明調影像會呈現出豐富的影像資訊、充沛的光線、明亮開闊的感覺、與愉悅開朗的情緒;若要呈現明調影像最佳效果,就免不了要提高反差,並將色彩抽離出來,「白還要更白」是明調影像的最高指導原則。

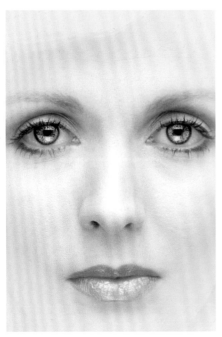

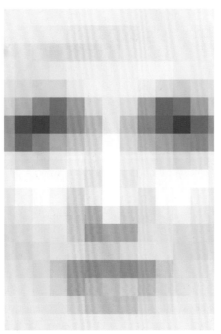

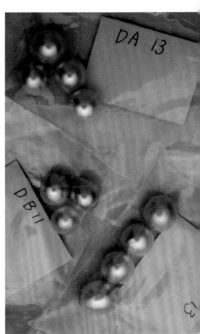

◀▲ 明調肖像

這張肖像照是以極高曝光度所拍攝的,除了眼睛和嘴唇之外,幾乎所有的細節都已消失殆盡,但在處理這種超亮明調的主題時,其關鍵焦點必須要能完全辨識才行 —— 這類影像的平均亮度都高達 90% 以上,且必須加 3 級 (以上) 的正曝光補償。

自動測光

攝影中的明調影像常會與電影中的明調混淆在一起，電影中的明調是指將主體打亮、並平均的加入亮光；但攝影中的明調影像則是指明亮、光線充足、沒有任何遮蔽，光影均勻分佈、且無過度曝光的情形。

▼ 珍珠影像序列

這是在泰國南部的珍珠市集，拍攝到剛剛才採集起來的珍珠，每個珍珠均呈現不同的形狀與色澤，原則上應以高於平均值方式曝光，才能顯示珍珠亮澤的質感。範例中有 4 種不同的曝光組合，其中 2 張給予明調效果，另 2 張則是交由相機自動測定 (但明顯效果不佳)；我個人偏好**較亮**的這張、以整體平均亮度在正補償 2 級的中亮度版本。即使如此，正補償 3 級的**更亮**這張也是可被接受的 —— 只要你重視的是明調所賦予的印象，且允許有些微的剪裁現象即可。

均測光

較亮

更亮

光線與亮度 | LIGHT AND BRIGHT

正如我們前面所看到的, 一個真正的**明調**影像需要具備一些特殊的條件, 但即使沒有這些條件, 用一整幅都相當明亮的影像來表現這樣的風格與特色, 應該也是可以的吧? 我們在**第 2 章**中曾經探討一般大眾對影像認知的準則, 然而令人訝異的是, 若以個人的角度來詮釋影像, 每個人對階調範圍的認知卻是大異其趣, 此外, 大部分的人會很執著並局限於某種色調的呈現。但如果你是某雜誌的攝影編輯、或清樣工作者, 對階調的表現應採更大的寬容度。

基於相當明顯的理由, 當場景的動態範圍愈小, 調整影像亮度的靈活度就愈高;反之, 動態範圍愈大, 就會有更多限制與剪裁情況的問題。動態範圍愈小 (即 12 種類型中的第 2 組) 的影像, 通常也較能自由地調亮或調暗;然而, 影像的明暗度純屬個人的見解, 況且影響亮度的因素很多, 很難一概而論。明亮的影像讓人感到開闊明朗、毫無隱藏、甚至樂觀愉悅的感覺, 只要不因曝光過度造成褪色或刺眼的感覺, 大部分的顏色在曝光

充足時都會呈現鮮豔飽和的質感 (這裡所說的飽和度是指感觀的認知, 而非數位相機中的飽和度功能), 此外, 明亮的影像看起來色彩也較繽紛亮麗。

在此所提到**亮度** (Brightness) 並沒有那麼嚴謹, 只是做為與曝光有關的一般性認知, 故與 **2-2** 節中的定義可能會有些差異。

現今的數位科技日新月異, 功能也不斷的推陳出新, 因此可創造出無限的可能性, 只要改變曝光的設定, 就能創作出各種不同的效果。如同 3-6 節中的範例, 運用影像後製軟體就可以創造出不同效果與氛圍的影像, 由此可見, 影像後製軟體在現今數位影像中, 已扮演著不可或缺的角色。

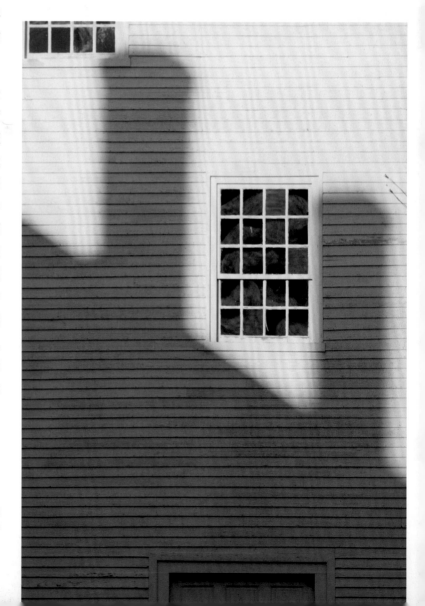

▶ 陰影

用高於平均值曝光的方式, 會使視覺焦點會自動聚焦在兩隻煙囪的陰影上。

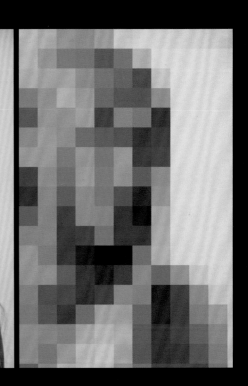

較暗, 正補償 2/3 級　　　　　較亮, 正補償 1 1/3 級

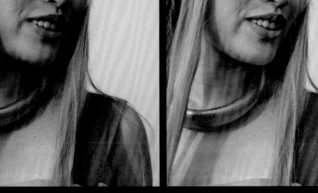

▲ 明亮的肖像

中高動態範圍的影像, 在調整上較有彈性, 寬容度也比較高, 非常適合拿來練習不同風格影像的呈現。午後陽光下的少女, 較暗的版本 (正補償 2/3 級, 整體亮度約 60%) 與少女皮膚的色調剛好符合；而較亮的版本 (正補償 1 1/ 3 級, 整體亮度約 70%) 則呈現出亮麗的感覺, 兩者無所謂的好壞, 至於如何選擇完全是見人見智 —— 而從較亮的版本中可看出, 紅色衣服看起來更加鮮豔亮麗。

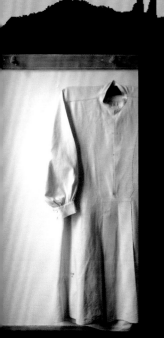

◀ Shaker 長衫

這裡有 2 張不同曝光版本、吊掛於白牆壁前的 Shaker 長衫, 拍攝這類型明調影像時,「白還要更白」是最高的指導原則。正如剛才所講的, 它也可能用一個較不極端的方式, 以 1/2 級 ~ 1 級的曝光值來增加、調整 —— 如本例就僅相差 2/3 級的曝光值。

耀光 | FLARE

耀光（或光斑）並非自然光，而是人為所造成的；耀光的成因大多都是屬於光學現象，當光線進入鏡頭時，在鏡頭裡經過多層鏡片的折射後，最後進入感光元件或底片，如果鏡片設計不良的話，就很容易產生耀光。星芒也是由於光線的繞射所產生的，因此對著光源拍攝就容易產生耀光，若再加上以大光圈曝光的話，情況將更加嚴重；此外，感光元件本身也可能產生耀光，當感光單元所能儲存的電子超過**電荷滿載量**（參見 2-1 節）時，也容易產生耀光的現象。耀光可能會影響整體的畫質，也可能只是畫面中的一個小亮點，它看起來可能像一團白色模糊影像，或是像一輪映暈的光圈、或呈星芒狀、多邊形、橢圓形或六角形等（它的形狀與鏡頭光圈葉片數有關）。

避免耀光產生的方法包括：使用遮光罩、用手遮擋直射光、鏡頭保持乾淨無雜點、改變拍攝的角度、避免對著光源拍攝等。目前廠商對耀光的解決方式除了在鏡頭設計上下功夫外，也會在各個鏡片上加上適當的鍍膜來減少耀光的產生。

然而，我們也可以利用耀光創造不同的圖案效果（如星芒）、或製造特殊的氛圍，至於效果如何則是見人見智。因耀光多半是人為造成的，或因拍攝時太過倉促所產生，所以技術上應該是可以克服的。現在有許多動畫，特別是如 CGI (Computer Generated Imagery, 電腦繪圖) 程式，常常會運用耀光來製造特殊的效果，而耀光的系統程式也在影視界被廣泛的使用 —— 但是，這種現象在一般攝影中並不樂見。

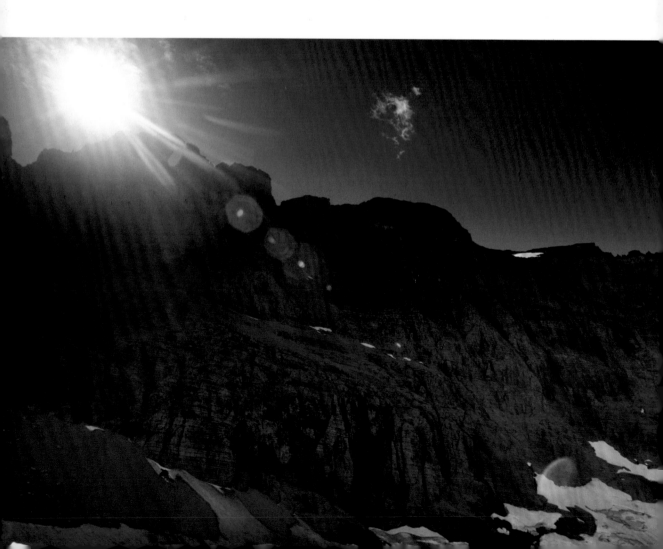

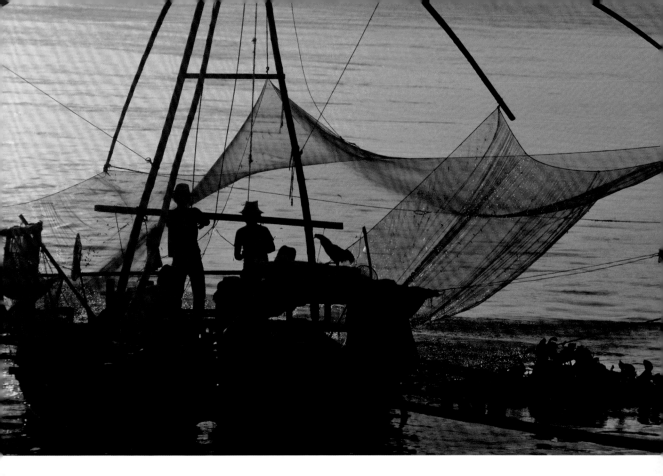

▲ 反射的耀光

漁船旁的黑影中露出點點如繁星的光點, 我用中段焦距的鏡頭拍攝位在柬埔寨金邊湄公河岸, 夕陽西下漁民收網的情境, 在拍攝時雖已避開太陽及其強烈的反射光, 但部分的反射光線進入鏡頭後, 產生些許的光點。其實使用影像後製軟體中的校正功能, 就可以輕易的消除亮點, 但我卻不想這樣做, 因為這反而會失去因耀光而產生的氛圍。

◀ 山區的空氣感

這張是在美國蒙大拿州的冰河國家公園 (Glacier National Park) 所拍攝的, 多角形的紅色光斑排成一對角線, 在畫面的構圖上成功加分, 而太陽周圍的光暈也增添一股明亮空氣感的氛圍。

➤ 窗戶的耀光

這張照片攝於美國肯塔基州歡樂山的震顫教派 (Shaker) 牧師休息室, 窗外明顯有曝光過度的現象, 然而這種因耀光所產生不甚完美的影像正是我想要的！我運用多重曝光與 HDR 後製技術, 完成了這張作品── 這張照片還被選為震顫教派社區與藝品 (Shaker Communities and Crafts) 首次發行繪本的封面。

明亮輝光 | HIGHLIGHT GLOW

大部分的耀光通常只會因對著光源拍攝而導致曝光過度, 除了可能產生的偽跡 (Artifacts) 之外, 耀光多半還會伴隨著**光暈** (Halation) 一起出現, 像是在光源四周所產生的**光環** (Halo) 或**輝光** (Glow) 等; 其實這不完全是件壞事, 有時候反而會醞釀出一股特殊的氛圍。只不過, 若想讓耀光相伴的輝光適當呈現, 就必須讓它平順、漸次地遭到剪裁 —— 就如 2-5 節提到過的**高光重現** (Roll-off) 效果。

數位影像常見的問題, 就是常直接 "裁掉" 最亮部分的階調, 結果就導致畫面亮部出現硬邊、或明顯邊緣的亮點。目前各款數位相機都可針對這部分進行改善, 但即便如此, 我還是會建議你將這種工作留到後製階段再進行處理。

另一種解決辦法則是『釜底抽薪』 —— 設法消除**輝光**, 或拍攝多張不同曝光的照片, 好利用 HDRI 技術或色調對應等功能來減低耀光。

▲ HDR 的處理步驟

兩盞強光照耀著交疊的銅製細桿棍棒, 其中一根棍棒反射出明亮的輝光; 我以每隔 2 級光圈的曝光方式拍了 5 張照片, 從照片中可以看到耀光的顯現從最亮到最暗。在使用高動態範圍影像 (HDRI) 功能時, 得先拍攝一張以亮點曝光為主的照片 (這將使其它的景物陷入黑暗當中), 如第 1 張照片所示, 其它的景物因陷於黑暗當中而完全失去了細節, 但耀光的程度卻相對降低許多; 接著再拍攝一系列不同曝光設定的照片, 才能將不同階調的影像涵蓋在內。從美學的觀點來看, 我認為適度的呈現耀光能更引人注目, 也更能展現光線的強度和質感, 從這個角度拍攝看起來也沒那麼刺眼。

▲ 亞歷桑那州的峽谷光影

這是以正片拍攝美國亞歷桑那州著名的大峽谷，光束透過狹窄的細縫照射在洞穴中，突顯出岩石的紋理，這是在超高動態範圍的現場中拍攝的單張影像，因底片感光原理是非線性式的 (靠感光乳劑感光)，即使是用富士 Velvia 系列的正片拍攝，感光的寬容度似乎也無法涵蓋所有的動態範圍，這樣的曝光設定 (影像亮度 33%，負補償 1 級曝光) 柔化了橘紅色的邊光，雖失去了暗部的細節，但也顯現出光影的軌跡和岩石的紋理。

▼ 霓虹燈

閃爍不定的霓虹燈也是耀光出現的一種情境，這是在中國北京的一所公寓所拍攝的，我取走廊牆上霓虹燈顯示的「革」字做為主體焦點。拍攝這類影像的最大挑戰，是既要顯示出紅色的字體，又不能讓燈光閃爍不停，但若提高曝光量，則會使紅字轉為黃色── 唯有不斷地嘗試曝光組合，並小心地運用後製技巧，最後才能完成這幅作品。

暗調 | LOW KEY

如果說**明調**是佔據了高光區域的亮度範圍,那麼**暗調**就是由深沉的陰影所組成,但仍有差別!或許是受心理因素的影響,偏亮影像的接受度似乎比偏暗的影像高,因此塑造暗調影像的難度也就高得多;若你以為只要把曝光量降低,就可以塑造出暗調影像,那可就大錯特錯了,要營造暗調影像必須要有目的和想法,否則看起來只會像曝光不足的失敗作品。

暗調影像非常適合詮釋昏暗的夜色,或是山雨欲來、暴風雨前夕等極端的天候狀況。這類型的影像要特別注意細節的質感與色調的呈現,有時稍微偏暗的影像,反而更能呈現出景物細緻的紋理,襯托出影像的豐富性與層次感。在傳統的顯影技術中,鉑鹽 (Platinum) 的黑白顯影方式,最能呈現暗調影像豐富的質感。然而暗調影像在彩色攝影上似乎較難呈現,因此我們常以補償曝光減光 1 級的方式,以增加顏色的濃度和質感。

▼ 日暮的樹影街道

我以下圖示範如何以暗調的方式烘托出特殊的氣氛。這是在黃昏時拍攝英國倫敦的肯辛頓區 (Kensington) 街頭,一張是以自動的方式曝光,另一張則有稍做調整;較亮的版本是以平均值自動曝光,所有的景物清晰可見,另一個版本則是以平均值降低 1 級的方式曝光,昏暗的夜色、微弱的街燈,營造出日暮黃昏的氛圍。

85mm 等效焦長, ISO 250, 光圈 f2, 快門 1/30 秒

85mm 等效焦長, ISO 250, 光圈 f1.4, 快門 1/30 秒

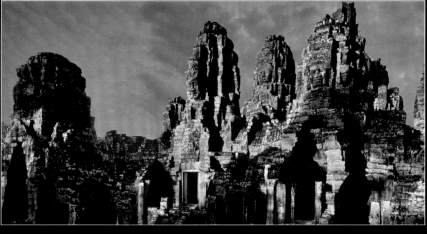

原始影像

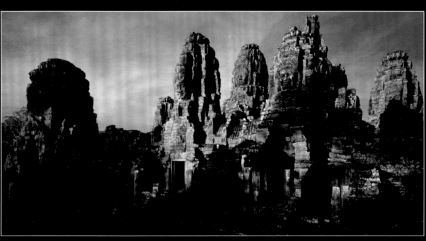

暗調

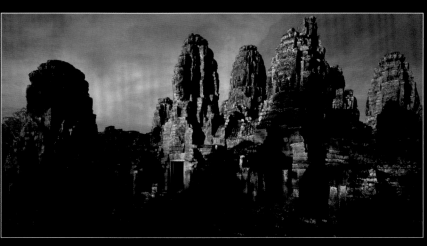

更低的暗調

▲ 減少細節

吳哥窟的巴戎寺沐浴在黃昏的夕陽下，但過多的細節卻不是我所想要的 —— 若能塑造出一幅暗調的影像，將表現出更沉靜的氛圍感，也會融入更多個人的創作風格。因此，我將影像轉成黑白，降低對比度並保留暗部細節；至於最下面這張則進一步降低明亮階調，特別是天空和中央偏左的區域。

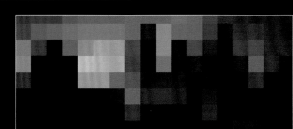

陰翳禮讚 | IN PRAISE OF SHADOWS

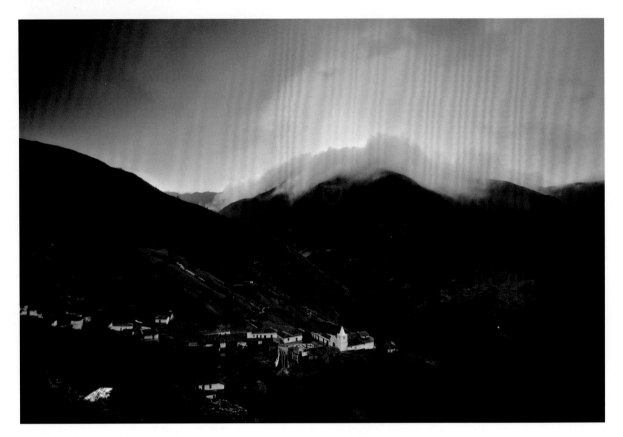

陰翳禮讚 (In Praise of Shadows) 一詞是源自日本知名作家谷崎潤一郎 (JUNICHIRO TANIZAKI) 於 1930 年出版的著作, 作者因西方燈具、電器等用品進入傳統日式建築中, 卻粗暴地破壞了古老的日本陰暗隱晦的美感, 因而抒發了一己的牢騷。雖然看起來與攝影沒有直接的關連, 但現今大家使用數位相機拍照時, 大多採用自動設定模式, 往往會忽略了演繹其它影像美感的可能性。

因受個人的喜好與顯影技術的影響, 有不少崇尚這類攝影風格的愛好者 (如先前所提到的鉑鹽顯影方式), 顯影時將不同的金屬粒子與鈀金粒子混合在一起, 兩種粒子停留在相紙的表面上沒有立刻溶解, 因為它的密度比傳統鹵化銀的粒子小, 凝結的粒子在顯影時形成又黑又濃的顆粒, 這反而讓影像呈現出更豐富的層次與粗獷的美感。雖然有些彩色的墨色印刷也可以模擬出類似的效果, 但

▲ 陰霾的天氣

清晨山雨欲來的陣陣烏雲盤踞在委內瑞拉安地斯山 (Venezuelan Andes) 的山頭, 拍攝這樣的景象時, 用降低曝光量的方式更突顯烏雲的層次和氛圍, 此外, 山角下錯落的白色小屋吸引了我的目光, 高反差讓白色小屋與黑暗的山景形成強烈的對比, 小屋從黑暗中跳脫出來, 更顯出小屋遺世獨立的疏離感。

我卻認為這種舊化學顏料的效果成效不彰。英國劇作家蕭伯納 (George Bernard Shaw) 曾經說過:「鉑鹽的顯影方式已將攝影的層次發揮到極至」。

柯達公司所生產的 Kodachrome 系列彩色正片, 對彩色影像影響甚巨。因正片與數位影像在亮部的寬容度較低, 如果遇到曝光過度的情形, 影像就會呈現一片死白。或許你會認為這有點離題, 但我必須提醒大家, 很多攝影師在做曝光設定時, 都會將這些因素納入考量。彩色正片與雜誌平面印刷的階調相符合, 因此在曝光不足的情況下, 反而

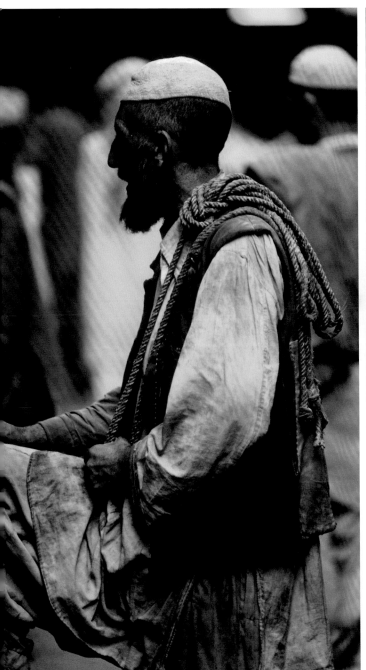

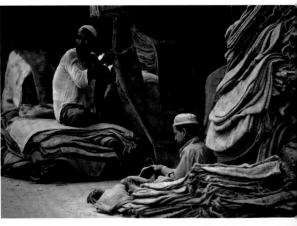

▲ 在巴基斯坦的日子

我在巴基斯坦西北邊境省的一個主要城市 ——
白沙瓦 (Peshawar) 的街頭廣場上，拍攝帕坦人
(Pathan) 的生活情形；在每一張照片中，我都刻意
用暗色調的拍攝手法來配合主題。

會呈現出鮮豔飽滿的色調。柯達公司所生產的彩色
正片，它獨特的鹵化銀顯影技術，不僅能保留濃郁
飽和的色調，又能呈現出細緻的紋理細節，所以深
受設計師以及出版商的喜愛。

　　然而，這卻使很多攝影者在使用柯達彩色正
片拍攝時，往往會有高估曝光 1/3 級以上的
情形。很多專業攝影者和我一樣，都偏好柯達
Kodachrome 系列彩色正片狹窄的寬容度，但卻

能層層堆疊出高飽和度、高質感的影像。拍攝時要
特別注意，過度的曝光不足反而會使顏色轉暗，甚
至趨近於黑色；如上圖所示，我個人非常偏愛這張
在巴基斯坦西北邊境陰鬱晦暗的影像，這是多年前
我用柯達 Kodachrome 彩色正片所拍攝，事後再
小心翼翼的以暗調影像的方式掃描起來。塵土飛
揚、陳舊灰暗、與幾近單色調的影像氛圍，正是我的
最愛。雖然將之轉變成明亮鮮豔的影像非難事，但
這反而會破壞氣氛。

暗影的選擇 | DEEP SHADOW CHOICES

接下來我們將進一步探討暗調影像的運用。前幾個單元都是以降低整體的亮度，來表現陰鬱深沉的氛圍；但若是陰暗占據畫面較大的面積時，曝光的設定就會決定暗部的細節與陰影明暗濃淡的呈現。

用數位相機拍攝亮部和暗部時，截取影像的方式並不相同，數位影像在暗部會產生柔邊化的現象，即使在曝光不足的情況下，感光元件還是會接受到光線，因此即使連肉眼都難以辨識的深黑色，感光元件還是會記錄光線；但這時可能會產生另一個問題，到底又黑又深的陰影對整體影像的呈現會有何影響（詳見後文 4-18 節）？

以本頁的照片為例，兩張照片的整體亮度只相差 10%；視覺停留在高光度的影像只有一剎那，但對深黑的影像則會一直想盯著看，這是一種直覺的自然反應，當我們看到高光度的影像時，就會主觀的認定整體影像都是亮的，因此眼睛只會快速的掃描過，並不會多作停留；反之，若我們觀看到黑暗的影像時，則會傾向多所停留，想看清楚裡面到

➤ 亮部與陰影

範例中的兩張照片將深黑的陰影以及明亮的部分分離出來，從圖片當中就可以看出人類的視覺慣性，我們只會快速掃過亮部的影像，但卻會一直凝視暗部的細節。

底藏了些什麼；其實這就如同在現實生活中，視覺能很快的接受明亮的影像，但對黑暗的場景則要花一點時間才能適應。雖然在動態範圍較小的印刷品或螢幕上，這樣的現象並不明顯，但在現實生活中，這樣的現象卻屢見不鮮。

總之，我認為適當的保留深黑陰影，反而更能吸引目光。不幸的是，提高曝光量已成為大部分數位相機內定的預設值，而大部分的軟體也都強調將暗部打亮的功能，這與影像創作的概念完全背道而馳，因此我還是鼓勵大家打破成規、突破巢臼，才能創造出獨具創作風格的影像。

◀▲ 邊界前哨

這是在巴基斯坦西北方和阿富汗邊境所拍攝的照片,黑影就占了畫面的 40%,天空與陸地的對比非常強烈。我刻意以曝光不足的方式詮釋黎明之前的晦暗,陷入黑影中的石塊幾乎已難以辨認。從左圖中可看出,僅僅 1 級的曝光差距,暗部細節顯現的程度就有所不同。你也可以微調曝光展現暗部的細節,最後的選擇則完全取決於個人的喜好。

▼ 黑色的藝術雕塑

我在大太陽下拍攝的這座黑色的藝術雕塑,在強光的照射下所形成的反光,高反差與強烈對比讓我陷入兩難的局面。若是加光,就能顯現雕像的輪廓和細部的紋理,但反光的部位則會有亮部剪裁的危險。下面一系列照片是各以 1 級曝光值的差距所拍攝的,從當中即可看出曝光對影像細節及明暗濃淡的影響。

EV -1 EV EV +1 EV +2

另一種暗調 | ANOTHER KIND OF LOW KEY

這是一種完全不同類型的暗調影像, 照明侷限於單一方向的光源, 創造出鮮明感, 卻也不可避免地造成動態範圍偏大、且階調分佈也會變得非常極端。邊光也是暗調影像的一種, 但周邊的反射光對主體反而會有補光的作用; 然而, 拍攝暗調影像時, 若增加曝光量, 就會改變影像的情境和氛圍。

這些暗調影像, 通常都要靠棚內打光的技巧才能完美呈現, 因為在自然光的環境下, 光源的方向、環境條件完全超出可掌控的範圍之內。在棚內

拍攝這類的影像時, 常會塑造單一微弱的光源, 光線會以側光的方式打在主體的後方, 這種技巧在攝影棚中稱之為**主體明暗比** (Key-to-fill Ratio, 意指主體的亮部與陰影的反差比), 這類影像的明暗比 (8:1) 通常都會比一般的環境高得多 —— 一般環境是 3:1 或 1:1。

由於這種暗調影像在攝影棚外不太常見, 因此拍攝這類的影像就非常具挑戰性, 這時就得更精密的計算曝光的設定。拍攝的技巧是以斜側光的

◀▲ 黑武士的頭盔

頭盔頂上的方形擴散光, 加上底部銀色的反光板, 造就了黑武士 (電影**星際大戰**最重要的角色之一) 頭盔光滑、亮澤的質感與威權感, 這是在ILM攝影棚的道具間所拍攝的, 拍攝的要訣就是「黑還要更黑」, 這是一種典型的棚內暗調影像的攝影方式。

方式打在主體的後方, 單一的光源會在局部產生陰影 (陽光穿透狹窄的裂縫或洞口也能製造出類似的場景)。若有移動的物體穿越這樣的場景, 就必須抓住這稍縱即逝的機會, 趕緊按下快門, 在這種情況下完全沒有時間調整曝光, 所以你必須預先勘景才能出奇致勝。這類型的攝影能因應不同的曝光組合, 而呈現出不同的影像效果, 如果曝光過度, 就會失去暗調影像的特性。拍攝這種暗調邊光影像極具挑戰性, 因此需具備高超的技巧及精準的判斷力。

藉由光線呈現出影像的情緒或內容或許並不難, 但這類暗調影像常顯現出神秘、威權、陰沈、憂鬱等複雜的情緒, 這有如賭輪盤般難以掌握。

▲▶ 秘魯的咖啡館

這是在秘魯的咖啡館所拍攝的照片, 暗部的細節依稀可見, 現場只有一個從門口照射入內的單一光源 (光線從前方延伸到左方), 卻足以形成主體邊光與剪影的效果; 斜射入內的光線點亮了喝酒聊天的人們、桌上的酒杯、彈豎琴的男子、還有石子地板的細節。

剪影 | SILHOUETTE

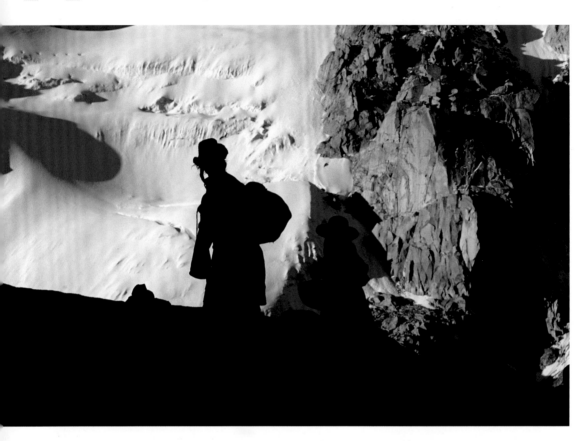

▲ 西藏的朝聖者

這張在西藏所拍攝朝聖者行經高原山區的影像，剪影勾勒出人物的輪廓與姿態，其實我也可以顯現更多臉部的表情或肢體的細節，但那反而會失去想像的空間。當明暗反差大的主體與背景在同一個區域時，剪影就會製造一種矛盾衝突的關係，主體突然變成全黑，也顛覆了一般背景應該較暗的想法。

在背光的場景中，當主體與背景的明暗反差很大，而主體也占畫面較大的面積時，這時剪影就成為最佳的表現方式，大家所熟悉的剪影應該都是呈深黑色、無細節紋理的影像。我們在 3-14 節已對剪影做初步的簡介，事實上，以黑卡紙呈現景物的形狀輪廓由來已久，這種平民化的藝術表演形式在 18 世紀大受歡迎；而拍攝剪影的技巧，就是仿照黑卡紙勾勒出人物的輪廓、線條、與姿態。剪影在卡通影片的應用很廣泛，卡通常以影子呈現出人物的個性和特質。若將剪影運用於攝影中，乍看之下，似乎不需在曝光設定上下什麼功夫，但有趣的是，如何模擬出像卡通畫室般的剪影效果，卻已成為獨樹一幟的攝影方式。

剪影會成為一種頗受歡迎的攝影藝術，是因為不論用底片或數位相機拍攝，都會同樣面臨因高反差而形成高動態範圍的問題。當景物背光時，剪影就成為一種影像呈現的方式，曝光時記得要降低曝光量，才能突顯景物的輪廓和線條。此外，當以剪影呈現影像時，往往會有意想不到的效果。從拍攝剪影的過程當中，也可以嘗試去發掘有趣的事物；譬如說，拍攝人物的肢體動作的剪影，也比明亮清晰的影像有趣的多，你可用背光的方式拍攝自己的手做練習。

譯註：剪影是以法國的財務長 Etienne de Silhouette 命名，當時法國歷經七年戰爭後，國庫財務吃緊，Etienne 為增加國庫收入，而採取了許多向人民徵稅的政策；由於他個人很喜愛黑卡剪影表演，因此人們就藉由他的名字來諷刺這種便宜省錢的藝術。

▼ 屋頂修繕的剪影

影像中是一位和尚在屋頂上修繕的剪影,下面的那張還可以隱約的看到袍子的皺摺,但上面那張則僅能辨認人影輪廓 (減光 2/3 級),我個人比較偏好全黑的剪影, 但或許你會有不同的選擇。

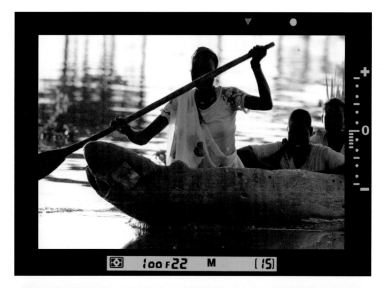

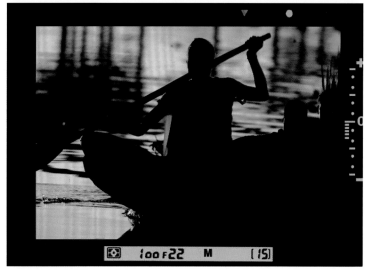

▲ 觀景窗的對照

有些情境可以選擇是否要拍攝剪影、或是揭露更多的影像細節;若你對眼前的影像該用什麼樣的表現方式而舉棋不定,可以先縮小光圈,再按下景深預覽鈕,這時場景會變暗,藉此先觀察景物是否適合以剪影拍攝,隨後再依此調整曝光。

無關緊要的亮 (暗) 部 | IRRELEVANT HIGHLIGHTS AND SHADOWS

本節的標題聽起來似乎有種 "挑釁" 的意味, 好像亮部和陰影一點都不重要! 事實上, 影像中每一個明暗階調都有其特殊作用, 或許在部分次要區域會有曝光裁剪的疑慮, 但只要不影響整體畫質就不需太在意。

若像素散佈在色階分佈圖的兩個端點, 就代表現場的動態範圍非常廣, 屬於超高動態範圍的影像 (動態範圍較小的場景就不會有這樣的問題); 此外人類的主觀認知與感光元件對光線接收的方式也有所不同, 如同之前所提到的, 亮部剪裁較會引起注意, 人類的視覺系統 (HVS) 也會先掃描影像中最亮的部分, 因此呈現亮部較理想的方式是採漸層式逐步擴散, 就像太陽周邊的光環一樣, 讓光線從中央慢慢的擴散開來。然而, 就暗部而言, 即使是最深最黑的景物, 感光元件也會接收到 1、2 個像素 (在 0~255 階的數值可能是 1 或 2); 但是有些印刷方式卻很難顯現出暗部的層次, 例如當油墨量太大時, 墨色印刷就無法完整的呈現出暗部的階調與層次。

當亮部的面積很小, 或是對著光源直接拍攝時, 亮部的細節是否要保留就成了考量的重點。我們已經在**第 3 章**的邊光中說明, 有些光源像是街燈或刺眼的陽光, 因為太亮而無法直視, 但這都是我們預期中較亮的景物; 解決的這類問題方法就是用高動態範圍影像 (HDRI) 的後製功能, 將所有的色階壓縮到可輸出的範圍內, 讓所有的色調、細節、紋理、層次還原再現, 但這種方式也可能會產生超現實、超詭異的色調。

暗部的剪裁就不如亮部剪裁來的明顯, 尤其是以印刷呈現時問題就不那麼嚴重, 差別就在於寬容度的不同。總之, 影像的呈現最終還是要取決於個人的目的和想法, 若要塑造特殊風格的深黑影像, 那就讓黑的更黑; 此外, 大面積全黑的剪影, 因能勾勒出景物的輪廓線條與姿態, 也是頗受歡迎的一種攝影方式。

▲ 暗部剪裁

範例圖中的陰影呈現出不同的深淺階調, 乍看之下的確很難辨認 (即使已標示階調和亮度百分比), 經過仔細觀察後還是無法分辨出 0~5 階的差異; 由此可見, 相較於亮部剪裁, 暗部剪裁較不會引起太多的注意; 為避免在判斷時受 RBG 色階的干擾, 我用去飽和度的功能將照片轉為黑白階調以便觀察。

▲ 反射光與折射光

當光線照射在光滑凸起的表面時, 常會因反射光
的關係而產生特別的亮點, 就像圖中荷葉上的雨
滴, 因光線的折射而呈現出晶瑩剔透的光點。

▼ 街燈的光暈效果

因為街燈的光點非常渺小, 即使亮部曝光被裁
減也無關緊要, 街燈所產生的光暈反而醞釀出
一股特殊的氛圍。

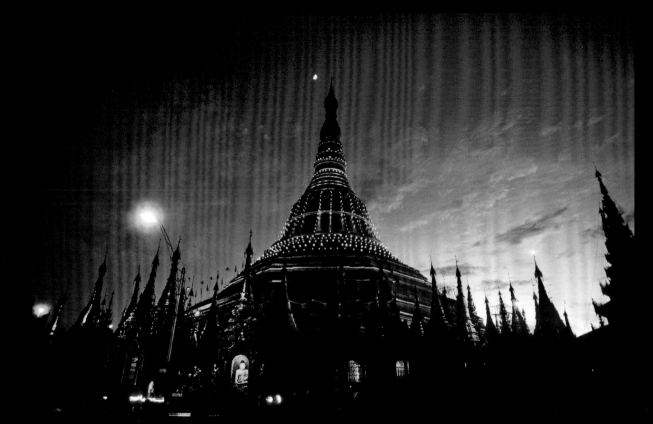

亮度與焦點 | BRIGHTNESS AND ATTENTION

明暗反差大的影像,可利用人類視覺系統 (HVS) 會自動聚焦在明亮影像上的天性,而塑造出特殊的視覺效果,在這樣的情境下,明亮的景物就會從黑暗中跳脫出來,這時就更需要精準的曝光設定,才能創造出令人激賞的作品。右頁的風景照就是最佳範例,破曉的天光從黑暗中慢慢浮現,因使用廣角鏡 (20mm) 拍攝的關係,四周的暗角反而更增添破曉時分的氛圍。

鎖住目光焦點的另一個方程式,則取決於曝光的範圍與寬容度。在拍攝這類影像時,曝光裁剪絕對是第 1 個須避免的問題,即便如

此,在曝光的設定上還是有調整的空間。如右頁範例中的兩張照片,第一張是以測光值曝光為主的影像,界於地平線上的雲彩若隱若現,微微露出的天光映射出水中倒影,亮度維持在一定的可見範圍,也無曝光裁剪的疑慮;然而我個人卻偏愛第 2 張偏暗的影像,原因是:1) 曝光稍微不足反而更使灰藍色的天空更飽和;2) 我想突顯朝陽從黑暗的薄暮中昇起的氛圍;3) 黑暗將視角鎖定在較窄的範圍裡,如此視線就不會在畫面中游移 —— 範例中的兩張照片僅有 2/3 級曝光的差距,卻呈現出截然不同的影像及氛圍。

其實類似這樣的景象在現實生活中屢見不鮮,像是從微啟窗戶的細縫中透露出的光束,就能為黑暗的室內製造出對比強烈的效果。雖然你也可以選擇用不同的曝光方式,但這種刻意運用大面積的深黑背景,能將視角鎖定在較窄的範圍裡來掌握游移的目光,如此視覺便會自動聚焦在明亮的主體上。

◀ 陽光 vs. 陰影

傍晚斜射的夕陽將欄杆的影子投影在吳哥窟的飛天天女 (Apsara) 浮雕上,麻花狀的欄杆與等距的陰影,恰恰突顯了飛天天女的舞姿與神采。我靜待光影移動,直到兩位天女剛好在欄杆之間顯現時才按下快門。當然,我也可以提高曝光量,揭露更多浮雕牆上暗部的細節,但我還是偏愛這種表現方式,如此更能鎖住目光焦點。

原始影像

負補償 2/3 級 (較暗)　　▲ 鎖住焦點

破曉時分，黑暗的天邊漸漸露出曙光，這是在委內瑞拉卡拉河沿岸的吉亞那高地所拍攝的，範例中兩張照片的對比反差與空間感皆不同，第 2 張減光 2/3 級的照片，即運用大面積的深黑背景，將視角鎖定在較窄的範圍裡來掌握游移的目光，如此視覺便會自動聚焦在明亮的主體上。

CHAPTER 5
影像後製

P O S T - P R O C E S S I N G

雖然我不斷地強調，攝影應該專注在曝光技巧的運用，並適時地掌握情境、融入個人風格，而不是耗費太多時間在鑽研影像後製的技法；然而，影像後製在數位攝影中卻是不可或缺的要素，尤其是以 Raw 檔拍攝的照片，影像後製更是必經的過程，但有些人卻太過偏執，誤以為影像處理軟體是解決所有問題的萬靈丹。

近年來影像處理軟體大受歡迎，功能也不斷的推陳出新，種類更是五花八門，但愈來愈複雜的功能讓人仿佛進入了迷霧森林中，摸不著頭緒。市面上有很多領導品牌軟體，像是 Photoshop、Lightroom、LightZone、Aperture、DxO Optics Pro、Capture One...，甚至還有相機廠商也推出自家的影像軟體，讓大家沉浸在一堆滑桿與曲線的功能當中；廠商們不斷的推出更新更強的功能，並無所不用其極的想超越對手，但到頭來卻發現有很多既不切實際、又不實用的功能。

如果從好處來看，影像處理軟體讓你有更多的彈性可以控制及調整影像，讓攝影作品有無限的創作空間；然而，有時卻本末倒置，忽略了攝影的本質、基本原理及技巧的重要性。許多人會陷入一種迷思，認為影像處理軟體無所不能，我不禁懷疑這樣的論調會讓人荒廢攝影的本質。因此，唯有透過循序漸進的方式、勤加練習，精研並熟練各種技巧，將完美曝光的技法融會貫通，並加入自己的想像和見解來詮釋影像，才能拍出令人震懾、感動的作品。一昧的以為操縱軟體就可以彌補拙劣的攝影技巧，終將得不償失。為了避免浪費太多時間在修片上，就應該追求以拍攝完美作品做為終極目標 —— 畢竟，**影像後製**是用來成就完美影像品質的最後一道關卡，而不是僅用來 "修復" 拍失敗的照片。

決定曝光之後.... | CHOOSING EXPOSURE LATER

▲ 原始影像

這是英國倫敦泰晤士河南岸面向倫敦塔橋 (Tower Bridge of London) 的一景, 是未經任何修飾的原始檔案。

和大多數的影像格式相比, 用 Raw 檔拍攝最大的優勢, 就在於它擁有更大的曝光寬容度, 對傳統攝影而言, 確實是一個相當新穎的想法:這表示在你按下快門的那一瞬間, 影像的曝光『條件』不再是 "鎖死" 而無法改變的 —— 在數位曝光技術出現之前, 這是完全不可能的事, 而如今卻多半會認為是理所當然的;由於這樣的改變, 也讓**數位攝影**和**數位後製**之間劃上了等號, 兩者之間更是密不可分。

那是否就表示, 拍照時可不再理會正確曝光的重要性了呢?答案是:**錯**!完美的曝光來自於特定的影像、特定的攝影者 —— 可呈現出最佳的影像品質、平順的階調分佈、無明顯雜訊、與亮暗部細節都能完整具象。不同之處只在於 Raw 檔具備額外的**位元深度** (Bit Depth), 讓它擁有更多的緩衝

空間來允許曝光瑕疵 (錯誤), 或是讓你可在稍後重新思考不同曝光間的細微差異 —— 當你有更多的時間去做調整, 你就有可能找出最好的曝光組合。

有一點非常重要:請不要在拍攝之後, 還妄想著能有多少可能性來 "改變" 曝光!理論上, 這種較高的位元深度約可提供 4 級的調整範圍, 但這只是依其『額外』的位元能力來推論, 但還得看感光元件的性能而定;此外, 萬一影像的主要階調過度曝光, 就算有這些額外的位元, 完全死白的亮部還是無法救回任何資訊的。

那麼, 最關鍵的問題就是:Raw 檔究竟能修復到甚麼程度呢?答案是 "沒答案"!因為這一切還取決於場景、感光元件、以及你一開始測定的

▲ Camera Raw

Camera Raw 是 Photoshop 的外掛程式, 它提供了許多調整曝光值的滑桿, 以及和亮度控制相關的選項; 為了保持住亮部細節, 在 Camera Raw 中開啟影像往往都是偏向曝光不足的。

▲ Capture One Pro

Capture One Pro 是一個功能齊全的 Raw 檔轉換程式, 上圖顯示的是開啟影像後的預設畫面。

▲ DxO

DxO Optics Pro 已經到了第 5 代版本, 它是一套具備曝光補償和光線調整的 Raw 檔轉換程式。

▲ Lightroom

與 Camera Raw 同為 Adobe 公司所開發, 所以 Camera Raw 中的功能都已內含於 Lightroom; 所有的影像處理工具都是專門針對攝影者而開發, 並整合了資料庫功能。

▲ LightZone

上圖是用 LightZone 軟體開啟後的預設畫面, 它不僅是個影像處理軟體, 也是包含**曝光度**、**彩色雜訊**、**色溫**、**色調**等調整選項的 Raw 檔轉換程式。

曝光準確度。至於讓人混淆的**位元深度** (或者說『不同的位元深度』), 因為大部分相機的感光元件多以 12 (或 14) 位元 / 色版方式記錄影像, 到了影像處理軟體則會改以 16 位元 / 色版模式開啟影像檔; 但這並不代表 Raw 檔將擁有完整 16-bit 的位元能力, 或是提供比 8 位元影像再多 8 級的曝光寬容度。

其實, 這只是意味著潛在的曝光寬容度是存在的, 以目前一台算不錯的 DSLR 來說, 在理想狀況下拍攝 14 位元 Raw 檔可提供的曝光寬容度, 大概會比拍攝 8 位元 TIFF 檔多出約 1~2 級左右 —— 最後仍就得涉及你自己的判斷; 換言之, 這種『程度值』是無法精準量化的, 就像多少程度 (多高) 的雜訊是可以接受的, 或是細節遭剪裁、喪失的比例, 每個人心中都有一把 "尺", 你、和我、和他都不會一樣!

曝光度、亮度、與明亮值

從曝光的觀點來看，用 Raw 檔拍攝最大的價值，或許就是它的額外位元深度 —— 以 12 (或 14) 位元拍攝，並於影像處理軟體中用 16 位元模式開啟，就可在一定程度內**實際**來調整曝光值。我用『實際』這字眼是為了和 TIFF / JPEG 等影像模式下做 "虛假" 的**曝光度**調整，或是如後續將介紹到的後製控制選項；雖然後製處理中的**曝光度**調整是有實際效果的，但最好還是不要和 "真正" 的曝光控制弄混。

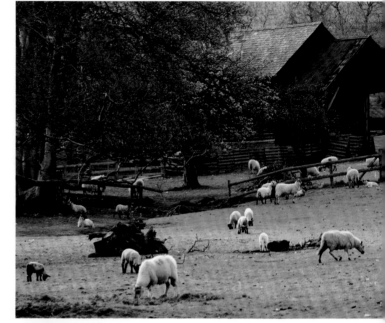

亮度 -150

原始影像 ↻

亮度 / 曝光度未調整

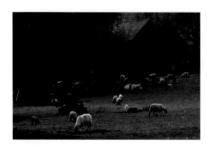

亮度 -75

曝光度 -2 EV

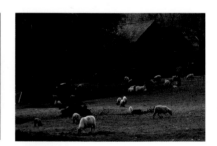

曝光度 -1 EV

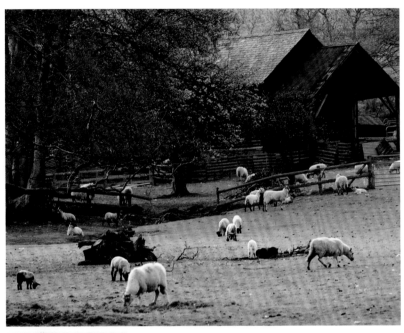

原始影像 ↻

亮度 / 曝光度未調整

亮度 +150

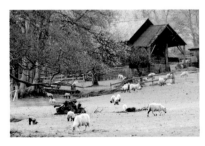

曝光度 +1 EV

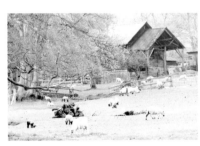

曝光度 +2 EV

亮度 +75

在這裡，我們將來看看 Raw 檔轉換程式中常見的幾種曝光控制選項，它們分別是**曝光度**、**亮度**與**明亮**值，三者的調整效果蠻相似的，但若仔細查看變化就會發現不同之處。此外，請留意每個選項名稱，因為它們字面上的意義，有時很可能並不是如你所認為的那種功能。

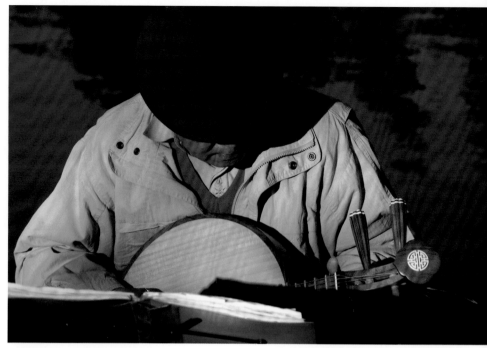

原始影像 ②

軟體間的差異

本章所示範的原始照片都已經過 Raw 轉換程式、影像處理軟體調整過，在若干情況下，部分相同名稱的工具卻可能有不同的用途和結果。

▲ 亮度 (Raw)

在 Raw 轉換程式中調整亮度

▲ 亮度 (影像軟體)

在影像處理軟體中調整亮度

曝光度 (Raw)

在 Raw 轉換程式中調整曝光度

曝光度 (影像軟體)

在影像處理軟體中調整曝光度

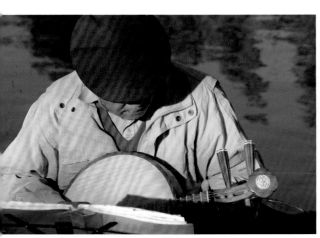

▲ 明亮值 (Raw, LAB 模式)

使用 LAB 滑桿調整 Raw 檔的明亮值

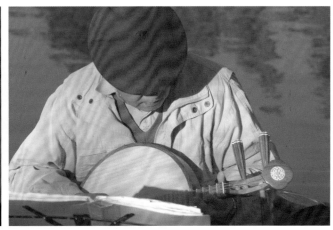

▲ 明亮值 (影像軟體)

在影像處理軟體中調整明亮值

選擇性曝光 | SELECTIVE EXPOSURE

目前影像處理軟體的一項趨勢，是將愈來愈多的調整工具 "移往" Raw 檔轉換程式，所以大部分情況下，拍攝後的 Raw 影像已不用再多一道工 (轉成 TIFF)，就可在同一個畫面中進行後製處理；在目前幾個主要軟體，如 Photoshop、Lightroom 和 LightZone，都已內建 Raw 檔編修套件，並可選擇性地增加或減少局部畫面的曝光值 —— 如**調整筆刷**和**漸層濾鏡**工具 (名稱依軟體而略有差異)，但原則上都是在選定的區域上套用一般 Raw 檔的**曝光度**滑桿。

現在，有愈來愈多與曝光相關的選項，已可在 Raw 檔轉換階段直接做調整，包括了**復原、補光、對比** (整體和局部)、**鮮豔度**與**清晰度**等。像在本頁的範例中，**復原**功能就可用來修正高光剪裁 (因過度曝光導致 RGB 三原色中有 1 個以上色版的像素點資訊遺失) 的問題，其工作原理就是從其它尚未喪失資訊的色版中重建該像素的 RGB 值。

特別的是，**對比**可說是對曝光結果最具影響力的功能，尤其是近來可控制局部對比的新工具 —— 色調對應 (Tone-mapping) 選項，它是用來調整空間範圍的對比 (或者說是整個影像中某一特定區域的對比)。有些人會把**局部對比**比喻成傳統暗房作業中的「加深」和「加亮」，但這完全是兩回事！只要將加深／加亮的部分放大來看，你就會發現它要不是全部變亮、就是全部變暗；但在局部**色調對應**中，每個像素提高或降低對比的效果，則是根據它(們) 相鄰的像素值來決定 —— 換言之，對比調整的效果可以說是相當 "局部" (Locally) 的。

在軟體中，局部對比的影響範圍是由**強度** (Radius) 滑桿來設定。

◄ 亮度修復

在影像處理軟體中，復原亮部剪裁是個很重要的功能，本圖是以 Camera Raw 做調整，我只使用**復原**滑桿做些許的微調，就修復了右上角過曝的部分。請注意！若復原的設定值過高的話，中間調的調性就會偏移，因此使用時不可不慎。左圖中紅色區域，即為高光剪裁警告，左下圖則是以100%**復原**功能修復的結果。

► 亞當斯風格的軟體

LightZone 是以分區系統為概念來調整曝光，以右頁的 Raw 檔為例，它可針對某一個區域，藉由上下拖曳色階區域，調整局部的曝光、階調、與明暗深淺；調整的步驟如下：

1 我想降低照片上方天空及人物臉部的明亮，當游標移到 ZoneMapper 時，Color Mask 中色階區域的影像就會以黃色標示出來，我將此區保持在偏亮的階調。

2 我將最亮的階調往下拉，這個區域的明亮就被調降了，但其它的區域明亮也受到些許的影響。

3 為了將影像還原成中間調，我將整體區域的階調稍微往上拉高。

調整前

選取區域

曝光度調整

結果

效果:	自訂 ⬍	
曝光度		− 2.80
亮度		0
對比		15
飽和度		8
清晰度		15
銳利度		0
顏色		

◀▲ Lightroom『調整筆刷』工具

Lightroom 的選取控制項稱為**調整筆刷**, 啟用該功能後, 則會展開一串包括了如**曝光度**、**亮度**、**對比**、**清晰度**等調整滑桿; 在本例中, 我將用筆刷將受陽光照射的街道、建築、和天空給 "刷暗":

1 點按**調整筆刷**工具, 設定筆刷的**尺寸**和**羽化**大小, 並調整相關滑桿設定。

2 依照前述設定值, 在要刷上的區域 "塗抹"。

3 後續若要微調修正, 可點按**編輯**項目, 並改變相關的滑桿數值, 就可看到新的效果, 在此可進一步降低曝光風險。

調整圖 1

調整圖 2

調整圖 3

結果

數位曝光控制 │ POST EXPOSURE CONTROL

雖然我盡可能地去避免推薦某一特定的軟體，但是 Photoshop 「調整」選項下的「曝光度」控制，光是因為它提供了類似 Raw 檔才有的**曝光度**調整功能，就值得特別一提。這個功能可以在 TIFF 和 JPEG 檔下運作，當然它是無法像 Raw 檔一樣，進行真正的曝光度調整 —— 亦即是盡量去模擬**曝光度**的調整效果，達到看起來類似的結果、並有效地修復錯誤。

其實，這不盡然屬於本書的範疇，不過為了能更深入了解這個主題，我將在以下說明它的使用方法；但這裡要再次強調：「曝光度」控制並非真正去調整影像的**曝光值**，但它看起來可以產生曝光控制的結果！

「曝光度」對話窗裡有 3 個滑桿控制項，分別是「曝光度」、「偏移量」、和「Gamma 校正」；若能合理的使用它們，將可分別控制影像中的亮部、陰影、與對比。在本節的範例中，「曝光度」滑桿會在對色階最暗的部分影響最小的情況下，劇烈影響色階分佈的高光端。你可以從 **-1 EV** 的圖例中觀察到在色階分佈圖上，左端的變動很小，但右端 (高光端) 就變化得比較厲害了。

➤ **原始影像** 🔁

影像先在 Camera Raw 中進行部分調整，轉換後再由 Photoshop 開啟。

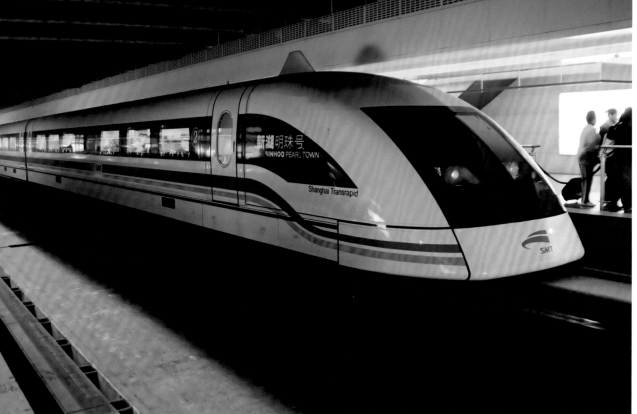

Gamma 校正 1.6

Gamma 校正 0.6

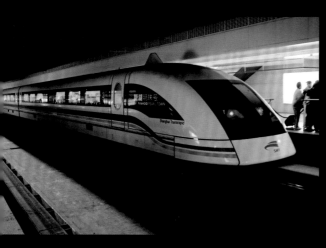

偏移量 -0.05

偏移量 +0.05

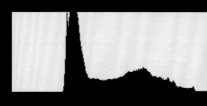

第 2 個滑桿是「偏移量」，它的作用是改變暗調的部分。Adobe 最初的設計是要在對高光端影響最小的情況下，讓你去加深暗部與中間調的部分，所以，一般來說，你不會單單去增加「偏移量」，把整個暗部的部分擠到色階分佈圖的右端，而讓左端（高光）維持不變 —— 這和一般在要把色階推近最暗點的作法是相反的，降低「偏移量」是以類似將色階推近最暗點的方法來強調影像中的暗部。

最後是「Gamma 校正」滑桿，它的作用跟所有 Gamma 滑桿一樣，可以簡單而有力的影響亮度與對比。在 Gamma 的調整中，亮度與對比是同時被影響的、無法區隔，但在這個範例中，調整它是主要是為了影響影像的對比 —— 將這個滑桿

向左移動，會減弱了這張影像的對比與明亮程度，等同於降低色調曲線中央的斜率；反之，滑桿向右移動，則增強了對比，也會使得畫面變暗，等同於增加曲線的斜率。

▼ 原始影像

影像先在 Camera Raw 中進行部分調整，轉換後再由 Photoshop 開啟。

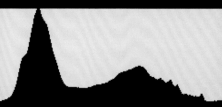

-1 EV

◀▼Photoshop 曝光度調整

曝光度工具中,「曝光度」滑桿在調整影像亮部,「偏移量」滑桿用以強化暗部,而「Gamma 校正」滑桿則會影響對比。

+1 EV

高動態範圍成像技術 HDR IMAGING

高動態範圍 (HDR，High Dynamic Range) 的成像技術，在很短的時間內，已從電影產業中電腦圖像處理的高專業領域異軍突起，變為靜態攝影上廣為使用的技術。它的處理過程一點也不完美，但在面對超高動態範圍的場景時特別有用，而且與曝光密切相關。HDRI 技術操作的複雜性，往往令人因之怯步 (雖然它不一定真的這麼難用)，對專注於攝影而不是玩軟體的拍攝者而言，這個技術似乎太超過而且過於做作，不過我對這種純攝影的觀點，抱持著執疑的態度，因為，這是當感光元件的動態範圍過低這個老問題發生時的一種解決辦法。

目前還沒有哪台相機的感光元件，可以涵蓋像這種太陽和陰沈的影子同時存在的亮度範圍 (屬於超高動態範圍)，在本書的很多地方，我們都看過這樣的例子；然而，藉由固定相機後進行一系列更動快門速度的曝光，我們就能輕易地捕捉到整個階調的影像。接下來將這些存在於不同畫面 (個別影像) 的不同曝光值，透過 HDR 處理的第 1 個步驟，就能把它們合併到單一的影像檔裡，這對使用者而言是相當容易做到的。目前，有一些 HDR 檔案格式 (包含部分 TIFF 檔) 可從處理的若干畫面中，保留其中所有的曝光資訊，

還有一知名軟體，如 Photoshop 和 Photomatix Pro 等，都可以自動地幫你完成上述的動作。

▲ 將一系列影像合併到 HDR

這裡所拍攝的多張不同曝光度照片，其實都是手持相機拍攝的，我之所以不急著拿出腳架來，是因為我知道在後製時，軟體白動會進行 "對齊圖層" 的動作；因此我用 1 級的曝光級數，並開啟相機的自動包圍功能，而測光就交由相機自動測定，拍下了這一系列從最暗到最亮的影像。

▲ 最後的 HDR 影像

在此我使用的是具備 HDRI 自動色調對
應的 Photomatix Pro, 在這一系列的示
範說明中, 該軟體可選取的效果是近
乎無限多種可能的。

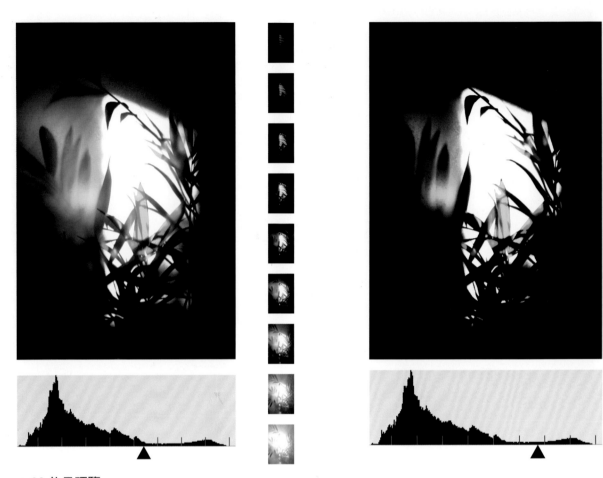

▲ 32 位元預覽

若你用 Photoshop 來轉換, 首先第 1 階段將看到一個 32 位元的預覽圖, 除了
所有拍攝的系列縮圖照 (依曝光度順序排列) 外, 當拖曳照片中色階分佈圖
下方的滑桿時, 即可看到影像亮度的變化, 但原始影像不會受任何影響。

　　拍攝一個 HDR 的系列影像並不複雜, 而且就像在第 1 章裡提到的, 這只是處理曝光剪裁與動態範圍過大時的解決辦法之一；讓我們回到決策流程圖裡, 一旦發生「剪裁問題」時, HDR 是一個被考慮運用的選項, 而在第 2 章的**包圍曝光**中, 則解釋了拍攝的整個程序。不過, 下一個問題是：雖然把不同的照片合併成一個 HDR 影像檔相當容易, 但你還是不能看到它！目前, 只有非常貴的螢幕 (叫做 Brighside), 它應用了 LED 與 LCD 的技術, 才能顯現這種 HDR 影像, 而且看起來就像看到真實的場景一樣。此外, 使用 HDR 檔案時, 我們只想要忠實地轉換超高動態範圍的場景, 而不必像處理一般的照片, 要先做理解分析的動作。

◀▼ HDR 轉換

開始轉換前, 請先選取「影像/模式/16 位元色版」, 這樣會讓動態範圍最大化; 在轉換時有以下 4 個選項可選擇: 曝光度與 Gamma、亮部壓縮、均勻分配色階分佈圖, 和色調對應操作的局部適應。

方法: 曝光度與 Gamma ▼

曝光度(E): +1.28

Gamma(G): 0.46

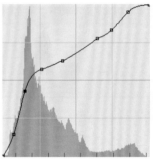

▲ 均勻分配色階分佈圖

這項功能只要按「確定」便會自動進行調整, 調整後的結果看起來有點詭異。

▲ 亮部壓縮

這項功能只要按「確定」便會自動進行調整, 如圖所示, 這項功能對本範例並無太大的作用。

▲ 局部適應

這項功能可以調整局部的色調曲線、強度、範圍、和臨界值, 我將強度降低至 10 像素, 臨界值調高至 0.63, 從扭曲的色調曲線中可看出, 陰影變得更深更黑了。

所以，解決的辦法就去壓縮 HDR 影像中的階調範圍，轉換成一般影像所涵蓋的階調 (即 8 位元／色版)；同時，在色調對應演算法的形式上，有一些非常巧妙的方法：這些運算是複雜、且不公開的 (應該沒人希望去了解吧)，但至少可以預測它們產生的結果；現在花時間去深究 HDRI 技術並不值得，但要去處理一些困難的曝光條件，它卻是無可避免的解決方法之一。至少，當遇到允許多次拍攝而且這麼做並不麻煩的時候，我會強烈的建議你去使用這項技術。從場景中補捉所有階調的資訊，從存檔的角度看是很值得的，即使你之後並未對這些影像做特別的處理。因為你可以保留住機會，而且 HDR 程式一定會有所改進、操作介面也會更親和，那時你曾經拍下的這一系列照片，將會變得更有用而且遠超過你的想像。

但是，HDRI 技術確實引發一個特殊的問題，那就是它仍然沒有完全處理：什麼是你所期待看到的影像？照片看起來應該要有多逼真？但在 HDRI、曝光混合、Raw 轉換處理等數位後製技術的發展與日趨成熟下，影像想變成任何樣子都是可能的，而不必然一定得成為我們期望中的樣子。

HDR 的色調對應作業，多半是要將寬廣色調範圍的資訊，壓縮成一個每樣東西都能呈現的可見影像；這有點像是嘗試模擬人類的視覺運作，但就像我們在前面相關章節中提到的，人類的視覺運作與攝影的成像方式大不相同，我們如何去看待一個場景、也與如何去看待相同場景下的照片大異其趣。一般人面對運用 HDRI 技術所產生的結果，反應通常是覺得自己必須要改變過去看照片的習慣，不要再把某樣東西看成是平的、有界限的；不過，比起我們現在看到的這些照片，HDRI 技術還沒到達它的極限，人類知覺的複雜之處與其運作機制，仍在陸續加入最新的 HDR 成像技術中。但這只是我們追尋的目標之一，在學習 HVS 當中，有一個重要的關鍵，就是要去了解我們如何從有限的知覺輸入中，去建構一個可理解的影像，而為了達到這樣的目的，HVS 用了各式各樣的方法，不過這些方法，我們現今還不能完全

了解；他們包含了基於我們經驗中的期待，就像我們看到一張照片裡頭的某些東西時，我們會期望它們看起來像是我們多年在照片中與生活中看到它們的樣子。

多數人會對這種看起來整個都很 "逼真的" 照片感到驚奇，我的看法是，不管怎樣它都是相機拍的，雖然很多人的確很喜歡這種背離照片寫實主義的差異性，不過，在 "真實與純粹" 攝影之間，它終究是一種背離的認知。

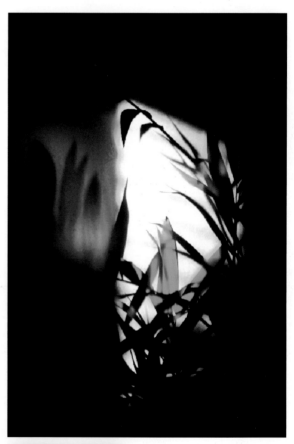

▲ 合併前

HDRI 軟體會顯示預覽的窗格，可以預覽調整過後局部的影像。

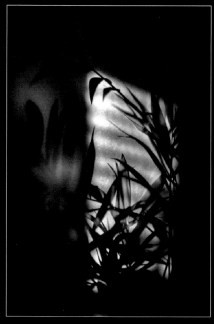

預設

◀ ▼ Photomatix

以下這一系列是用 Photomatix 軟體處理，在色調對應階段有 2 種不同的方法可供選擇：Details Enhancer (細節增強法), 可處理局部影像的階調合成；與 Tone Compressor (色調壓縮法), 可處理整體影像的階調合成。

Tone Compressor 壓縮影像的能力較弱，但合成後的可讀性與辨識度較高，也較接近真實的影像；而 Details Enhancer 則需小心使用 —— 像最左邊那張是以預設值做設定，而最右邊那張則將數值拉到最高，因而造成細節遺失，看起來也很不自然。

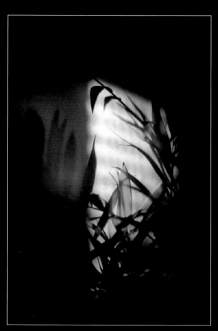

接近真實的效果

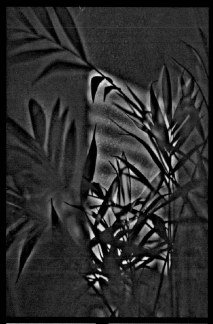

極端

曝光混合 | EXPOSURE BLENDING

以多重曝光方式合成影像, 雖然在功能與效果上不是很強, 但卻是一個簡單方便的好方法。大部分的人在處理多重影像時, 都會先想到使用 HDRI 軟體, 然而這種功能卻不適用於每一種案例, 因為 HDRI 軟體是將動態範圍壓縮成可輸出的範圍之內, 所以往往會產生失真或超現實的現象。我認為 HDR 與階調分佈 (或色調對應) 等功能, 較適合處理超高動態範圍, 尤其是畫面中包含主光源的影像。除此之外, 若動態範圍在 10~13 級之內, 使用多重曝光的方式合成影像, 顯像不但清晰自然, 在使用上也較簡便。

市面上有各式各樣的影像合成軟體可供選擇, Photomatix Pro 是 HDRI 軟體的先趨, 它同時也提供了優質的多重曝光合成的模式, 如此就不需陷入 HDR 複雜冗長的處理過程當中。

Photoshop 的圖層堆疊模式也有多重曝光合成的功能, 我將在隨後示範這項功能的使用方式。至於軟體的適用性與風格的呈現則是見仁見智; 有些功能較看起來較寫實, 有些則非常虛幻不實, 因此這並沒有標準的答案。

▼▶ Raw 檔雙重處理法

解決高動態範圍影像的方式之一, 就是以 Raw 檔先做雙重處理 (double-processing), 最後再合成影像。這是拍攝一群剛用膳餐完畢、即將趕搭長途巴士的人物即景, 我用 Camera Raw 做了雙重處理: 第一次是調整暗部陰影, 第二次則是調整亮部曝光。若想將反差極大的場景一次搞定, 那將會顧此失彼, 況且在修復亮部曝光時, 還可能會產生惱人的光暈。使用多重曝光分次處理的方式, 就可以克服高動態範圍的問題, 讓照片顯得自然且不失真。最後, 再用 Photomatix Pro 將兩張照片合成, 雖然這種軟體有很多細部調整的選項可供選擇, 但也需較長的處理時間。

原始影像 (較暗曝光度)

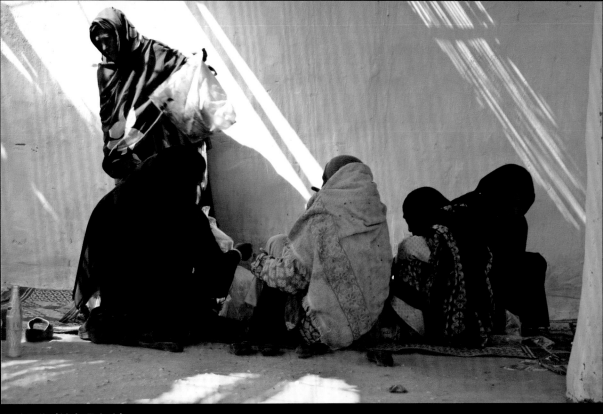

原始影像（較亮曝光度）

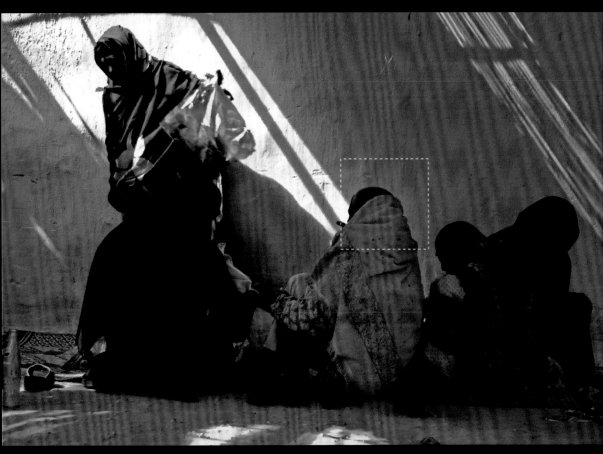

最終合併的曝光結果

原始影像（較亮曝光度）

原始影像（中曝光度）

原始影像（較暗曝光度）

2 張影像

＜＞ 合併方式

這裡展示了不同的方法來合併 2 個曝光結果, 右圖是將曝光過度與曝光不足的影像, 做了不同程度的調整, 你可以與最左邊原始影像做比對。

調整

自動

平均

增加強度

手動曝光混合 | BLENDING BY HAND

你或許會質疑，現在市面上已有許多功能強大的軟體，可以合成 HDR 或多重曝光影像，在這裡討論使用筆刷與圖層混合的手動模式來合成影像，是否太落伍了？其實用手動的方式來合成影像有兩大優勢：1) 你可以親身經歷每一個影像處理的過程及步驟，所有過程與結果都在控制之中；2) 你可以做出較接近一般大眾所能接受的照片。軟體自動合成的效果對專業攝影者來說，反而會因無法掌握結果而有所遲疑；但手動合成的方式則需耗費較多的處理時間。

使用手動的方式合成影像並不需要什麼特殊的技巧，只要將要所有要合成的照片貼到同一個檔案，就會以圖層的方式排列顯示，之後再開啟「筆刷」工具，新增一個「圖層遮色片」，接下來用筆刷塗繪，露出你想要的部分（或隱藏曝光不佳的部分），如此就大功告成了。

多重曝光影像的拍攝方式已在第 2 章的『包圍曝光』中介紹過，以下是手動影像合成的步驟：第一步，將所有的照片貼到同一個檔案的圖層當中；第二步，確定所有的圖層影像都已對齊，若是將相機固定在三腳架上，以包圍曝光拍攝的話，那比較不會有走位的問題，但為求保險起見，最好 100% 放大影像，並來回檢視影像是否有位移的現象；你可利用 Photoshop 中的圖層自動對齊功能來修正，現在的軟體有先進的影像辨識功能，即使是用手持相機拍攝，也會自動幫你對齊所有的圖層影像。

若是要處理的照片只有兩個版本，那只需選擇適當的筆刷大小、硬度、羽化程度、不透明度、以及流量等，再用筆刷塗繪，露出將你想要的部分（曝光適中的部分）。若是影像中有特定的範圍，像是窗戶框框，可以選擇套索、魔術棒、或筆型、路徑等工具，將它選取起來再做局部的調整；若需做細部或邊緣的修飾，羽化、邊緣平滑度、內縮、或外擴等功能，都是很實用的工具，這些功能都可以幫助你完成影像合成作品。

原始影像 (較亮)

原始影像 (曝光過度的區域)

原始影像 (較暗)

將上圖層用筆刷塗抹移除

用筆型工具沿邊緣選取游泳池

◀▲ 手動混合

在某些情況下,使用手動合成會比自動合成的方式來的容易,本單元的範例就是明顯的例子,照片中有兩個地方應該呈現明亮的感覺:一個是游泳池 (有很明顯的邊緣線),另一個則是牆角邊的亮光。影像合成的第一步就是將 3 張不同曝光組合的照片貼到同一個檔案,並將最明亮的版本放在最上層的圖層中;第二步:開啟圖層自動對齊功能 (若拍攝時已將相機架在三腳架上,則可跳過此步驟);第三步:以筆刷塗繪,塗刷的順序應先從中間圖層開始、再到底層、最後才塗刷最上層。因游泳池有很明顯的邊緣線,可用筆形工具選取後,再加大筆刷塗刷最上層的圖層,露出明亮的游泳池;至於牆角邊的亮光,我調整了筆刷的大小、羽化程度設定為100%、不透明度調整為33%,然後輕輕塗刷牆角的亮光,就可將此區突顯出來。